新文京開發出版股份有限公司

新世紀‧新視野‧新文京—精選教科書‧考試用書‧專業參考書

藝術鑑賞

第5版 Fifth Edition

邢益玲／編著

導覽與入門
Introduction and Guidance

ART
APPRECIATION

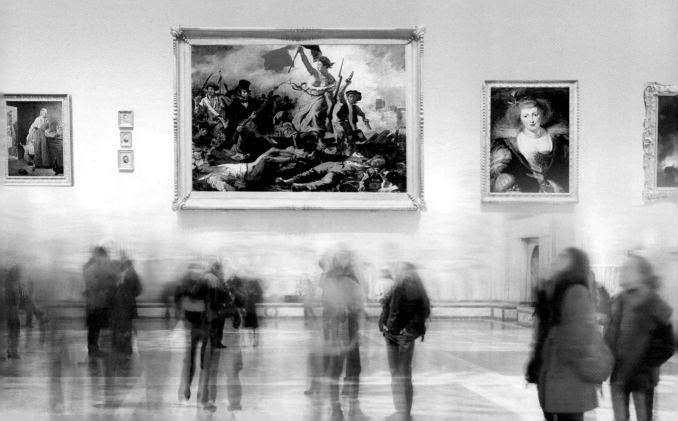

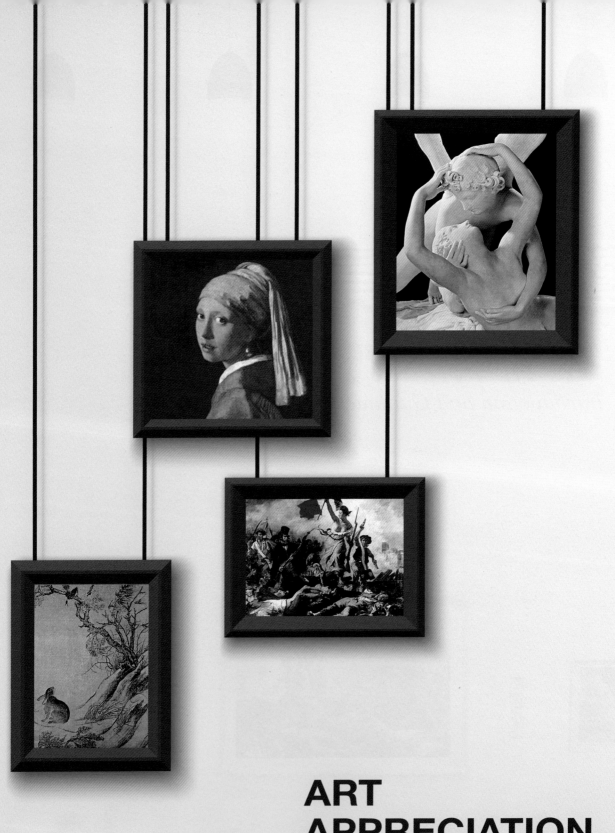

ART APPRECIATION
Introduction and Guidance

五版序
PREFACE

　　在二十一世紀全球化的帶動和影響之下，藝術幾乎已無任何疆界，有關藝術的書籍相當寬廣和龐雜，網路搜尋相關資訊也極為方便，為了適合在校學生和社會人士的吸取認知，此書進入再次改版仍維持編寫上著重於實用與導覽入門性質的藝術鑑賞，以一般大眾觀賞的角度去看待一些藝術作品，而非在培養專家，故將史上較為重要且較為人們所知曉的藝術作品提出來，以淺顯易懂的內容為導引，依年代及相關性，類似大綱條文的整理方式有系統的列出。

　　除了適合在校學生作為教科書之使用外，也針對一些初學者或對藝術作品有興趣的人士，能以循序漸進的方式，從認識藝術的特質、如何鑑賞、到中西方藝術及臺灣藝術作品的介紹，使融合日常生活所見所聞，進而能開闊視野而達於宏大的世界觀。藝術的分類之廣泛，非本書兩百多頁可介紹得完，故選擇歐美為主的西方藝術，並希望藉此能提高各位的喜好，而達到潛移默化的效果。

　　此外，在書之末尾增加了世界各大城市博物館、美術館及臺灣當地各藝術展覽場地的資料及網址，在此提供愛好文化藝術休閒活動的朋友們，能利用假日進入藝術的殿壇，做一番精神的洗禮或生活的饗宴，並能增進對國外及我國文化藝術的認識。

　　在此有限的資料編寫下，內容實有諸多疏漏之處，也請讀者不吝指教，於日後再版時以供增加或刪改，不勝感激。

<div align="right">編者　邢益玲</div>

CONTENTS | 目 錄

Part 1

藝術鑑賞概說
Essential Perspective to Art Appreciation

Part 2

西方藝術導覽
Art in Western Word: A Historical Guidance

Chapter 01
導 論 3
藝術的定義 5
藝術鑑賞的意義 7
藝術與生活 9

Chapter 02
藝術鑑賞的方式 13
藝術鑑賞的基本要素 14
藝術形式原理 22

Chapter 03
西方史前至文藝復興時期 31
西方史前藝術 32
古代藝術 34
中世紀時期 39
文藝復興 44
矯飾主義 56

Chapter 04
巴洛克藝術至浪漫主義 59
巴洛克藝術 60
洛克克藝術 68
新古典主義 70
浪漫主義 74

Chapter 05
十九世紀的近代藝術 81

自然主義 82

寫實主義 84

印象主義 86

新印象主義 92

後印象主義 93

象徵主義 96

新藝術 98

Chapter 06
二十世紀的現代藝術 103

野獸主義 105

表現主義 107

立體主義 110

未來主義 114

絕對主義和構成主義 116

風格主義 118

抽象藝術 119

包浩斯 121

達達主義 122

超現實主義 124

Chapter 07
新時代的藝術 129

抽象表現主義 131

普普藝術 133

硬邊藝術和最低限藝術 136

歐普藝術 138

機動（動態）藝術 140

集合藝術 141

偶發藝術和環境藝術 142

表演藝術 144

地景藝術 145

觀念藝術 146

超寫實主義 147

後現代主義 148

Part 3

中國藝術導覽
Art in Chinese : A Historical Guidance

Chapter 08
史前至魏晉南北朝時期 155

史前時期 156

夏商周三代時期 158

秦漢時期 163

魏晉南北朝時期 168

Chapter 09
隋唐至五代時期 175

隋代時期 177

唐代時期 178

五代時期 183

Chapter 10
宋代時期 195

宋代時期 196

Chapter 11
元至明代時期 213

元代時期 214

明代時期 221

Chapter 12
清至近代時期 235

清代時期 236

近代時期 250

Chapter 13

臺灣近代藝術 257

傳統的因襲 258

日據時代的臺灣 260

新思潮的來臨 267

鄉土本土與轉變期 269

臺灣的建築 271

Appendix

附 錄 275

世界各大城市博物館與美術館一覽表 276

臺灣各地主要展覽場所 281

參考書目 285

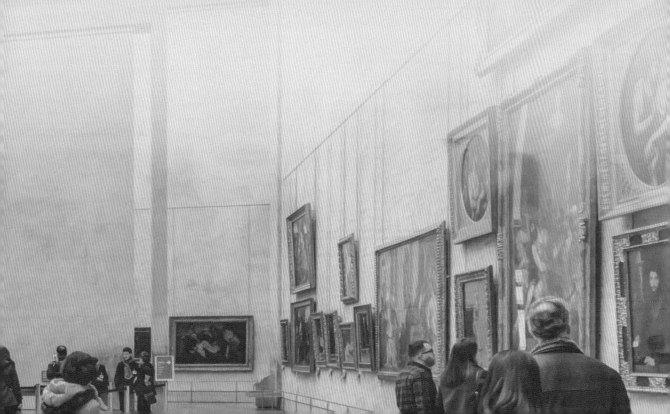

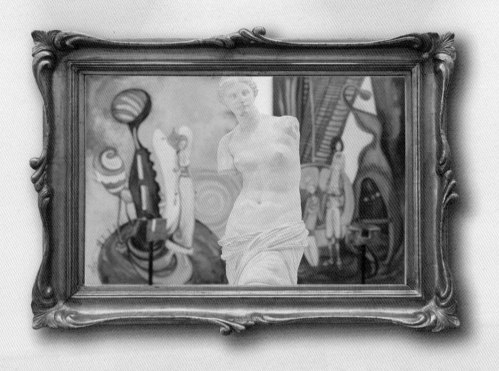

Part 1 藝術鑑賞概說
Essential Perspective to Art Appreciation

什麼是「藝術」？

在這千變萬化的世界中，

又如何欣賞藝術作品？

從導論概說中，為尋求進入藝術境界的人，開啟了引導之門。

讓我們從基礎的知識領域裡，達到鑑賞的目的。

藝 · 術 · 鑑 · 賞 · 概 · 說

Essential Perspective to Art Appreciation

CHAPTER

1

導　論

- 藝術的定義
- 藝術鑑賞的意義
- 藝術與生活

Introduction

圖1-1 在歐洲街頭藝術家，呈現他們的特殊技巧供路上行人佇足欣賞 /邢益玲 攝

跨躍千禧年，進入這二十一世紀的生活中，人們對這多元化的社會，似乎已再習慣不過了。電腦宛如已成為人們不可或缺的寵物，在電腦的世界中任人邀遊，3D虛擬的畫面是人們在真實世界中所夢寐以求的境界，利用電腦的科技，除了在日常生活中，同時也帶給藝術界新的衝擊和新的視覺震撼，如今藝術以結合電腦而展示新的風格和面貌比比皆是，似乎少了它，生活中也少了一點樂趣。除此之外，人們仍然需要接觸大自然、聽聽音樂、欣賞一幅畫、看一齣戲或一部電影，有時出國旅遊為的是體會與本國不同的文化、風土民情和地理景觀建築，在此證明人們仍需要的是心靈的宴饗，想接觸一切美的事物（圖1-1、1-2、1-3）。

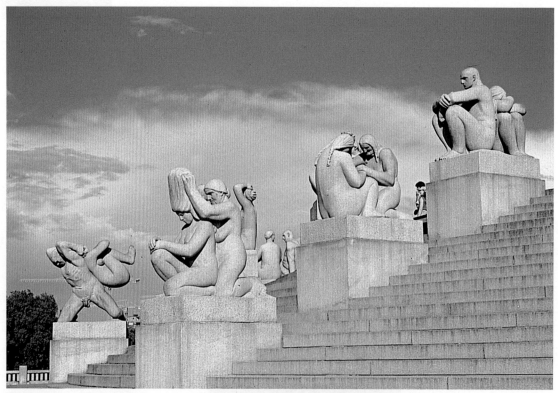

圖1-2 挪威 維吉蘭公園(Vigelandsparken)幻影世界 /邢益玲 攝
雕塑家維吉蘭(Gustav Vigeland 1869~1943)從西元1926至1933年的作品，呈現人生成長過程的千姿百態

藝術的定義
Introduction

　　「美」是什麼？雖然大部分的人總是支吾其詞，說不出它的定義，但在我們所使用的口語中，形容某人外表有異常的吸引力，亮麗光鮮的衣著裝扮或對大自然突如其來的讚嘆，皆會說出這個字：「好美呀！」由此可知，凡屬於能感動人心的某種特質就是「美」。

　　「美」，依字面的解釋，即是對某一事物所產生的一種快感。而這種藉由外在的形式、材料、內容來表現，所觸發人內在情感，理性和非理性價值的活動即為欣賞藝術的過程。

　　「藝術」，若按字面上的解釋，「藝」指的是才能、技術或規劃管理。「術」指的是技能或推行方法。兩者合起來解釋則有：廣義的藝術，是指精益求精的企圖，含有思慮和技巧的活動及其製作的產物。狹義的藝術，除了含有精益求精的企圖創造，還要有審美的價值活動及其製作產物。故「藝術」即為創作者經由適當的物質媒材，技巧熟練的表現出來的作品，展現於社會大眾的面前，企圖傳達其思想和感情，且人們同時也能從作品中得到相同的經驗和滿足。大體上，其包含的範圍有繪畫、雕塑、建築、文學、音樂、舞蹈、戲劇、電影等類別。在此藝術的類別中，它們皆有著其獨特的特質和意義。

　　「藝術」一辭，在西方的中世紀之時，原來指的是「自由藝術」(Liberal Arts)和「通俗藝術」(Vulgar Arts)。前者是理論的科學，需理性的思維和心靈的

圖1-3　偶爾到畫廊或博物館欣賞一幅畫也是一種心靈的饗宴／邢益玲 攝

圖1-4 法國 巴黎龐畢度美術館南側《史特拉文斯基噴水池》/邢益玲 攝

活動，計有：文法、修辭、辯證法、哲學、邏輯、數學、幾何、天文與音樂。後者則是以實用為技巧，指的是應用材料、身體勞動為主而沒有理論基礎的工藝和繪畫、雕塑、建築等視覺空間美術方面。

十六世紀文藝復興時期，「美術」自手工藝中獨立出來，藝術家有其獨特思想和創造力，他們的社會地位開始提高，並受贊助者的支持而解決經濟上的問題，但仍然無法從科學中分離，他們還是以科學、邏輯及數理的概念方式來製作他們的作品。直到十八世紀，才真正確認「美術」(Fine Arts)這一名詞，且把工藝和科學分離出，而將繪畫、雕塑、建築美術包含在所謂「藝術」的範圍之內。

不過，現今看看近代西方藝術史，自二十世紀初「達達主義」的出現，藝術家以現成物和拼貼物體的方式創作，作品呈現的多樣性，不禁令人懷疑，這也是藝術嗎？其實自從十八世紀末法國工業革命以來，攝影及電影放映機的發明，促使藝術作品必須尋找新的表達方式，最後還是將人類發明的科技應用在其創作上，使科技和藝術相結合。總觀，當我們欣賞一件陶瓷器、玻璃飾品、家具、包裝設計、廣告海報、漫畫、服裝、景觀設計、攝影、電子音樂和電影，雖有時以實用為目的，非純粹的藝術品，但是若這些作品在其領域中有其獨特的思想、創作價值，且能融入大眾和社會中，並產生一種潛移默化的功能，未曾不也是一種藝術（圖1-4、1-5、1-6、1-7）！

圖1-5 在觀光遊覽勝地常常可見到獨特的工藝品店 / 邢益玲 攝

藝術鑑賞的意義
*I*ntroduction

　　藝術是人類生活中重要的一部分，它不同於一般的經濟、政治、宗教、科學等方面的活動，它是人類心靈和精神上的需求與滿足。自古以來人類所遺留的文物中，我們可尋其蹤跡找出其歷史價值，不管是為了實用功能或傳達訊息，以及宗教和社會的因素，在在皆反映藝術家所屬的時代文化背景、思想、感情和信念而有不同的藝術作品出現。

　　透過這種種的作品中，我們應該如何以一位欣賞者的角度，來體驗分析這些作品所呈現的技巧和形式特徵並進入藝術家的思想理念？這就必須具備一些鑑賞條件。

　　何謂「鑑賞」？指的就是鑑別、區分和賞識、欣賞兩者之意。故它是一種能力，也是一種活動過程，必須具備充分的知識經驗去評價某一事物。換句話說，藝術鑑賞包括：

圖1-6 義大利 Alesandro Mendini《康丁斯基沙發》1978年設計

圖1-7 雜誌封面各種設計

第一，在理性的認知和感性審美兩方面的運作上，要有敏銳的觀察力，且具美感的經驗。第二，應有基本的藝術史及藝術理論相關充分的知識，進而更了解藝術家及藝術品的創作理念。第三，要有獨立思考的理念，能提出有關藝術家或藝術品的正確認知和適當評量。

因此，藝術鑑賞的意義，乃是透過與作品的直接接觸，使我們從作品的觀賞經驗中，獲得美感的價值，擴展美感經驗的層面，增加對作品內容、形式的了解，進而面對作品時，能享受作品帶給我們的感受，做更正確的評價和分析，使我們的知覺更敏銳。

故藝術鑑賞也是我們視覺經驗的一大延展，刺激我們天賦具有的能力，產生豐富的美感經驗和培養審美態度並進而達到生活的樂趣。總之，藝術鑑賞的活動，能修養個人的內涵，提升社會文化精緻的生活層面，培養大眾對藝術活動的普及，以及人類對文化資產的尊重與維護（圖1-8）。

圖1-8 吉利歐(Carlos Zilio)《觀看》（局部）1988年混合媒材
透過日常所接觸到的各種藝術品，可以提升人們的鑑賞能力

藝術與生活
Introduction

　　「藝術是生活的靈魂」，在一個五彩繽紛的世界裡，若沒有它的存在世界可真是平板又單調，如同灰白的紙張，無法將人的情感形之於外，世界是死寂的一片。在充滿藝術的生活中，能使世界更加美好，且為人類帶來心靈的豐富。在生活中，人類需要藝術來美化人生；在藝術中，則因生活而產生更加完美的境界。故藝術和生活兩者之間密不可分，就其相關領域中可細分為下列幾項：

一、藝術與民族

　　自有人類以來，藝術運動也隨之展開，而由於民族特有的思想感情和時代背景、地理環境等因素的不同，所表現出的藝術作品也有所不同。例如：中國的建築不僅強調建築本身，更融合於周圍自然之中，由於和自然景物的連接，反映出獨特清新美的姿態，偏向自然主義，趨向「天人合一」之境。而在西方古希臘的雕刻、建築中，則把所有事物歸屬於以「人」為中心，存在著信仰人類的力量和意志的人文主義（圖1-9、1-10）。

二、藝術與宗教

　　宗教一向是人的精神寄託，自古以來藝術就與宗教有其深遠的連帶關係。在史前藝術記載中，位於法國南部和西班牙交接處的洞窟岩壁上，從所描繪的野牛和馴鹿的圖案研究出，其目的是在狩獵祭神。西方古希臘的神

圖1-9 蘇州《網師園》「月到風來亭」
中國的建築不僅強調建築本身，更融合於周圍自然之中的「天人合一」之境

圖1-10 希臘 神殿 西方古希臘的雕刻、建築存在著人類信仰的力量

殿和東方的寺廟，在建築、雕刻、繪畫上也有類似的情形。至於中國在夏、商、周時代的銅器，唐、魏晉南北朝時代佛教藝術的興盛，皆說明其用途是為了祭典之用。迄今此宗教藝術仍在我們民間迎神賽會，遊行的花燈及廟宇神柱的彩繪雕刻中看得出其代表的意義（圖1-11）。

三、藝術與歷史政治

隨著歷史的演進過程，藝術作品連帶著也有其代表的象徵意義。埃及人在墓穴壁畫上的裝飾，呈現墓穴中人的生活記錄（圖1-12）。中國唐代周

圖1-11 民間的迎神賽會呈現宗教對美術所代表的意義 / 邢益玲 攝

圖1-12 埃及人在墓穴壁畫中所呈現出其歷史生活的記錄

圖1-13 唐 周昉《簪花仕女圖》（局部）呈現出當時人物服飾的裝扮

昉所繪的「簪花仕女圖」（圖1-13）和明代唐寅所繪的「班姬團扇圖」中，皆可看出當時歷史人物服飾裝扮的不同。

另外，西方中古世紀所謂的「宗教時期」和文藝復興古典「人文主義」的創作藝術風格截然不同。此說明了因時代的轉換，藝術也隨之記載著人類生活的歷史。在政治上，藝術作品更是被做為傳令政教，以達宣傳之效的輔助工具，譬如現今的海報、視聽媒體的製作和文化教育書籍的產生皆同出一轍。

四、藝術與科學

科技的發達刺激了藝術的多元化。早期的人類使用石塊和木材來建築，今天人類則以水泥、金屬鋼骨、玻璃之材料來建築。化學顏料的改進，而有奇異墨水、彩色筆、油彩工具的多樣性。精細工業及太空科學的進步讓人看到肉眼

圖1-14 科技的進步，建築材料的改良，造成現今大量的摩天商業大樓 / 邢益玲 攝

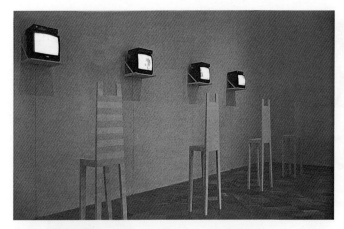

所不曾見過的美麗新世界，也刺激二十世紀「抽象主義」的產生。美術作品的多樣性、多變性，使今日人類到處皆能以機械自動化、電腦來替代畫作和傳達資訊。也進而影響藝術創作的方式和呈現出不同的面貌（圖1-14、1-15）。

圖1-15 威爾遜（Robert Wilson）《裝置藝術》1992年電腦資訊的發展與裝置藝術相互結合應用

五、藝術與國際交流

時空越趨接近，人類越渴望能產生共鳴，於是才有交流活動的產生。間接也縮短人類因地理位置、語言與膚色不同之間的距離，由於藝術的交流使得人類的思想、感情達到共通性和國際性。如：十九世紀歐洲的「印象主義」繪畫，深受日本浮世繪版畫影響。另外，中國藝術也因西風東漸的原因，將歐美的「抽象主義」帶入中國傳統藝術的領域中，使其更加博大精深。在此東西方民族相互交流了解之中，也使藝術達到多采多姿的新境界，並促進社會經濟富裕繁榮，提升生活品質（圖1-16）。

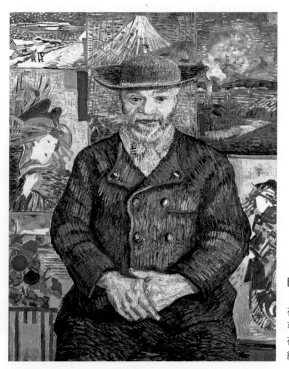

圖1-16 梵谷(Van Gogh)《湯吉老先生肖像》在此幅肖像畫的背景中，可看出日本浮世繪版畫，在十九世紀時期對印象派繪畫中有著深遠的影響

藝術鑑賞的方式

- ◆ 藝術鑑賞的基本要素
- ◆ 藝術形式原理

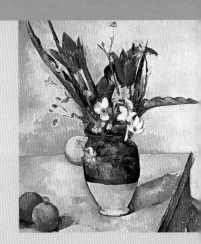

The Ways of Art Appreciation

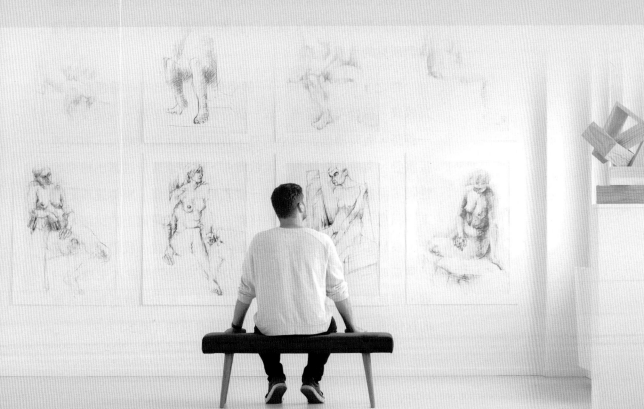

藝術鑑賞的基本要素
The Ways of Art Appreciation

欣賞藝術作品，首要的方法就是學會如何觀察，亦即當我們面對一幅畫、一件古老的陶瓷器、一棟現代建築物和一張海報設計，如何展開我們的雙眼，隨著外在圖案線條的流動，色彩的裝飾，到空間的架構，來引起我們的興趣。而這影響眼睛移動的過程，就是帶領我們如何進入藝術品世界的要領，此要領就是藝術鑑賞中基本的要素，包含有線條、形體、色彩、明暗（調子）、肌理（質感）等構成要素。

一、線 條

最早史前人類在石窟洞壁上留下野牛的圖案符號，就是以線條的方式來描繪，做為一種記錄或宗教儀示。此外中國的象形文字，也是以線條寫形和寫生模仿外在物體的形狀而來的，由此可說明繪畫最原始的形態。也印證人類在幼兒時期初步認識形體的面貌時，就是以簡單的線條來描繪，藉此來傳達他們所見的世界。

總之，由一個方向，一個姿勢所暗示出的一種運動，稱為線條。線條可繞個圈，成一個符號、一個形狀、一個文字、一首詩，有時薄弱而短小明亮、有時厚強而寬大暗沉、有時連接重疊、有時分散斷裂、柔軟彎曲、堅硬筆直皆透露出線條的性質。而藝術家就是取用某一樣式組織的線條，來傳達或記錄某一訊息，隨著線條方位的移動，呈現出其情緒上的跳躍、快樂、哀愁和悲傷。透過一個點延伸出的一條線，我們可連接其所隱藏暗示的形象，從指示性的線條得到引導進入主題的內容，可見其流暢、不安、均衡和律動性。藝術家就是利用各種的線條潛在的特性，來表現微妙的特殊感情（圖2-1）。

圖2-1 利用各種的線條可顯現出其隱藏的
形象特徵
藝術家就是利用各種的線條中潛在的特
性，來表現微妙的特殊感情

①	③
②	④

① 水墨人物（約12~14世紀中）
② 達文西(1452~1519)素描粉彩習作
③ Thomas Rowlandson(1756~1827)《賣蘋果者》
④ 林布蘭特(1606~1669)《沈思的女子》

二、形　體

形體是由點、線、面所構成。有時人們會隨著所觀察到的形體，而產生一些概念性和知性的聯想。其實，形體就是單純由線條所組織的平面或立體的空間，包含有具象、抽象、幾何和有機性形體。

（一）具象性的形體，指的是忠實客觀的表現出事物的面貌。

（二）抽象性形體指的是以理性的分析或感性的態度，追求物體純粹結構和造形效果。

（三）幾何性形體，是以某種概念性方式來看周遭事物，如圓形、三角形、正方形等，它有組織、可測量，並牽涉到思維和意識的作用，有時和抽象形體過程非常相類似。

（四）有機性形體，類似於成長有變化的事物，它是自然的、非一致的、偶發的形體。

藝術家就是利用其思考的、計畫的、測量的、情緒的、即興的與直覺的，來組織探索其所表達的視覺畫面。有時從事廣告設計的人，也以大膽、有力、優雅、象徵的形狀符號，來代表他所意識到的事物特徵。（圖2-2、2-3）

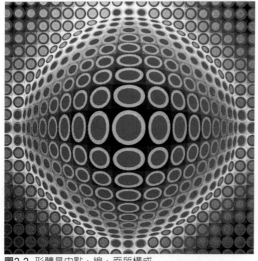

圖2-2 形體是由點、線、面所構成
瓦沙雷利(Victor Vasarely)1969年的歐普藝術構成作品

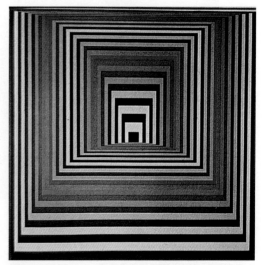

圖2-3 瓦沙雷利(Victor Vasarely) 1968年的歐普藝術構成作品

三、色彩

　　色彩的感受，能直接深入人類心靈
情緒之中。也是視覺過程中，極有力的
情緒因素，但由於國家、社會、文化、
風土民情、年齡、性別、心理和生理的
感覺差異，而有不同的喜好和表現。對
於色彩我們的反映常是強烈而立即，且
把許多不同的經驗和感情對某種色彩連
貫在一起，但因色彩變化無窮及無數種
類，產生不同的變化，故每位藝術家都
根據自己的經驗，對色彩及其效果的性
質建立一套理論。不過，大體而言，色
彩仍有基本構成的三要素，可分色相、
明度和彩度。

（一）色相—指區別色彩種類的名稱。
　　　　分無彩色（白、灰、黑）和有彩
　　　　色（由紅、黃、藍三原色所混合
　　　　的各色彩）。又可依植物、動
　　　　物、礦物、大自然、國家來命
　　　　名，如：玫瑰紅、鵝黃、赭石、
　　　　天空藍、普魯士藍等。（圖2-4）

（二）明度—指色彩的明暗程度。當色
　　　　彩接近白色亮度時，稱為「高明
　　　　度」；反之，接近黑色時，稱
　　　　「低明度」。（圖2-5、2-6）

（三）彩度—指色彩的飽合、鮮艷或混
　　　　濁程度。若色彩越接近鮮明和純
　　　　度時，稱「高彩度」；反之，色
　　　　彩接近混濁的灰色時，稱「低彩
　　　　度」。

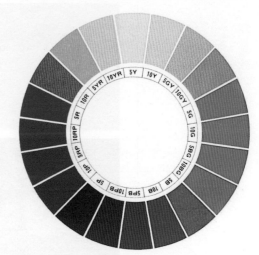

圖2-4 美國 門賽爾(Munsell A.H.) 色系表

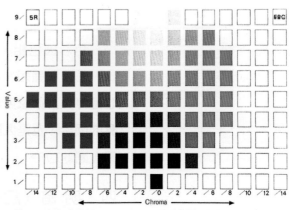

圖2-5 美國 門賽爾(Munsell A.H.)等色相面　色彩的明度與彩度1

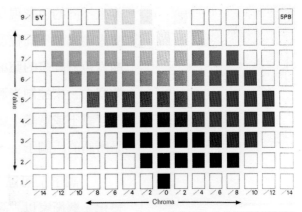

圖2-6 美國 門賽爾(Munsell A.H.)等色相面　色彩的明度與彩度2

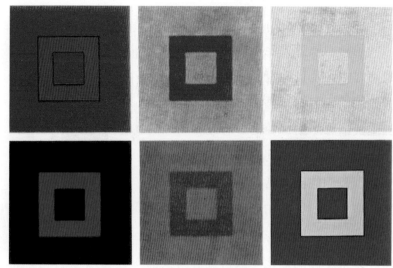

圖2-7 埃坦(Johannes Itten 1888~1967)《彩色的正方形》
呈現出不同色調並置一起產生的變化

　　色彩因色相、明度、彩度三者色調之間的運作，而有對比、濃淡、強弱、前行、後退、輕重、偏冷、偏暖的感覺，這也是每位藝術家所建立其獨特的色彩方法，呈現其內在情感世界的因素，也是人類生活當中影響最深且最不可或缺的相關因素（圖2-7）。

四、明　暗（調子）

　　物體在自然和人工科技的光源中，受光線的影響，除了產生不同的色彩現象，也產生了物體表面的明暗之分。地球因受太陽光源不同程度的照射，而有四季的變化；都市生活因五顏六色霓紅燈的照射，而顯得五彩繽紛。藝術家利用其敏銳的觀察力，來控制光源，在作品中產生瞬間萬變，製造一種我們潛意識上或意識上視覺明暗的效果，而這種掌控中的運作，就是所謂的「調子」。

　　「調子」可區分直接的明暗對比變化和循序漸進的明暗變化。藝術家以「調子」呈現出一物體的形式、平面、空間和形式的潰散（圖2-8）。

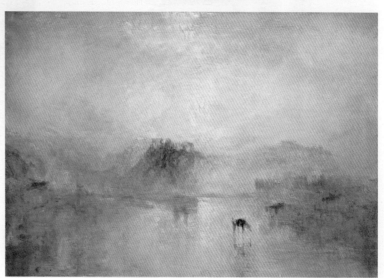

圖2-8 調子是藝術家掌控物體畫面的形式、平面、空間和氣氛

①	②
③	④

① 尼提斯(Nittis 1846~1884)《水中的白楊樹》
② 秀拉(1859~1891)《漫步》
③ 鄭板橋《墨竹圖軸》清代
④ 泰納(Turner 1775~1851)《諾漢城堡的日出》1835、1840年

五、肌 理（質感）

　　每一個物體表面都會有一層肌膚，當我們去觸摸它時，是平滑、生澀、精緻、柔軟、堅硬、細膩、粗糙、乾濕、緊密、鬆散的感覺，其表現的本質和結構就是所謂的「肌理」；亦即，指物體的「質感」，也是觸感表面的外貌，去體會它的感覺會像是什麼。當然肌理表現在線條、明暗、色彩的對象，也需靠經驗去體會其隱含的實際肌理效應，通常也和藝術家所使用的材料有關，我們說它是「媒介」，而藝術家利用適當的媒介創作其作品的肌理和特質，如：使用的石膏、大理石、木炭、木板、纖維、粉彩、油畫、水彩、版畫、蠟筆、墨汁、拼貼、嵌畫等，所組織的材料混合效果，再以不同的製作方式，再現肌理是完全不同的（圖2-9）。

①

②

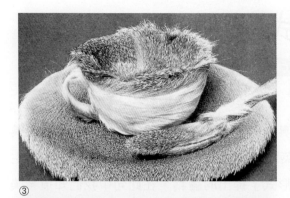

③

④

⑤

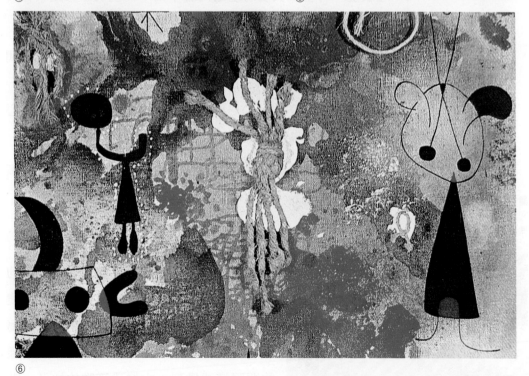

⑥

圖2-9　由不鏽鋼、銅、玻璃、水泥、石塊、石膏、木材、金屬、紙、繩子、顏料、混合媒材，不同的媒介創作，可以呈現完全不同的肌理、觸覺和視覺效果

上頁：① Iole de Freitas 作品，1991年　② Michel Vogel 混合媒材作品，1985年
本頁：③ Meret Oppenheim《毛皮早餐》1936年　④ Barbara Bloom《失去與發現》1987年　⑤ Carmen Calvo《壁樹》1989年　⑥ Miro《繩子和人1》1935年

藝術形式原理

The Ways of Art Appreciation

「一條線條與顏色的組合，這種組合可使我們受到審美的感動。」這是英國著名藝評家貝爾(Clive Bell 1881~)所主張的「有意義的形式」提出的論點。在此句中我們知道審美的感動不只是有意義才成立，它還牽扯到其他的因素，這是美學中所探討的範圍，不在此詳述，但可看出形式原理在藝術的過程中是不可缺少的重要因素。

藝術家將外界所觀察到的事物及內在的思想情感，藉由某種素質材料，做適當的安排和組合，呈現給人一種美的感受，即為「形式」。而此形式的架構，因為藝術家所在的地理環境、時空及表現的主題內容不同，而呈現出其差異性的形式效果。

西洋美學史中所指，「形式」乃是(1)在各個種類部分間的一種安排和比例；(2)直接呈現感觀之前的事物；(3)指某一對象的界限或輪廓；(4)一種對象之概念性的本質；(5)吾人心靈對其知覺到的對象去做的方式。

綜合以上所述，藝術的形式原理一般包含有：反覆、漸層、對稱、均衡、調和、對比、比例、節奏、統一等類型。

圖2-10 利用重覆的色彩和形體的組合令人產生規律之感/學生作品

一、反 覆

又稱「再現」或「連續」。即相同的質量、大小、形體、色彩在無任何改變下，同時並列在一起，分不出主體和附屬之間的關係。如：街道兩旁的路燈，同樣的間隔樣式排列；支撐建築物的柱子、階梯、城牆、磚瓦的上下左右堆砌而成。此

圖2-11 巴黎《皇家宮殿廣場》重覆的色彩和形體的組合令人產生規律之感／邢益玲 攝

圖2-12 建築中循序漸次的變化令人產生輕快之感／邢益玲 攝

有規律，有秩序，并然有序的將同一要素組合在一起，含有二方連續和四方連續排列，其形式令人產生有規律及單純之感，可強調某一形體的特殊性，造成視覺的震撼力。（圖2-10、2-11）

二、漸 層

　　又稱「漸變」。是同質量、大小、形體、色彩、空間漸次改變其原貌，是循序漸進的變化。又有直線狀和放射狀的層次變化，如：水墨畫的由濃到淡的渲染，埃及建築的金字塔一般底層從大至頂尖，音樂的低音到高音，自然界中枝葉的生長，花瓣的放射變化，此一層層逐步的變化，由強轉弱，由薄至厚，高潮迭起，令人產生收縮放大的感受，在單純一致中，有律動、輕快、活潑的視覺變化。（圖2-12、2-13）

圖2-13 瓦沙雷利(Victor Vasarely)《行星的傳說》色彩的漸層造成畫面的動勢

圖2-14 在建築架構上講求
對稱以求安定的效果
/邢益玲 攝

三、對 稱

　　指視覺上假想一中心軸，在上下左右排列，其質量、大小、形體、色彩組成皆是同等的，屬於固定形式均衡的靜態美。有如人們在照鏡子一般，從鏡中所反射出的形體是相同的。又如東西方宗教建築，在樑柱的排列也是相對稱的。另外，人的面部五官、身體四肢的生長；中國門柱上貼的對聯；詩詞文字音韻的組合；都是相對稱的表現。對稱的感覺令人產生和平、肅穆、莊重、平穩之感，在視覺上有安定的作用（圖2-14）。

四、均 衡

　　又稱「平衡」。視覺上假想一中心軸，在上下左右排列，其質量、大小、形體、色彩組成上雖不相似，但在感覺上是同等分量的。如玩翹翹板，成年人的體重需與兩三個小孩的體重相符，才能使翹翹板達到水平的狀態。

圖2-15 亨利摩爾(Henry Moore)《斜躺的人》1951年 雕塑以形體面積來產生視覺上的均衡

均衡是指在架構中以適當的安排，運用其張力和引力，形成一動態平衡之美。通常離中心距離遠的其重心較距離近的中心點為重；重心位於下方又比位於上方的較為平穩安定。若要達到平衡的效果就要有適當的重度和方向的安排，而色彩的色相、明度和彩度也是影響的因素。大體上而言，對稱必屬於均衡，但兩者之間，前者顯得較嚴肅、單調；後者則較活潑、躍動的趣味。如：舞蹈演員在舞臺上的姿勢，中國繪畫山川、小橋流水、人物、題跋的安置和西畫中的構圖，皆是要取得均衡的效果（圖2-15、2-16）。

圖2-16 塞尚(Cezane)《鬱金香花瓶》油畫
以色彩和線條來表現畫面上的均衡

五、調 和

將兩種或兩種以上，同一性質相似的事物放置在一起，有「融合」「和諧」之意，其相互之間的差異性甚小。如色相紅、橙、黃為暖色系色調，綠、藍、紫為寒色系色調。或在同一色系明度、彩度上的巧妙安排變化。弧形線條和圓形球體，齒狀線條和直線立方體相似形體的並置，往往可統合整個畫面的視覺效果，並令人產生協調、平和、閒適、輕鬆、愉快的感覺（圖2-17）。

圖2-17 丹麥 維斯加德《陶瓷茶壺》1957年 設計物體色系的調和可令人產生平和、愉快的感覺

圖2-18 兩個相異的主體並列一起，可相互烘托突顯其特殊 /邢益玲 攝

六、對 比

將兩種或兩種以上性質差異極大的事物並列在一起，互相比較又稱「對照」。如形體中的方圓與大小；線條的曲直與縱橫；音符中的高低、強弱與輕重；色彩的寒暖、明暗與濃淡對照，所謂「萬綠叢中一點紅」，就是綠色和紅色的對比。此外文學、戲劇內容中的悲歡離合表現，忠誠與奸詐，剛柔並濟。其在同一時間同一空間出現，每個事物皆表現它的獨特性，在視覺上能刺激我們的注意力，如此運用得當可相互烘托其特殊性，突顯主題（圖2-18、2-19）。

圖2-19 色彩互相對比可表現其特殊性 /陳鈺方 製作

七、比 例

指某一事物部分與部分之間數量比較的關係。如長與短、大與小、高與低、寬與窄的比較。

在古希臘時代非常強調其特性，美術中「比例」有如形式的代名詞，在雕刻的表現更認為人的頭部和身體的比宜成一比七，前額與臉部的比例宜一比三才顯得完美。至於在建築中更強調秩序、位置、排列、數目和比例，其中「黃金比例」（又稱「標準比例」）就是依人體的比例衡量出來的，它利用到科學精密的度量計算出其方式：

在一個ABCD的正方形，m是BC之中心點，以Am為半徑，m為中心畫一圓弧AF，而成FCDE的矩形則

$$\frac{a}{b} = \frac{b}{a+b} = \frac{ABFE}{ABCD} = \frac{ABCD}{CDEF} = \frac{1}{1.618}$$

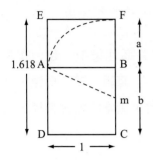

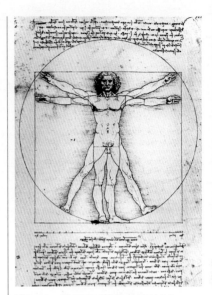

圖2-20　達文西《維特魯威之人》1490年　素描　呈現人體結構中的方圓比例之美

此短邊與長邊的比例即1比1.618，是為最理想的美。而此比例在人的視覺中也呈現出近似此值的物體和藝術品（圖2-20）。

八、節　奏

是將一事物反覆、重疊、錯綜、轉換、增減的加以規律靈活運用。原是音樂上的形式美，不過也可利用到任何其他的藝術形式表現上，又稱「韻律」或「律動」。其有秩序的週期變化，令人產生抑揚頓挫、高低起伏，時而輕快緩慢，時而激

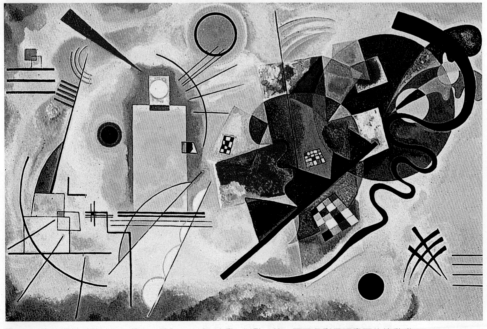

圖2-21　康丁斯基《黃、紅、藍314號》1925年　油畫　以點、線、面及色彩呈現畫面的律動感

進低沉的多采多姿與和諧變化，不會顯得單調乏味，能使人隨著色彩線條的節奏而進入另一境界。如宇宙星辰的閃爍，曼妙的舞姿，劇情的高潮迭起等，有如刻劃生命律動一般，是一種形式和精神的和諧（圖2-21）。

九、統　一

指在複雜紛亂之中的事物，將其共通性集中一起。在多樣中求統一，在多變中求規律。如以某一條線、某一形體、某一色彩、某一音符、某一事物做為主體，適當的安排架構，而不致於顯得凌亂散漫，毫無主旨。在相互配合和制衡之下，使能做到精簡，有秩序的，呈現出想傳達的意念，達到高層次審美的感受（圖2-22）。

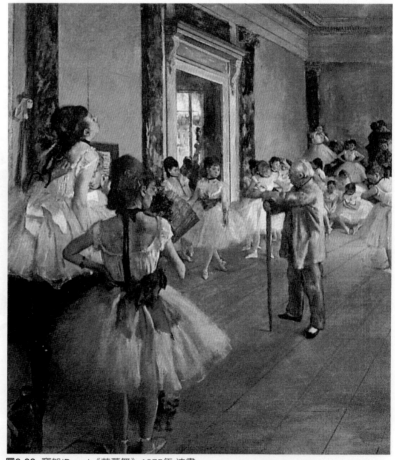

圖2-22 竇加(Dega)《芭蕾舞》1875年 油畫
在複雜紛亂之中，將主體集中在一起，呈現有秩序和要傳達的意念

Part 2　西方藝術導覽

Art in Western World: A Historical Guidance

西方藝術，從發現史前人類的洞穴壁畫為開端，

沿著埃及、希臘、羅馬到整個歐洲和美國，

如此階段性的延續和演變發展，

其所代表各別時期的藝術風格特徵及美學觀，

皆直接影響到現今藝術創作的表現上，

而另開拓一番新的視野。

西·方·藝·術·導·覽

Art in Western World : A Historical Guidance

西方史前至文藝復興時期

- 西方史前藝術
- 古代藝術
- 中世紀時期
- 文藝復興
- 矯飾主義

From Prehistory Art to Renaissance Art

西方史前藝術
（西元前三萬年至西元前三千年）

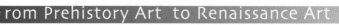

From Prehistory Art to Renaissance Art

　　人類因生活的慾望和生存的需要，促成文化的演進，透過意識的藝術活動，將其生活情感以形式表現出來的就是藝術。但又因生存環境的險惡和無知所產生的疑惑和恐懼，而有宗教上敬鬼神的行為。

　　以語言祈禱而成的是為詩歌；以姿態祈禱而成的是為舞蹈；以形體為祈禱的對象的是為繪畫和雕刻；而用來祈禱的地方就是為建築。

　　西方史前時代的藝術最早發現在法國南部和西班牙北部山洞裡的「洞穴壁畫」（圖3-1），從圖形中可看出當時人類為求生存已有的狩獵行為，並具有著宗教儀式意味，另外洞穴中仍還遺留有其他小型器具的裝飾刻畫。在西歐盆地附近也發現最

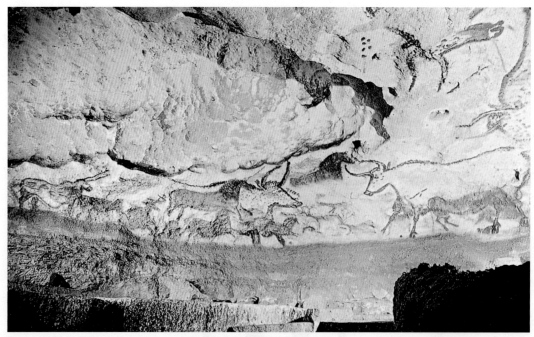

圖3-1　法國和西班牙邊境 拉斯考(Lascaux)洞穴壁畫 約西元前15000至10000年

早人類以石頭雕刻成近似人體的《維納斯像》（圖3-2），此作品玲瓏精巧，表現女性豐滿的體態，可握於手掌中，五官雖不明顯，卻像是人類在生活中祈求豐收的護身符。

在人類由狩獵生活進入到畜牧、農耕生活的新石器時代時，已出現許多的陶瓷、土製工藝品，並且也發現以石塊為建築的材料。英國南部的《石柱群》（圖3-3）遺址，是由規模宏大的巨石所排列而成的，似乎呈現的是史前時期最壯觀也最神祕的宗教聖殿及天文觀測地。

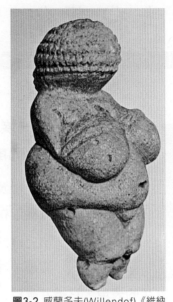

圖3-2 威蘭多夫(Willendof)《維納斯像》舊石器時代 高11cm

圖3-3 英格蘭《史前巨石柱群》約西元前2150~1250年 /邢益玲 攝

古代藝術
From Prehistory Art to Renaissance Art

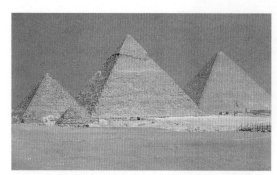

圖3-4 埃及第四王朝 吉薩 (Giza)金字塔 約於西元前3000 年之間所建
金字塔是帝王靈魂安息和達到 永生的地方

一、埃及的藝術
（西元前三千年～西元前30年）

　　埃及的藝術至今仍是我們所熟悉的，不只應用在飾品設計、室內裝潢及電影的題材中，對埃及的藝術產生神祕的色彩和探索的興趣。埃及的藝術可說是人類文明史中高度文化的表現，它總共維持約三千年之久，其歷史是依統治者的朝代來劃分，其中較值得我們研究的就是它的建築、雕刻和壁畫。就藝術而言對希臘、羅馬的藝術有很大的影響。

　　埃及藝術的產生是建立在對生命永生的信仰，具有宗教的動機，其藝術就是為達其永生而製造出來的，在本質上有其實用性。金字塔的興建是為永生再世的社會現象而呈現，其發展在第四王朝時達到高峰，尤其是吉薩(Giza)三個聯接的金字塔（圖3-4），在陵墓其內部有著雕像、浮雕、裝飾品及壁畫，棺木內存放著安息的靈魂「木乃伊」，木乃伊若遭破壞，靈魂就會移到雕像中，陵墓中有著陪葬的物品及裝飾精美的壁畫和雕像，人物頭部出現側面像，身體卻是正面的畫法來描繪，作品清晰，色彩豔麗，畫面井然有序，主要是以外形來表現帝王的神聖與莊嚴，並記錄著當時帝王的精神和文化社會，可說是理性的、永生的和概念的藝術特質。（圖3-5、3-6）

圖3-5 埃及第十八王朝 圖坦卡門(Tutankhamen)黃金棺木(局部) 約西元前1361~1352年 其頭頂上的兀鷹和蛇及雙手交叉握著的權杖和法鞭則是統治者權威的象徵

圖3-6 埃及底比斯《沼澤中的獵鳥行動》納拔姆恩(Nebamun)陵墓壁畫 約西元前1400年

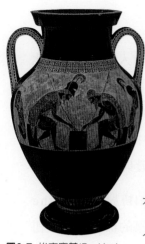

圖3-7 埃克塞基(Exekias)
雙耳瓶黑陶《下棋》
約西元前540年左右

二、希臘的藝術
（西元前1100年～西元前146年）

　　古希臘人重視精神生活，出現不少歷史上著名的哲學家、詩人及劇作家，藝術中創造諸神的信仰，即使神話中的神也有凡人化的傾向。在藝術中，早期所描繪的人像技法仍承襲於埃及的正面造形，漸漸地希臘人開始運用他們所觀察到的人物，改變較為人性化且生動的造形，其中以雕像、浮雕為主，壁畫遺留下來的並不多。

　　希臘的繪畫表現在陶瓷上較具特色，其圖案受東方風格的影響或以幾何形風格、彩繪（黑和紅）為主，以人物圖案為裝飾性的題材，靈活運用線條的粗細，表現出人物的流暢和活潑性，也逐漸能呈現衣褶的效果，刻劃出空間感（圖3-7）。

　　早期雕像由於受埃及「正面性法則」影響，人物顯現樸拙生硬，以直立為主少有動態（圖3-8）。此外，雕刻也做為建築物的浮雕飾物（圖3-9），約西元前五世紀左右之後，雕塑開始出現了較人性化與生命力的人物雕像，對人的神情、軀體的動作，表現非常的寫實生動、高雅和雄偉，正如哲學

圖3-8 希臘古拙時期《奧沙夫人》約西元前640~630年

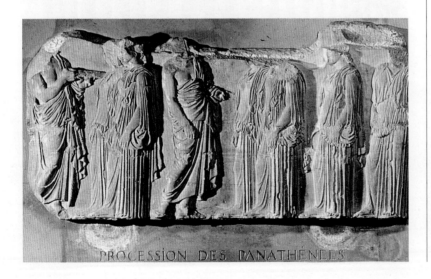

PROCESSION DES PANATHENEES

圖3-9 希臘 帕特農神殿(Parthenon)橫飾帶浮雕《祭祀女神行列》約西元前440年
呈現古典希臘藝術漸趨自然寫實風格，女性雕像上的衣褶也裁飄逸自然

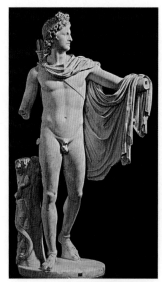

圖3-10 希臘 貝爾維德雷
(Belvedere)的《阿波羅雕像》約西
元前四世紀 大理石 羅馬時期仿製

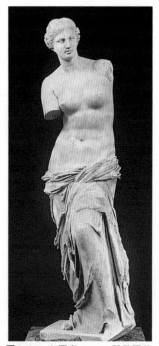

圖3-11 米羅島(Milo)所發現的
《維納斯雕像》約西元前100年
大理石

家蘇格拉底所說的「心靈的活動」，並且注重人體的結構和比例，至西元前第四世紀之末，藝術家更有著嶄新且自由的風格及頗具官能美感的雕像，其中以貝爾維德雷的《阿波羅雕像》(Apollo Belvedere)（圖3-10）和在愛琴海中米羅島所發現的《維納斯雕像》(Venus de Milo)（圖3-11）最具代表。

在建築上，以古典希臘時期雅典的《帕特農神殿》(the Parthenon)（圖3-12）的工程最偉大，其建築的樣式以「多利克」(Doric)柱式為主。整體上它的興建，柱子的數目是依照完整的標準比例，產生統一、平衡的感覺，並配合細部的支撐排列而成，具有著形式美的神殿。另外，有產生於愛琴海島嶼和小亞細亞沿岸發展到希臘本土的「愛奧尼克」(Ionic)柱式與裝飾複雜的「科林斯」(Corinthian)柱式，這三種柱式同樣可在希臘其他神殿中見到，也是典型古希臘建築中最符合美學的代表樣式。（圖3-13）

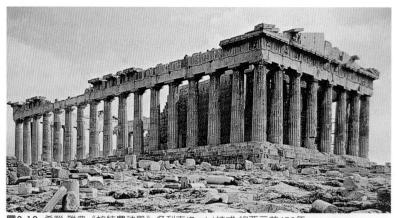

圖3-12 希臘 雅典《帕特農神殿》多利克(Doric)柱式 約西元前450年

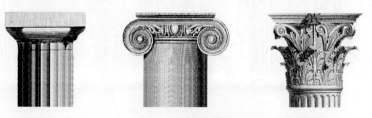

圖3-13 希臘 古典柱式（左─多利克柱式、中─愛奧尼克柱式、右─科林斯柱式）

三、羅馬的藝術

（西元前753年～西元第五世紀）

羅馬藝術上受希臘藝術和東方小亞細亞文化影響非常深遠，羅馬人講求實際，藝術和建築一樣以實用為目的，其中最具特色的是建築中以拱門、拱頂及水泥的應用興建，增強牆面柱子減少，而促使羅

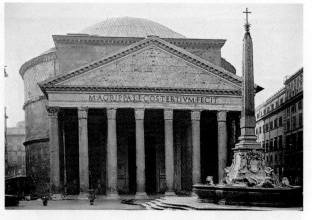

圖3-14 義大利 羅馬《萬神殿》約西元前27~25年建 西元120~125年重建

馬人在建築上開擴寬大的室內空間，如羅馬《萬神殿》(the Pantheon)（圖3-14）的圓頂建築可看出。這種結構並且也應用在橋樑、道路、下水道和圓形競技場的公共工程上（圖3-15）。另外，吸取東方樣式設計的《凱旋門》（圖3-16），利用柱式的框界來強調中央大門通道，上方並有橫飾帶，有著歌功頌德的人物雕像雕刻。

在雕刻上，大量吸收希臘原作品的形式，除有仿製品的產生以外，仍有表現和前者不同的風格，對帝王的崇拜，其中有人物半身胸像和肖像畫的出現，此種源自古埃及靈魂存活的

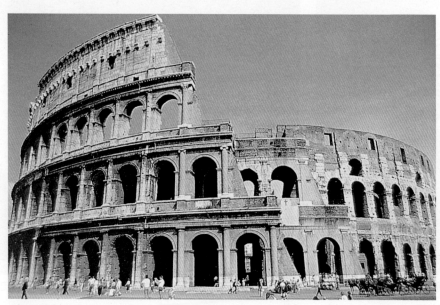

圖3-15 義大利 羅馬《競技場》約西元72~80年

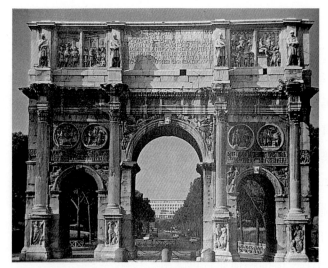

信仰，其宗教情操為當時的特色。技法上，人物的形態更寫實，重細部的處理和富故事的敘述性，浮雕和壁畫在空間和深度的處理上也比古希臘古典藝術更進步。（圖3-17、3-18）

圖3-16 義大利羅馬《君士坦丁凱旋門》約西元312年

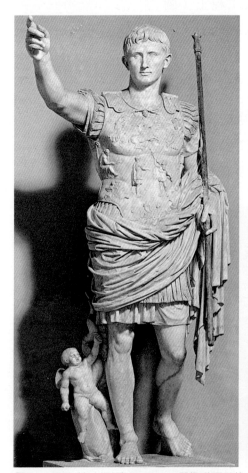

圖3-17 羅馬《奧古斯都》(Augustus)雕像 約西元前20年 大理石

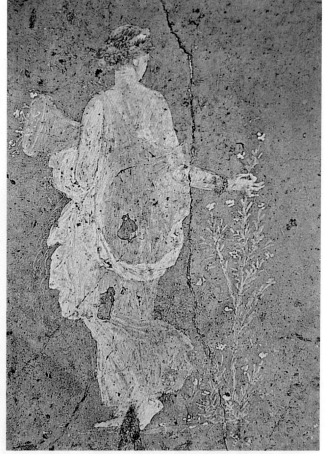

圖3-18 義大利 龐貝城(Pompeii)室內彩繪壁畫《少女採花圖》約西元一世紀

中世紀時期
From Prehistory Art to Renaissance Art

　　中世紀指的是從第五世紀羅馬帝國滅亡至第十五世紀止一千年間的「宗教時期」，也是基督教與塵世互相矛盾的時期。

　　此時期的藝術身處於信仰和教條的範圍，藝術上尤以建築為主導，至於雕刻、壁畫、鑲嵌畫、彩繪玻璃皆是附屬於建築而存在的，具宣揚教化、宗教理念和裝飾的意味，人體不再是以自然的風格呈現，而是表現出宗教事蹟的一種方法，藝術家個人特色不受重視，作品大多是藝術家集體創作而成。

一、早期基督教藝術（西元100年～西元420年）

　　在藝術方面，雖仍依賴傳統風格和運用意象的方式，但已呈現欲振乏力的狀況，寫實風格已不在，反而是表現莊嚴肅穆的宗教象徵風格，在基督教的眼裡所見的是人的來世，而不是人體的比例。

　　史上最早的教堂在西元230年左右出現，但最早的基督教藝術卻不是在教堂內，而是為墓園而做的，即在羅馬城外的墓窖，墓窖牆上遺留下不少的彩繪裝飾圖，描述著靈魂得救，神救世人及基督在世的神奇世蹟題材，表現的技法是非常無力感。直到基督教合法後，教堂才成為一種承應時勢所需的建立。（圖3-19）

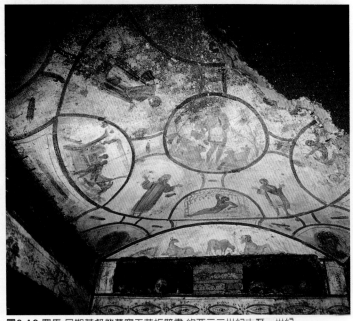

圖3-19 羅馬 早期基督教墓窖天花板壁畫 約西元二世紀末至一世紀

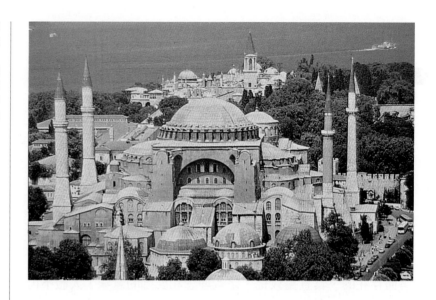

圖3-20 土耳其 伊斯坦堡（舊名「君士坦丁堡」）聖索菲亞(Sofia)教堂
約西元600年間興建（原為東羅馬帝國的教堂，西元1453年鄂圖曼土耳其帝國的侵入成為伊斯蘭教的寺院，並添加四周的宣禮塔，而成現今的面貌）

二、拜占庭藝術（西元330年～西元1473年）

自東羅馬帝國君士坦丁大帝在西元313年將首都遷往東方的拜占庭成為一座基督城而開始形成。藝術上從早期基督教藝術所採用的晚期羅馬風格，並且受近東文化的影響，發展出新的視覺藝術，表達手法是結合教會和國家的各種儀式和教理。其風格遍佈北從巴爾幹半島傳入俄羅斯；南從地中海沿岸傳入義大利南部。

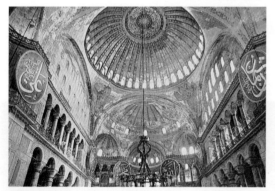

圖3-21 土耳其 聖索菲亞(Sofia)教堂內部圓頂

此時教堂建築仍以磚塊興建，延續羅馬的傳統，只不過外表不再是樸實和嚴謹的形式，教堂內以圓頂拱形天頂興建，內部寬廣，採光良好，並以小石塊嵌成的馬賽克(Mosaic)鑲嵌畫做為裝飾。其藝術充滿精神的象徵主義，表現的是平面樣式化，無實體和空間感。（圖3-20、3-21、3-22）雕刻只是建築上的飾物，浮雕人物造形憔悴又纖細，形體越拉越長，極端的枯瘦成為聖者的一種象徵。

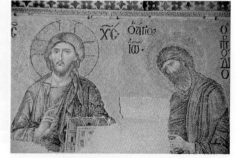

圖3-22 土耳其 聖索菲亞(Sofia)教堂內部鑲嵌壁畫《戴冠基督和聖約翰》（局部）約西元十三世紀後期

圖3-23 義大利 比薩(Pisa)大教堂和斜塔 興建於西元1063~1372年之間的「羅馬式」建築

三、羅馬式藝術（西元1050年～西元1200年）

是指在十一到十二世紀，凡是與地中海的傳統有關，受近東、拜占庭帝國、回教、古羅馬等藝術衝擊，反映各民族地域文化的差異，顯示各傳統相互融合的多種風格藝術。所謂「羅馬式」(Romanesque)也是建築上的術語。

在教皇的精神權威下，教會大力興建教堂，比早期的建築式樣更巨大，更華麗，且更像羅馬式，以拱頂、拱門、圓柱、方柱來興建，拱頂更加高，柱子之間重覆排列，形成一種韻律，窗子小，牆面變大，其特徵結實而厚重。（圖3-23）

浮雕上有了較深的凹凸立體感呈現。至於繪畫，並無任何變化，在壁畫和手抄本插圖中，除了描述聖經中傳福音的人物以外，則有融合傳統的複雜花紋圖案產生。（圖3-24）

圖3-24 羅馬式美術的手抄本插圖《聖約翰傳福音者》約西元1147年

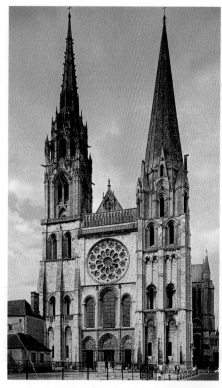

圖3-25 法國 沙特爾(Chartres)
1145~1220年哥德式大教堂建築

四、哥德式藝術
（西元第12世紀～西元第15世紀）

「哥德」(Gothic)藝術開始時專指建築的一種樣式名稱，在西元1150年到西元1250年間，維持一百年所謂「大教堂建築時代」。之後，才延伸創造出哥德雕刻和哥德繪畫的顛峰，直到十五世紀止才告消失。

建築典型的特徵是有著尖的拱門、稜筋穹窿、飛扶壁和小尖塔，外觀呈垂直上升的發展，使教堂的高度有如飛聳入天，並改變原有堅固牆壁的格局，嵌上巨型窗戶，彩繪玻璃取代了壁畫，成為教堂裝飾的主體，透過光線的照射，呈現亮麗的色彩，像似上帝聖靈神祕的顯示一般。（圖3-25、3-26）

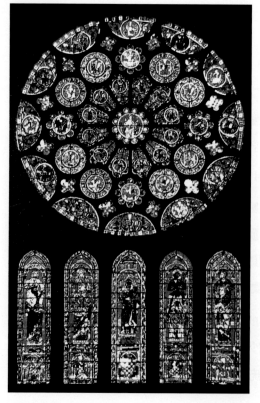

圖3-26 法國 沙特爾(Chartres)
教堂建築內的玫瑰花窗和尖拱形窗戶的彩繪玻璃

浮雕仍附著於建築的外觀上，人物仍是長的意象，只不過結構比早期複雜多，作品對比明晰，顯現出較突出的立體感，姿勢動作也比較安適自然。基督教此時已逐漸朝向溫和慈悲的方向，漸有寫實且較有感情的聖母雕像出現。（圖3-27）至於繪畫，在西元1200年到1250年是彩繪玻璃的極盛時期，大型的

玻璃窗配合建築，而有規律創造抽象性的裝飾形態。哥德藝術晚期在義大利仍保有前期所遺留的嵌畫和濕壁畫影響下的畫家中呈現新的發展，在人物的描繪上，軀體、臉和手部出現一種較細膩三度空間的生命力。

圖3-27 法國 沙特爾(Chartres)教堂西面的雕刻

　　西元1334年之後，畫家喬托(Giotto di Bondone c. 1267~1337)（圖3-28）更將繪畫帶入新的世紀，他將人體在畫面中創造了繪畫的空間，而此時也正是「文藝復興」時期漸漸形成的開始。

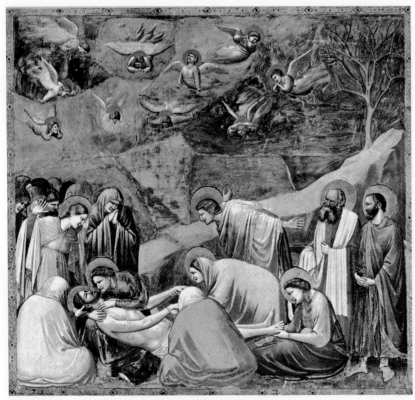

圖3-28 喬托《哀悼基督》1304~1313年 壁畫

文藝復興 Renaissance

rom Prehistory Art to Renaissance Art

在十五世紀的義大利學者和藝術家，認為中世紀已讓西方藝術衰退一千年，於是他們開始想從中古時代的思想恢復到古典時代的藝術和科學，尋找一個新的思想再復興「榮耀的羅馬」。而這「文藝復興」(Renaissance)指的就是「再生」。結合希臘、羅馬古典時代所崇尚的個人思想方式和人文主義的科學觀，推翻中古時代以宗教為主的觀點，走出黑暗時代。

在繪畫、雕刻藝術上，發展出具理性、自信、和諧、感情流露及利用透視、比例、研究人體解剖學來描繪人物，掌握動態變化的科技新知和新技法。建築上，強調比率、對稱、均衡，內部空間感和壯麗輝煌效果，以圓頂與古典柱列取代哥德式的風格。

此時社會對藝術家的地位和成就有了重大的轉變，藝術家不再是中世紀以前的隱藏姓名，而是以獨特的個人風格和技巧的創造表現在作品中，贊助者和委託人成為藝術家的經濟支柱。

繪畫・雕塑

一、早期的文藝復興

圖3-29 道納太羅《聖喬治》
約1416年 大理石雕像

佛羅倫斯（英文Florence，義大利文Firenze，又稱翡冷翠）位於義大利中部，早期文藝復興運動的興起，就是從佛羅倫斯城市開始居於領導的地位。在繪畫、雕刻、建築上有著新的方法與改革。

◆ 道納太羅(Donatello 1386~1466)

　　道納太羅對透視、人體解剖學、科學研究的非常徹底，對古典美的特徵加以改造，處理對大自然的現象，做細心的觀察再表現。在《聖喬治》（圖3-29）大理石雕像中，可看出道納太羅所付予雕像的生命力和寧靜之美，其凝視的動態具有挑戰之心的神情，在高貴中透露著嚴峻之感，也是文藝復興雕刻家的先驅。

◆ 馬薩其奧(Masaccio 1401~1428？)

　　其生命即短促，作品也不算多，卻是一位革新者，在他繪畫上是首先利用數學、幾何學規則的計算方式，採取放射狀單一消失點透視法的技巧，放棄哥德式時期的複雜性，以更精簡的方式來描繪。其中《三位一體》（聖父、聖子和聖靈合而為一）（圖3-30）整個畫面對光源的處理及構圖彷彿能透過牆面形成另一空間，畫中人物之間的連繫，將視線導引向中心最高點，形成莊嚴堅定之感。

圖3-30 馬薩其奧《三位一體》約1427年 佛羅倫斯 新聖母堂教堂 濕壁畫

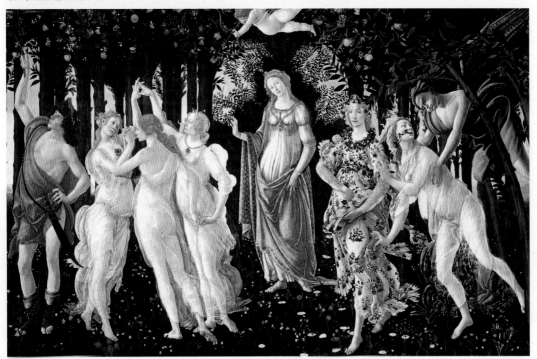

圖3-31 波提且利《春》1480年 油畫、木板

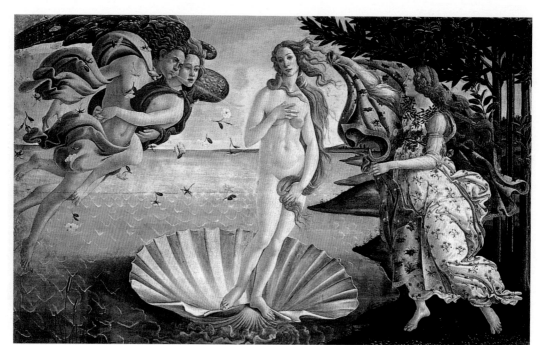

圖3-32 波提且利《維納斯的誕生》1486年油畫、蛋彩

◆ **波提且利**(Sandro Botticelli 1444/5~1510)

　　被人們所熟悉的畫作《春》（圖3-31）及《維納斯的誕生》（圖3-32）是波提且利的代表作品中的兩幅。這些畫中揉合了神話寓言故事，有著哲學意念和人文主義的色彩，雖無明顯的透視空間，但卻以纖細的線條來表現飄逸的頭髮和衣裳。

二、極盛時期的文藝復興

　　十六世紀義大利的文藝復興運動，從佛羅倫斯轉移到位於其南方的羅馬城，許多著名的藝術家，也皆紛紛來到此地展露他們的才華，無形中造成文藝復興的巔峰時期。

◆ **達文西**(Leonardo da Vinci 1452~1519)

　　他是一位家喻戶曉、天賦優異的藝術家，也是位從佛羅倫斯到羅馬的藝術家。他藝術的獨特性就是去發掘視覺的世界，他研究人體解剖學、植物和動物，也分析觀察鳥類的飛行，以利設計一架飛行工具。更徹底接受透視法、光學和調配

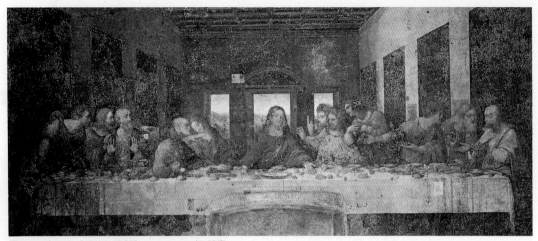

圖3-33 達文西《最後的晚餐》1495~1498年 壁畫

顏色的基本訓練。除了是一位畫家、科學家、建築設計師、音樂家以外，也可說是一位軍事工程師，他對任何事物都有無窮的興趣和好奇心去探討研究。

《最後的晚餐》（圖3-33）是他早期的壁畫，這幅畫他以蛋黃加油混合來代替濕壁畫的技巧描繪，結果使得在他有生之年當中，這幅壁畫就已有剝落的現象。畫中主題是依據聖經的原文想像而來，在構圖上將一種喧鬧不安和耶穌的寧靜表情在動與靜之間產生對比的效果；十二位門徒中，似乎又分成三人一組的群像，以姿勢和動作相連在一起，整個消失點落在耶穌額頭的正後方，達到平衡和諧的效果。

至於另一幅《蒙娜麗沙》（圖3-34）此畫中可看出他對油畫技巧高度的表現，尤其他應用所謂的「暈塗法」（sfumato義大利文），輪廓以微薄的色調來表現，產生一種柔和的氣氛，在空氣中充滿大氣和光源，對人物刻劃細膩入微而盡於完美，是為其心中理想的呈現。

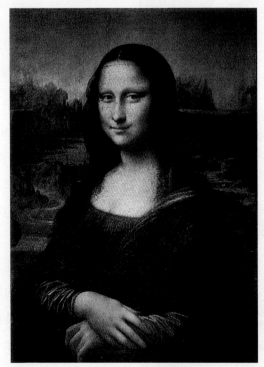

圖3-34 達文西《蒙娜麗沙》約1504年

圖3-35 米開朗基羅《聖殤圖》1498~1499年 大理石雕像

◆ 米開朗基羅(Michelangelo Buonarroti 1475~1564)

米開朗基羅是十六世紀一位傑出的藝術家，他個人獨特的神奇創造力在雕刻、繪畫和建築中皆顯露無遺。尤其對人體優美的肌肉、姿勢和動作非常偏愛，視為人類靈魂的呈現。他剛毅、暴躁和自傲的個性，使他一生孤寂與憂鬱，藝術創作的工作卻宛如點燃他內心的火炬，使他永垂不朽。

圖3-36 米開朗基羅《大衛像》1501~1504年 大理石雕像

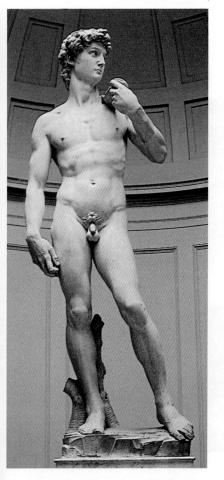

早期為梵諦岡完成的《聖殤圖》（圖3-35），呈現他對人體解剖學及衣褶的研究，以金字塔形構圖，來處理整體上的均衡感。1501年受共和國政府委託，在佛羅倫斯製作的巨大雕像《大衛像》（圖3-36），是一反抗和獨立的象徵，雕像中表現年輕男子的沉靜的外表，卻有著為追求真理而奮鬥，內心充滿動力的情緒。

1508年受教宗朱力斯二世的委託，在梵諦岡的西斯汀教堂(The Sistine Chapel)內部，繪製巨型壁畫《創世紀》（圖3-37），他一人獨自設計，終年仰臥在鷹架上，忍受油彩的滴淌繪製，花費四年工夫，才完成壯麗宏偉的壁畫。此壁畫內容是依據聖經舊約和新約的故事而作，描述救世主耶穌來到世上，創造亞當、夏娃，驅逐伊甸園，大洪水，到諾亞方舟之罪等數幅。扭曲壯碩的人體，來象徵人類思想；及有彩帶、華麗浮雕般的裝飾圖，影響日後的「矯飾主義」。至於祭壇上的壁畫《最後的審判》（圖3-38），是承接於《創世紀》之後，1536年受教宗保祿三世委託製作，主要描述人類

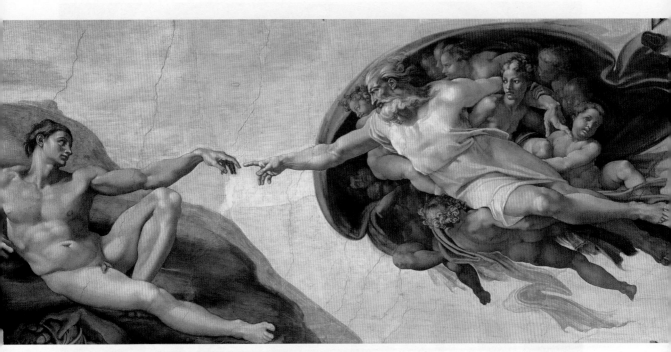

圖3-37　米開朗基羅《創世紀》1508~1512年 梵諦岡 西斯汀教堂 壁畫

將面臨巨大的判決，所表現悲傷及絕望心態，刻劃入微，可看出受人文思想的影響，並以前縮法來表現，直到1541年此壁畫才告完成。

◆ **拉斐爾**(Raphael Santi 1483~1520)

　　在極盛時期的文藝復興三傑中，拉斐爾是最年輕，也是最早成名的一位。他的藝術成就，可說是達文西和米開朗基羅藝術的集大成。雖無達文西的天賦和敏銳的觀察力；也無米開朗基羅精力旺盛的活力，但卻有著他們兩者之間的精華及自己獨特的風格。

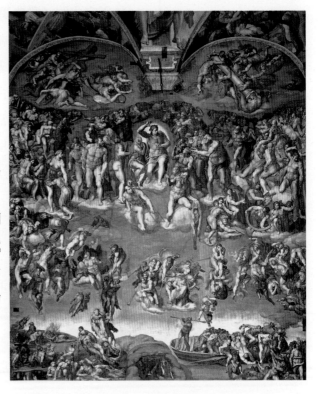

圖3-38　米開朗基羅《最後的審判》1534~1541年 梵諦岡 西斯汀教堂 濕壁畫

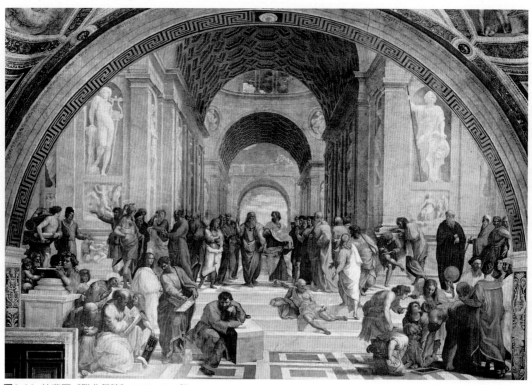

圖3-39　拉斐爾《雅典學院》1509~1511年

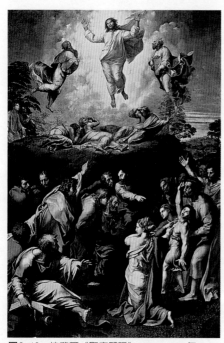

圖3-40　拉斐爾《聖容顯現》1517~1520年

受教宗朱力斯的青睞，接任裝飾教宗宮室內的壁畫，於1511年完成的《雅典學院》（圖3-39），充分表現文藝復興的古典精神，也是最具代表性的傑作。畫中參考米開朗基羅繪畫構圖的力量表現和人物的造形，將古代哲學家以不同的姿態和精神呈現，並以相當正確的透視法，焦點集於正中央柏拉圖和亞里斯多德兩位哲學家身上，上方三個頗具震撼力的大拱形建築，產生穩定厚實的結構。

生平最後一件作品《聖容顯現》（圖3-40），對人物的動作描繪扭曲、誇大，帶有「矯飾主義」的意味，他的畫在現代來看，雖有人評論過於理想化，但其獨特審慎處理畫面的態度，讓人感受真情流露，表現愛與美的世界，在當時來說是非凡的。

三、文藝復興的威尼斯

十六世紀的威尼斯,是歐洲與東方的貿易必經的路線,來自各地的商人皆聚集於此,經濟繁榮,卻是一個接觸文藝復興運動最晚的一個城市。雖如此,威尼斯的陽光、運河水道反射出璀璨的光彩,發展出有著與佛羅倫斯截然不同的藝術風貌。

◆ **提香**(Titian 1488/90~1576)

威尼斯畫家中,最著名的可說是提香。他在藝術上的成就足以和米開朗基羅和拉斐爾相媲美,對色彩的掌控及處理色彩之間的關係,在《佩沙羅祭壇畫》(圖3-41)中可看出。畫面中聖母位於右方斜角的方式來構圖,與左邊手持大旗的人物,以及圖中央上方寬廣的天空和浮雲上抬著十字架的天使,借由光線空氣色調,達到相互制衡與調和的戲劇效果,他以色彩構圖,而不以線條描繪輪廓,依據寓言神話和詩集,來表現視覺感官的人體美。在肖像畫上他更是以柔和的輪廓線與深沉的陰影,顯現出一股生命力。

圖3-41 提香《佩沙羅祭壇畫》
1519~1528年

圖3-42　提香《維納斯和美少年》1553年 油畫

晚期提香的作品,堅持畫面整體感,筆觸渾厚,近乎印象主義的筆法,對往後畫家魯本斯、林布蘭特、塞尚、雷諾瓦等有深刻的啟發和影響。(圖3-42)

圖3-43 揚・范・艾克《阿諾芬尼的婚禮》
1434年 油畫

四、歐洲其他國家的文藝復興

　　十五、十六世紀文藝復興時期，當世人都將注目的焦點集中在義大利之時，在歐洲的其他國家，如法蘭德斯（Flanders為現今的比利時和荷蘭）、德國、法國，正發展出藝術的另一種風貌，但與義大利的文藝復興時期所配合古典、人文主義文化風格截然不同的，它是從哥德式傳統藝術裡誕生出來的。

（一）法蘭德斯

　　十五世紀之後，法蘭德斯逐漸從中世紀的神祕主義中解放出來，轉而熱衷於現實世界的姿態、事物或人類的生活，並以寫實主義表現形體的新視覺。

◆ 揚・范・艾克(Jan Van Eyck 1390~1441)

　　在義大利寫實主義是利用線條、幾何學表現透視法。但在法蘭德斯來說，揚・范・艾克與其長兄，卻是首先發展視覺深遠變化的「空氣透視法」來正確描繪空間深遠的距離。

　　他也是油畫的發明者，應用油畫顏料的厚度及透明性，精心畫出色彩的鮮明度，產生一種特殊效果。在《阿諾芬尼的婚禮》（圖3-43）作品中，描繪著婚姻的真諦與莊重，右方新娘的手放於阿諾芬尼的手上，是兩人結合的象徵，不參攪任何宗教的意味，構圖極為創意。從畫面中的鏡子，可看到這對夫妻的背影和范・艾克本人及他的簽名，如同他是一位見證人；窗戶透露的光線，更顯得室內色彩更加光輝亮麗及溫馨的感覺；室內小狗象徵忠實於配偶；吊飾燭臺上的蠟燭白天還點亮著，象徵耶穌的存在；而放置一旁的拖鞋，則象徵他們站在聖土上。

◆ 波希(Hieronymus Bosch c. 1450~1516)

　　在十五世紀波希可說是當時最偉大的幻想家，他的畫作古怪，卻具有顯示宗教的象徵意義和民間傳說的教化成分。《人間樂園》（圖3-44）是幅三連木板畫，表達其虛幻、怪誕

的寓言創作，畫中形形色色的人物、動物、事物，皆是波希豐富的想像力構思而來，當然也可看出他對肉體世界感性的表現有很大興趣。

圖3-44　波希《人間樂園》三聯幅 1505～1510年 油畫 木板

◆ **布魯格爾**(Pieter Bruegel 1525?~1569)

　　與義大利、北歐其他畫家有著截然不同風格的布魯格爾，以熟練的技法，對自然景物、日常生活、農村景象和鄉村生活為題材觀察細微，生動的描述獨樹一格。受畫家波希幻想般的創作影響，他以描寫聖經故事如同當代生活情景，以日常物體來象徵事件的真實意義。較喜愛接近原始意義存在，保持一貫的文化和人道主義背景，選擇世俗題材勝於宗教，諷刺人類的愚蠢勝於報復或懲罰。

圖3-45　布魯格爾《農村舞會》1567年 油畫 木板

　　《農村舞會》（圖3-45）初看有如描述一群歡樂的人們，事實上，卻有著自然主義和教化意義，圖中教堂建築物被置於右上遠方，無視它的存在，而引導舞蹈的步伐正盲目地橫過一旁，將歡樂的情景如惡行般地表現出來，此繪畫為後世荷蘭風俗畫的典型例子。

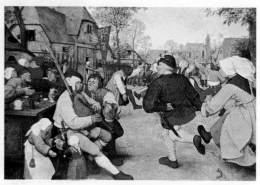

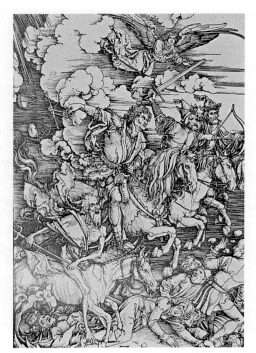

圖3-46 杜勒《四騎士》木飾雕畫 1498年

（二）德　國

◆ 杜 勒(Albrecht Durer 1471~1528)

以個人獨特的風格，表現在精細的銅版畫、木版畫和生動明亮的水彩、油彩作品上，該屬首屈一指的德國畫家杜勒。

杜勒受義大利畫家達文西的影響，對自然事物、人體動態、比例大小、細微的線條和豐富的題材表現得淋漓盡致，而他的版畫之卓越更可和義大利藝術家的濕壁畫和油畫相提並論。

1498年完成的木版畫《四騎士》（圖3-46），乃針對當時紛亂中的歐洲宗教，預言人類將面臨世界末日的到來，所產生的幻想與恐懼，杜勒借助透視學原理和空間調和的方式，呈現出立體線條和戲劇性想像的畫面。

◆ 霍爾班(Hans Holbein 1497~1543)

是當時最著名的肖像畫家，雖受義大利畫風影響很深，卻有著歐洲北方寫實手法的特徵，在1526年受宗教改革的影響，前往英格蘭，並在此永久定居，成為英王亨利八世的宮廷

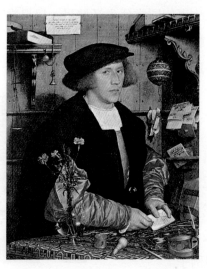

畫家，繪製皇家人物畫。他的人物構圖完美均衡，處理細節有著神妙熟練的技巧。《德國商人》（圖3-47）為一位在倫敦的德國商人的肖像畫，他筆下的人物輪廓之精確，線條洋溢著蓬勃的生機。

圖3-47 霍爾班《德國商人》1532年

建　築

◆ 《佛羅倫斯大教堂圓頂》（約1420~1436年設計）

　　位於義大利佛羅倫斯大教堂的圓頂，可說是中古世紀以後的第一件大建築，此建築在五十年後，經建築師布魯內勒斯基(Brunelleschi 1377~1446)的修改設計，最大的成就是將兩個分開外殼拱形結構合併在一起，成為一個圓頂，這兩個外殼相互支持，因此圓頂本身不是由一個單獨的實體建立起來的，這種建築方式可使圓頂的重量減輕而省去木板架構的工程。而布魯內勒斯基將古代羅馬的建築形式，自由地應用到這新方法，產生一種和諧美麗的新造形。（圖3-48）

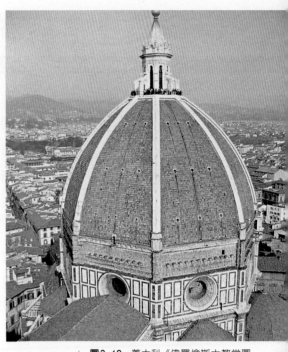

圖3-48　義大利《佛羅倫斯大教堂圓頂》約1420~1436年設計

◆ 梵諦岡《聖彼得大教堂》（約1546~1564年興建，圓頂1590年完成）

　　布拉曼德(Bramante 1444~1514)在他一生後十五年中，在羅馬創造文藝復興建築的巔峰，成為傑出的建築師，正當教皇朱力斯二世執政時，就交給他建一座新教堂，當初設計時，為了要符合教皇的野心，具有羅馬帝國時代的輝煌，在教堂中有一巨大圓頂，設計上更超越了古代建築的教堂，甚至於再恢復提倡古代建築技法，但卻無法被人了解和應用，在他去世時才完成教堂四根支撐圓頂的支柱，緊接著幾位建築師的構想，但都未能實現。直到1546年米開朗基羅接掌此工程的設計才成為現今的外觀。

　　其建築力求架構的單純化，整體外型有巨大的圓頂，下有堅固圓柱支撐，垂直上升的造型上，有點和佛羅倫斯大教堂的圓頂相類似，但與之相比顯得較有力量的負擔，米開朗基羅藉以雕刻手法表現在外表上，將它傳遞到建築物本身的其他部分。（圖3-49）

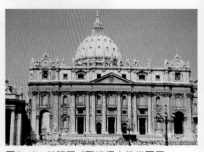

圖3-49　梵諦岡《聖彼得大教堂圓屋頂》1590年完成

矯飾主義 Mannerism
From Prehistory Art to Renaissance Art

「矯飾主義」(Mannerism)又稱「形式主義」或「風格主義」，它是指1520年文藝復興極盛時期之後，到1600年巴洛克時期所形成的一種藝術風格，遍及於義大利和歐洲其他國家。其藝術特徵與文藝復興典雅、和諧、沉著、理性的神韻截然不同，而是轉向主觀上幻想和內心的思想表現，從技巧和氣息上注重彎曲的線條，強調人物姿勢和色彩突出的對比，有時甚至表現一種怪異肢體扭曲和情緒緊張的模樣。在畫家米開朗基羅、拉斐爾、提香的晚期作品中，可看出其藝術風格所呈現出矯飾主義中一種新的表現方式和藝術新跡象。

圖3-50 帕米賈尼諾《長頸聖母像》1532-1540年

繪畫・雕塑

◆ 帕米賈尼諾(Parmigianino 1503~1540)

由於對拉斐爾藝術中那種優雅的動作產生興趣，帕米賈尼諾開始將人物的軀體延長比例，強調非正統和諧的角度，建立一種美的新觀念。其中《長頸聖母像》（圖3-50）是形體最為扭曲的矯飾主義代表畫作，作品中聖母有如天鵝般的頸子，纖細的手指，前景天使的長腿和右後方不正常的比例，無柱頭又奇怪的長柱，及右下方尺寸縮小的先知不對稱的人物安排，皆顯示他不合乎常理誇張的構圖。

◆ 艾爾・葛雷柯(El Greco 1541~1614)

艾爾・葛雷柯出生於希臘克里特島的天主家庭，1566年之後前往義大利威尼斯和羅

馬，深受當時米開朗基羅、拉斐爾和矯飾主義畫家的影響。十六世紀西班牙是反宗教改革十分激烈的國家，1576年葛雷柯定居西班牙，以他對宗教虔誠的熱情及出生地拜占庭藝術的文化背景，且融合威尼斯有如真珠耀眼般的色彩，呈現出他個人的情感及熟練的技巧。

《歐貴茲伯爵的葬禮》（圖3-51）描繪中世紀教會慈善家的葬禮上，兩位聖人奇蹟般的出現，將遺體安葬於墓穴中，世俗的儀式和超自然景象的結合，一股上升的韻律，把現實世界向上推，而人物的扭曲修長，卻也顯現出矯飾主義的特色。

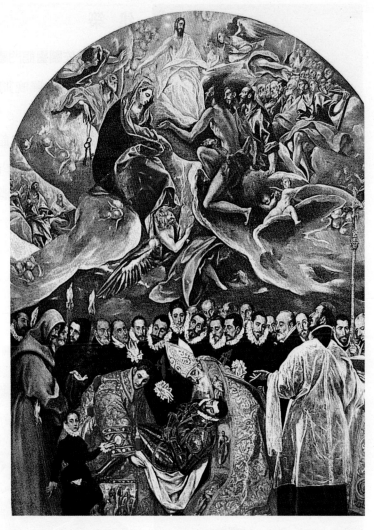

圖3-51 艾爾‧葛雷柯《歐貴茲伯爵的葬禮》1586年 油畫

◆ **波隆尼亞**(Giovanni Bologna 1529~1608)

從法蘭德斯受聘前往佛羅倫斯，後來成為當地著名雕刻家的波隆尼亞，他的雕刻《擄走色班(Sabine)女子》（圖3-52）是矯飾主義極具特色的代表作，原本只是想表現一組三個性質相反的人體姿態，相互連結一起的大理石雕像，對主題的命名毫不關心，但卻被一些有識之士討論而命名。

從作品中可見其完美的技巧，掌握激烈的場景，三個人物螺旋形視線的上升，雕像下方的父親遠望被人擄獲的女兒，及少女求助於上天無望的表情，是整個雕像焦點的所在。

圖3-52 波隆尼亞《擄走色班(Sabine)女子》
1579~1582年 大理石雕像

建　築

◆ **《羅倫佐圖書館門廳》（約1524~1555年設計興建）**

　　米開朗基羅晚期的作品可說是趨於「矯飾主
義」（風格主義）。位於義大利佛羅倫斯的羅倫佐
(Laureuzana)圖書館門廳，在設計上強調視覺美
學，使用了大部分反古典傳統的建築語言方式，打
破陳規，重新組合牆、牆面與階梯之間的秩序之
美，大弧度的線條，一方面呈現米開朗基羅內心的
焦躁與不安；另一方面更顯露其藝術表達的獨特
性，而此建築也成為「巴洛克」前期的風格。

圖3-53 義大利 佛羅倫斯《羅倫佐圖書館門廳》約1524~1555年設計興建

巴洛克藝術至浪漫主義

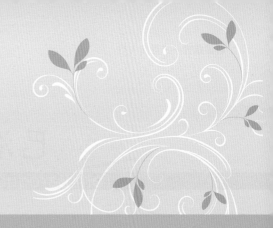

- ◆ 巴洛克藝術
- ◆ 洛克克藝術
- ◆ 新古典主義
- ◆ 浪漫主義

From Baroque Art to Romanticism Art

巴洛克藝術 Baroque Art

From Baroque Art to Romanticism Art

十七世紀的歐洲是大國之間的國勢之爭與新舊教的權勢之爭。盛行新教的國家，尊重自由和崇尚發展科學新知；而南方歐洲的舊教範圍，則以宮廷君主和教會為重心。兩者環境大不相同之下，其在藝術的創作上也有顯著的差異。

「Baroque」原指不規則、扭曲變形、怪異複雜、華麗藝術風格的嘲諷語，是文藝復興藝術的一種延伸和擴展。其藝術特徵在繪畫上非常華麗，筆觸更自由，明暗對比強烈，構圖更豐富，並講求動勢和戲劇性的光影色彩。在建築上，更充滿了裝飾性的雕像與壁畫，大量的弧線空間和形式運用上更具有律動的表現。

繪 畫 · 雕 塑

一、義大利

義大利在十七世紀是教皇統治的黃金時代，宗教上對藝術的贊助對巴洛克藝術的普及有很大的貢獻。

◆ 卡拉瓦喬(Caravaggio 1573~1610)

卡拉瓦喬將異乎常情的主題，把宗教主題世俗化。靜物與人物畫中的寫實，色彩輪廓的清晰，對光線的布局構成細部的描寫產生誇張且動態戲劇性的效果，這是作品的獨特性，也是巴洛克繪畫的特徵。

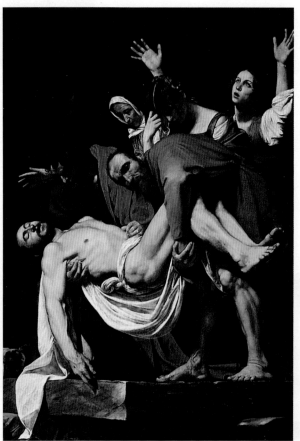

圖4-1 卡拉瓦喬《基督的埋葬》1602~1604年 油畫

　　《基督的埋葬》（圖4-1）是卡拉瓦喬構圖上較為嚴謹的作品，將基督遺體所放入的石棺呈現在觀者的眼前，宛如觀者置身於此空間中，畫中人物的情感藉由誇大的手勢而表露出來。

◆ 貝尼尼(Gianlorenzo Bernini 1598~1680)

　　他是十七世紀最偉大的雕刻家、畫家和建築師，雖受文藝復興、矯飾主義雕刻的影響，卻以新的觀念創作。在雕刻作品上對瞬間力量的表達及一種交纏的人物，活潑昂揚的姿態，使肉體和靈魂、動作和感情融合在一起，在觀看雕像時可感受出那股空間的張力。

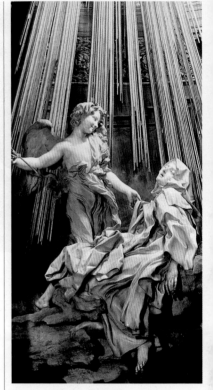

圖4-2 貝尼尼《聖泰麗莎的狂喜》
1644~1647年 大理石

　　貝尼尼對劇場舞臺裝飾很有興趣，位於羅馬聖瑪麗亞勝利(Sta. Maria della Vittoria)教堂內，高大祭壇上的大理石雕刻《聖泰麗莎的狂喜》（圖4-2），是他最為偉大的傑作。作品中以視覺表現面帶笑容的天使，將一把金矛刺向聖泰麗莎的胸口，那種心靈創痛和無限喜悅交織的感覺，呈現主體上有如浮在雲的上端，貝尼尼採取隱藏式窗戶的光線及萬丈光茫的金光背景和教堂拱頂上的壁畫，使它產生一種戲劇性的效果，加強聖人精神昇華的真實感。晚年貝尼尼從事聖彼得大教堂前廣場大柱廊的興建工作，其周遭的噴泉雕像造成特殊的景觀設計。

二、法　國

　　十七世紀的法國同時受義大利的文藝復興和巴洛克藝術的湧入。雖如此，對反宗教革命運動的法國而言，在法王路易十四的中央集權統治下，同時得到宗教的力量；且又根植於古典文化傳統，反而逐漸淡化對巴洛克那種極端視覺的幻象主義。

◆ 樸　桑(Nicolas Poussin 1593/4~1665)

　　樸桑是十七世紀巴洛克古典主義最傑出的畫家，1624年赴羅馬，幾乎終其一生都在義大利從事藝術創作。他曾對威尼斯藝術有短暫的興趣，後來重新研究古典主義，其中對拉斐爾

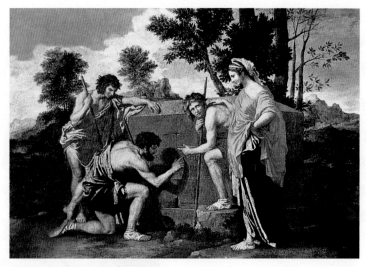

圖4-3 樸桑《阿卡迪亞的牧羊人》1638~1639年 油畫

畫作的理想美影響較深遠，主張純思想性的風格，而不採納太感性的藝術。認為一幅畫必須具有高度的內涵，強調形體和結構，並認為繪畫也可和文學相結合，同時將此理念應用在風景畫上，加以組織和處理，產生獨特的驚人效果。

《阿卡迪亞的牧羊人》（圖4-3）是樸桑對古代雕刻滿懷熱情研究的畫作，此畫中身著藍色的牧羊人正跪下，手指辨讀墓上碑文時那份敬畏與沉思的姿勢和右方一位牧羊人抬頭看著女子，這種形式相呼應的動態構圖，十分單純卻具有無限寧靜之美。

三、西班牙

十七世紀的西班牙自稱是「黃金世紀」，也是西班牙較具獨創力的時期。由於是個天主教國家，在題材上，不離對神的崇拜和虔誠的信仰。在藝術上，主要來自於義大利藝術家的刺激而產生。

◆ 委拉斯貴茲(Velazquez 1599~1660)

委拉斯貴茲早期深受卡拉瓦喬的風俗畫和提香豔麗的色彩影響，但卻發展屬於自己獨特表達主題的技法。1625年成為宮廷畫家，大部分作品以皇室貴族的肖像畫為主，他以超自然立場，敏銳的觀察力和思考表現人物的真貌，更以色彩和光的氣氛來營造畫面。

《宮女》（圖4-4）這幅群像畫是描述皇室家族成員。畫的正中央是瑪格麗特公主，她正站著為畫家的模特兒，圍繞四周的是她的侍女及狗，後方從鏡中反射出國王和王后的身影，

顯示他們正在觀看這個畫面景象。

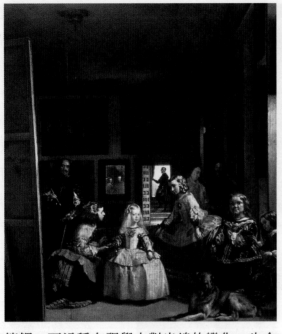

圖4-4　委拉斯貴茲《宮女》
1656年 油畫

委拉斯貴茲寫實的風格，將人物個性敏銳地刻劃出來，對光線的運用，在於物體被照射所產生的效果和反射的顏色，以一種細膩的手法，來強調物體受光的筆觸，而這種在視覺上對光線的變化，也令十九世紀「印象主義」的藝術家讚賞不已。

四、法蘭德斯

此時期藝術的創作方向，是以宮廷及提倡反宗教改革的天主教為依歸。

◆ 魯本斯(Rubens 1577~1640)

魯本斯是歐洲北部最偉大的畫家，生前集盛名威望於一身，以皇家親信及和平大使的身分地位走訪義大利、西班牙和英國，臨摹無數名家的作品，並從中吸取靈感。受宮廷貴族和教會的委託繪製完成數幅巨大的畫作，而為了應付接連委託的訂製畫作，他成立了工作室，並指導助手和學生在他描繪的草稿圖上著色，直到作品快完成時，再加些他自己的筆觸潤飾。

其作品氣勢磅礡，色彩耀眼奪目，筆觸自由奔放，表現的對象都充滿蓬勃生命力，是典型巴洛克風格。早期作風強烈戲劇化，許多寓言神畫故事、肖像、風景經他手筆描繪必能靈活呈現。

圖4-5 魯本斯《法國皇后登陸馬賽》1622~1625年 油畫

《法國皇后登陸馬賽》（圖4-5）是幅大型作品，畫面中呈現力與美，當皇后抵達馬賽時，仙女吹奏著凱歌，海水中的精靈和孔武有力的海神也歡迎她的到來，場面浩大，莊重華麗，具戲劇效果。《海倫娜》（圖4-6）是他晚年新婚的妻子，也是他創作的靈感泉源，此作品用色柔和完美，風格漸趨抒情，技巧已達圓熟的境界。

五、荷 蘭

在宗教改革之後，原屬尼德蘭的國家分裂成：南方為法蘭德斯，北方則為荷蘭。在荷蘭本地信奉新教，主張獨立自主，藝術上大多由富裕的中產階級或收藏家所贊助，畫家作品以風俗題材居多。

◆ 林布蘭特(Rembrandt 1606~1669)

林布蘭特是荷蘭最偉大的畫家，其藝術上的卓越成就，至今仍是人們所欽佩的。他深受義大利畫家卡拉瓦喬的影響，初期的畫作依據聖經的故事為題材，透視人類心靈的感情，以現實生活與平民之心的態度詮釋基督的教義。他最著名的作品大多是1632年前往阿姆斯特丹之時所做，此時他對人物的安排具戲劇效果的群像畫，使他聲名大噪。

當然他也替一些名流之士畫肖像，此外，他對近東的收藏也有很大興趣，在他的作品中可見到些許的異國風情。並且在他的婚姻中洋溢著幸福，皆可從他為妻子所描繪一系列肖像畫看出。

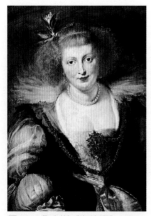

圖4-6 魯本斯《海倫娜》1630~1635年 油畫

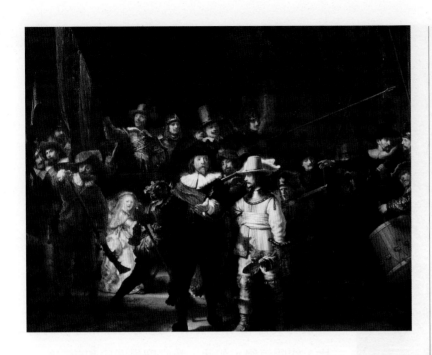

圖4-7 林布蘭特《夜警》
1642年 油畫

《夜警》（圖4-7）作品中他採取巴洛克特殊的戲劇光影效果形成強烈的明暗對比，將光線聚集於中央人物身上，而令觀賞者誤以為是夜晚巡警，因此被命名為《夜警》。畫面之間成行列對角線曲折的構圖，充滿力量和律動感。

晚期其作品較細膩、抒情、古典、沉靜，對光線的掌握和設色也較熟練，且更能表現精神性。而他一生中自傳式的自畫像（圖4-8），更是顯露他探討人類的本體和新教徒的思想。除了油畫以外，他對一種硝酸腐蝕銅版的蝕刻版畫製作，技巧上的應用更有獨到之處。

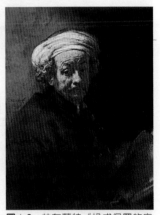

圖4-8　林布蘭特《扮成保羅的自畫像》1661年 油畫

◆ **維梅爾**(Jan Vermeer 1632~1675)

與其他畫家不同的是，維梅爾的畫大多以祥和、寧謐的室內為主題，對於構圖的安排謹慎周密，每一個物體皆經過仔細的組織架構，頌揚人類生活裡單純的奇異現象，做超然冷靜的觀察。在《讀信》（圖4-9）畫面中，從窗外所透露的光線，對室內所表現的質感、色彩和形狀的處理上，是如此地完整和精確地描繪，其特殊的手法堅實而穩定的效果，具有一種獨特的現代感。

圖4-9 維梅爾《讀信》 油畫

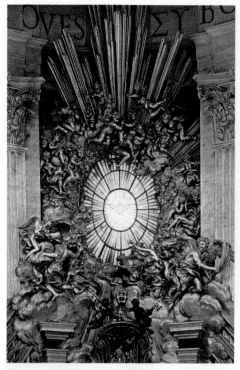

圖4-10 《聖彼得大教堂內部寶座》1624~1633年設計

建 築

◆ 《聖彼得大教堂廣場》（約1656～1665年完成）

義大利梵諦岡的聖彼得大教堂圓頂，曾經依照米開朗基羅的構想而興建，但在教堂內部的裝潢和前面廣場的空間，則歸屬於雕刻家兼建築師貝尼尼(Bernini 1598~1680)的設計興建而完成。

當貝尼尼設計聖彼得大教堂內部寶座時（圖4-10），他同時設計教堂外橢圓形廣場，由一長排幾百根的廊柱所圍繞，宛如教堂像母親似的擁抱愛子的雙手（萬事皆包容）。在廣場中，立著一根方尖碑和兩座噴泉，造成光線和陰影的對比，空間流暢，如此，教堂廣場圍廊和前方的一片空間連貫在一起，像似一座舞臺。（圖4-11）

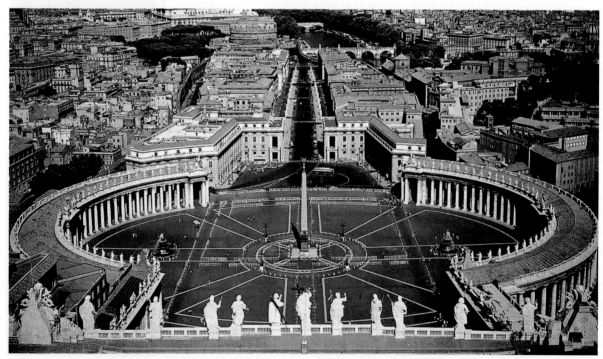

圖4-11 《聖彼得大教堂廣場》約1656~1665年興建

圖4-12　凡爾賽宮《鏡廳》
大理石、鏡子和金色雕像的裝飾，再加上水晶鍍銀的吊燈，更顯出宮內金碧輝煌華麗的氣勢

◆　《凡爾賽宮》（Palace of Versailles 約1669～1690年完成）

　　位於法國巴黎西南近郊的凡爾賽宮，是巴洛克時期皇權專制的象徵。法王路易十四執政時將此地擴建，1669年委派建築師勒・沃(Louis Le Vau 1612~1670)負責規劃設計，之後由蒙沙(Mamsart 1646~1708)繼續接任此工程，並增建鏡廳（圖4-12）和兩端戰爭廳與和平廳對稱著，畫家勒布蘭(Lebrun 1619~1690)負責室內裝潢，他從羅馬的巴洛克吸取靈感，以適當手法任用建築師、雕刻師、畫家和工匠來裝飾室內。除凡爾賽宮主體以外，更聘請園藝家勒・諾特(Le Notre)設計規劃園林（圖4-13），專供皇帝在公眾場合出現時，有一戶外背景做為重要慶典之用，將公園成為建築空間技術的一種延伸。由於帝王極權制度的精神，在這一片自然的田野中皆設計變成幾何型的圖案，這種情形利用在西方園林的設計上有著明顯的影響。

圖4-13　凡爾賽宮 南方花壇
1678~1708年 設計採幾何圖形

洛克克藝術　Rococo Art

From Baroque Art to Romanticism Art

　　始於十八世紀初期，這一種純粹裝飾性的風格出現，是法王路易十五繼續「巴洛克」運動所推動的藝術風格。「Rococo」原意是指貝殼和小石頭來裝飾。其作風傾向輕快、華麗、小巧、精緻而優雅，與「巴洛克」的威權主義產物，講求華麗壯大有所差別。

　　「洛克克」反映上流社會時髦富足的生活形態，講求實利主義，致力於個人快樂的尋求，及關心享樂的生活，現實化是更徹底。此時期私人住宅的設計漸趨重要，一些小型的銀器、瓷器飾品及家具設計也出現在室內的擺設中。

一、法 國

◆ 華鐸(Watteau 1684~1721)

　　早期接觸劇院工作，使得華鐸的作品來自於舞臺劇場上的人物，在外型舉止的呈現上是如此的優雅、雍容華貴，對畫面中人物精緻的服飾和儀態也十分講究。受魯本斯亮麗色彩的啟發是他靈感的來源所在，但他在表現上卻是洛克克的特色。

圖4-14　華鐸《向西塞拉啓航》1717年 油畫

《向西塞拉啟航》（圖4-14）描述一對對的年輕男女來到西塞瑞亞愛情島上，向愛情維納斯朝貢，在歡樂一天之後，又回到現實的生活中，令人有點稍縱即逝之感觸。

◆ **夏 丹**(Chardin 1699~1779)

他所擅長的靜物和風俗畫，足以和荷蘭畫家維梅爾相媲美。簡單、嚴謹和自然是他靜物畫的風格，用筆方式以油彩厚厚的重疊來表現光影和物體，筆觸纖細構圖堅定有力。

《從市場回來》（圖4-15）畫中令人感受到平凡之美，以及空間具有的層次感，即使日常生活中不起眼的物體，對他而言仍是如此的重要，每一樣東西都精心安排建立一種關係，達到形式上的平衡。

圖4-15 夏丹《從市場回來》1739年油畫

二、英 國

◆ **霍加斯**(William Hogarth 1697~1764)

是第一位揚名歐洲的英國畫家，在他的作品中十足表現英國人的風格。早期版畫作品中充滿道德寓意，藉由主題中喧鬧場景來諷刺社會與道德。而他生動活潑細緻的設色手法，似乎是受法國畫家華鐸、夏丹的影響，他雖熟悉荷蘭大師的風俗畫和義大利畫家的技法，但他卻從街道、歷史、文學、劇場中吸取靈感。他的繪畫充滿娛樂性，也希望別人當他是一位戲劇家，每一個畫面就是一個場景，即使肖像畫也不例外，作品中的獨特性可稱得上是社會的評論者。（圖4-16）

圖4-16 霍加斯《流行婚姻─婚後》1743~1745年

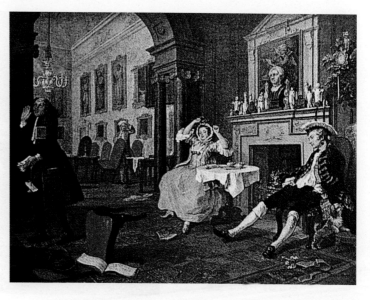

新古典主義 Neoclassicism

From Baroque to Art Romanticism Art

　　十八世紀的藝術家和文學家對當時傳統藝術深感不滿，重新開始對古代藝術作品做研究與探討，並給予新的創作和新的觀念。而此時在義大利的赫克拉尼恩（Herculaneum於西元79年和龐貝城同被維蘇威火山埋沒，在1738年被發掘）和龐貝城（Pompei 1748年被發掘）附近被挖掘出許多古代的遺跡文物。另外也因為法國大革命後結束封建勢力的統治，使得民主主義萌芽，模仿古代的風氣日漸興盛，統治者拿破崙亦以模仿古羅馬凱撒大帝壯盛武功自許。再加上又有德國史學家溫克爾曼(Wincklman 1717~1768)所提出的「古代藝術史」致力模仿古希臘，講求高貴簡潔與明確莊嚴的理論，而形成在當時整個社會對古代藝術的關注。

　　「新古典主義」(Neoclassicism)表現的形式是希臘、羅馬藝術的再生，為了反「洛克克藝術」那種重裝飾精緻的風格，在主題處理上主張道德規範，端莊、嚴謹與簡樸的古典精神，

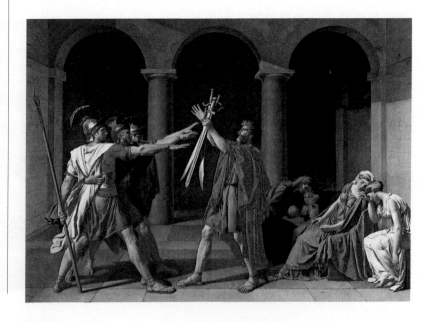

圖4-17 大衛《荷瑞希艾的宣誓》1784年 油畫

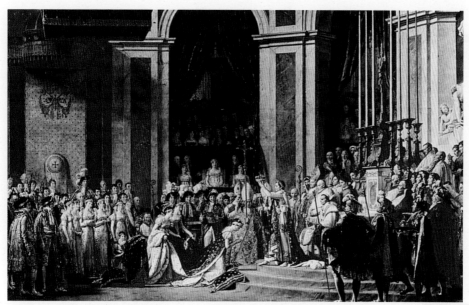

圖4-18 大衛《拿破崙的加冕儀式》1806~1807年 油畫

在思考上偏於秩序和精確性，注重結構的單純和比例的均稱，技法上強調線條勝於色彩，內容主題上大多取材自於古代歷史。

繪畫・雕塑

◆ 大衛(Jacques-Louis David 1748~1826)

　　法國畫家樸桑對「新古典主義」藝術家的影響是功不可沒的，對大衛而言大多數的作品靈感也來自於樸桑的畫作。在繪畫主題上的選取，大衛認為必須根基於古代的道德觀念，尋求固有色彩，恢復古代的風格特徵。由於他對政治革命也極為活躍，曾因此而被遭放逐。

　　《荷瑞希艾的宣誓》（圖4-17）是他備受讚譽的一幅畫，敘述著荷瑞希艾三兄弟誓言奉獻國家，父親的陽剛與婦女的柔弱哀傷之情，相互形成強烈對比，構圖簡單嚴謹，使用光線明暗法，由線條來構成戲劇性的效果，對古典主義樣式有獨特精密的研究。另外，在拿破崙稱帝時也曾以繪製歌頌英雄般的題材作品為主，其在《拿破崙的加冕儀式》（圖4-18）作品中顯露無遺。此外他在肖像畫的技法上也是非常的寫實且明晰。

圖4-19 安格爾《土耳其宮女》1814年 油畫

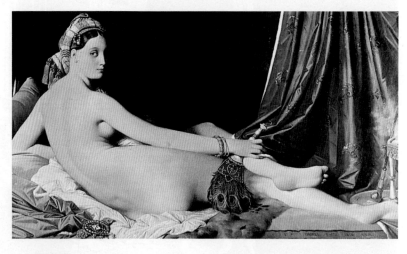

◆ **安格爾**(Jean Auguste Dominique Ingre 1780~1867)

　　他是大衛的學生，也是繼大衛之後最偉大的「新古典主義」畫家。作品融合了拉斐爾和樸桑的繪畫風格，以及古希臘、羅馬、東方及「文藝復興」前的雕刻樣式，而創造其綜合獨特的風格。重視美學，追求線條的理想美，認為素描比色彩重要，其中對人物肖像畫之細膩精緻的描繪是無人可比。

　　其早期畫風非常寫實，對輪廓極精準的掌握卻不講求畫面的遠近法、解剖組織和比例，如此技法的形成是為安格爾的新繪畫理論，在作品《土耳其宮女》（圖4-19）中可看出端倪，畫中呈現出女子潤滑肌膚的色彩感，及「矯飾主義」式拉長的背部和對神祕東方世界的嚮往。

圖4-20 安格爾《泉》1856年 油畫

　　晚期作品《泉》更發揮了「新古典主義」的作風，對學院派及近代主義的繪畫影響相當之深遠。（圖4-20）

◆ **卡諾瓦**(Antonio Canova 1757~1822)

　　義大利雕刻家卡諾瓦，是一位最能表現「新古典主義」的審美觀和理論。在其自然外表逼真的輪廓及修飾下，是另一種自然與優美造形的結合，在雕刻上的地位可媲美畫家大衛。

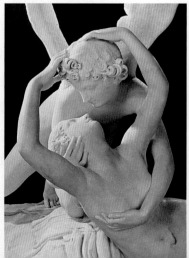

圖4-21 卡諾瓦《邱比特與賽姬》1793年 大理石

　　《邱比特與賽姬》（圖4-21）雕刻中有著古
希臘生命與活力的樣式，卻更加強調自然完美的
表現。在拿破崙時代，他的作品頗具盛名，而他
為拿破崙之妹所捕捉到典雅平靜和體態均勻之神
情，在《寶琳‧波給茲》（圖4-22）雕像中，有
如橫躺在椅子上的維納斯之精神可看出。

圖4-22　卡諾瓦《寶琳‧波給
茲》1805~1807年 大理石

建　築

　　法國拿破崙統治時期，在建築上興建著像似古羅馬樣式典
型的《萬神殿》（西元1780年完成）和巴黎《凱旋門》（建於
西元1806～1836年）（圖4-23）。在歐洲其他國家，則有著新
古典柱廊與山牆的博物館，如：英國倫敦的《大英博物館》
（建於西元1823～1847年）（圖4-24），博物館內部並珍藏著
大批埃及、古希臘、東方的文物。在德國則有柏林的《布蘭登
堡大門》（建於西元1788～1791年），其建築採用凱旋門的厚
重結實感和希臘多利克柱式明快之美相互調和在一起。除此之
外，新古典主義風格也擴展至全世界的公共建築之中。

　　十九世紀初，法國大革命結束後，人權思想發達，藝術
家要求從古代的風格和教條的束縛中解脫，對於當時古典主義
過於概念化的形式主義產生對立的現象。

圖4-23　法國巴黎《凱旋門》建於西元
1806~1836年

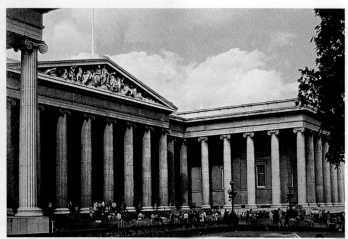

圖4-24 英國倫敦的《大英博物館》建於西元 1823~1847年

浪漫主義 Romanticism

From Baroque Art to Romanticism Art

　　「浪漫主義」(Romanticism)追求的是回到自然，不拘束、直觀的個人主義，強調自由的表現和內心的感受，激情和感性的題材，現實和動人的事件，表達感情的深處，狂野奔放的自然風景和戰爭，有時更充滿近東地方異國的風味與情調，呈現出的是變動時代的特色。此風潮首先在文學界開始，後來也影響到藝術的領域，使得浪漫主義更具輝煌成果。

繪畫・雕塑

一、西班牙

　　在反抗拿破崙時代的主題而言，西班牙中世紀的騎士精神，是浪漫主義所喜愛的特色，其中最具代表性的畫家就是哥雅。

◆ 哥雅(Francisco Goya 1746~1828)

　　他是繼委拉斯貴茲之後，西班牙最偉大的一位畫家。受法國革命和啟蒙運動影響，思想傾向自由主義。曾任宮廷畫

圖4-25 哥雅《卡羅斯四世家族》1800年 油畫

家，大多以肖像畫為主，作品中有著巴洛克和新古典主義的技法。畫面中充滿著嘲諷、刻薄、誇大及浮華的態度是無人可超越的（圖4-25）。

晚期由於個人重疾，再加上遭逢法國軍隊占領西班牙期間，帶給他很大的衝擊和刺激。在繪畫主題的理念上，轉而趨向於呈現夢魘、暴戾、恐怖、變態一般及黑色陰鬱的畫面，甚至到了令人觸目驚心的地步。此外，他創造以寓言、通俗和夢幻般一系列題材的蝕刻版畫，版畫中對社會的諷刺意味，更能顯露出他內在的心境。《西元1808年5月3日》（圖4-26）則是呈現出拿破崙時期，西班牙的市民無辜被法軍所屠殺，慘不忍睹的情景及令人為之毛骨悚然的場面。

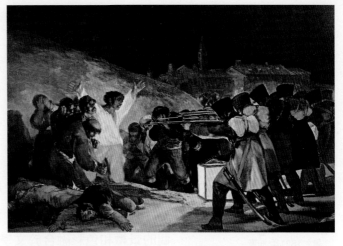

圖4-26 哥雅《西元1808年5月3日》1814年 油畫

二、英　國

曾長期接受北歐荷蘭及法蘭德斯一帶風景畫的風格影響。十九世紀初，由於自由解放的風氣，藝術家展現出自我獨特的風格，而英國的風景畫風更是在當時獨具一格，別開生面，並對當時法國浪漫主義在色彩方面帶來新的啟示。

◆ 康斯坦伯(John Constable 1776~1837)

根據浪漫主義所指的自然界，就像是一個宇宙巨大的力量，從天空顯露出來。而面對風景畫的描繪，康斯坦伯直接研究大自然變化無窮的色彩、光線和氣氛，努力將一瞬間的效果記錄下來。尤其對天空所呈現的風、陽光、雲層的景象，更以他自由、寬廣、快速的筆法來創作。在他畫中所使用的顏色，更為畫家德拉克拉瓦所取用的方式，以及他自然景象般的詩意，也為日後「自然主義」（巴比松畫派）產生影響。（圖4-27）

圖4-27 康斯坦伯《雲彩的習作》1821年 油畫

圖4-28 康斯坦伯《乾草堆》1821年 油畫

《乾草堆》（圖4-28）是他最具代表的作品，呈現出對自然萬物和諧安詳的感覺，也是他對風景畫所獨鍾的景象。

◆ **泰納**(Turner 1775~1851)

是位著名的水彩畫家，尤其是應用不透明水彩表現空氣中與自然光影的景象。同時，在他的畫中壯觀的景緻和色彩融合於文學的意境。

海洋總是令人聯想一般的寧靜，但大海的波濤洶湧，超乎人們所想像的可畏和狂暴現象，卻是泰納所呈現戲劇化的風格，畫面中他總是以不安及多變的海平面和天空之間的水平線，來維持構圖上的穩定性。

《奴隸船》（圖4-29）所顯現出海面上籠罩著殘酷和人類的貪婪，有如世界末日來臨的氣息。上方一股陽光透露出金黃和橙紅色彩，朦朧的迷霧效果，卻讓人升起一種崇高心靈情感的反應。

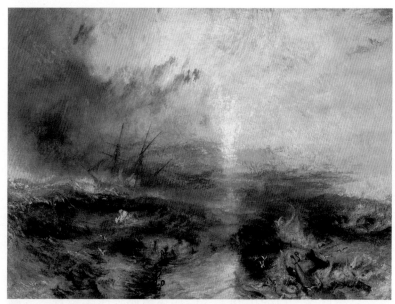

圖4-29 泰納《奴隸船》1839年 油畫

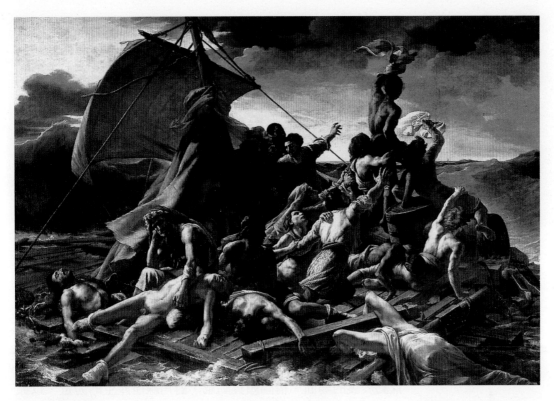

圖4-30 傑利訶《美杜莎之筏》1818年 油畫

三、法　國

　　在藝術史上「浪漫主義」可說是以法國巴黎為中心，其在繪畫上強調個人內心的情感反應所顯著的發展，與「新古典主義」所追求的形、色、線是截然不同。

◆ 傑利訶(Theodore Gericault 1791~1824)

　　畫家傑利訶擅長馬術，特別喜愛選擇畫馬和以社會為題材的畫面。在義大利研習過一段時間，加深他對人體的表現技法。返回法國之後，對當時政治上的顢頇所造成的罪行和醜聞，使他畫出生平中頗具代表性的作品《美杜莎之筏》（圖4-30）的船難事件，畫面中使用對角線人物，由屍體的堆疊，形成的金字塔構圖，使動力朝向黑影一方，令人有著詭異不安的氣氛。

　　此畫完成之後，他開始研究屍體及瘋人院中所產生不同的心理變態，將觀察力轉向社會上另一個層面的關懷態度，並將此題材以寫實的手法表現出「浪漫主義」的精神。

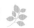

◆ **德拉克拉瓦**(Eugene Delacroix 1798~1863)

　　與同時期畫家安格爾理想典型風格完全對立的德拉克拉瓦，是個反寫實主義者。雖受傑利訶處理畫面的影響，但他的作品卻呈現豐富的想像，在現實和幻想、歷史與宗教、人與自然的題材上，以其卓越的色彩表現出視覺性的喜悅。

　　曾旅行北非，對近東阿拉伯文化有著非常高的興趣，畫作中常出現異國的風情和戰爭的場面，並喜歡以暖色調作畫，充分掌握色彩的組合特性。其對色彩應用的理論是為「印象派」的先驅。

　　《薩旦納帕洛斯之死》（圖4-31）是一幅大膽取材的作品，結合暴力、色彩、肉慾、怪異的主題，其靈感來自於文學家拜倫(Byron)的同名詩劇，是對死亡和悲觀的態度，圖中薩旦納帕洛斯在一旁面帶厭煩之色，目睹周遭肉體聲色之毀滅而無動於衷的場面。構圖頗具動感，對角線所產生的力量，以顫動的紅色和金色更加強畫面的暴力特性。

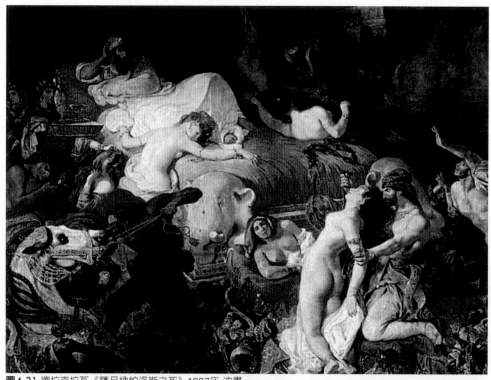

圖4-31 德拉克拉瓦《薩旦納帕洛斯之死》1827年 油畫

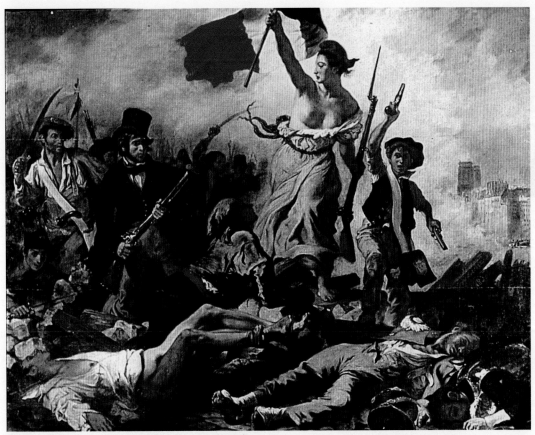

圖4-32　德拉克拉瓦《自由女神領導人民》1831年 油畫

　　《自由女神領導人民》（圖4-32）這幅戲劇性的畫作則呈現出他的愛國主義精神和民族主義的象徵性。

◆ **魯 德**(Francois Rude 1784~1855)

　　雖浪漫主義的雕刻不如繪畫來的明顯，但魯德為巴黎凱旋門平面半柱上裝飾浮雕的《馬賽進行曲》（圖4-33）卻遠近馳名。此雕刻作品中，人物雖身著古裝，卻有著現代感的生命力與熱情，顯現領導者指揮義勇軍為祖國而前進衝刺的形象栩栩如生，結構有著厚重的真實感和動力，呈現英雄般豪邁之氣慨。

圖4-33　魯德《馬賽進行曲》1833~1836年 浮雕

圖4-34　英國《國會議院》
1840~1888年設計興建

建　築

　　十八世紀之後，由於人們對異國風情所產生的喜好結果，以及拿破崙時期戰爭中人民對國家主義的情感被受重視和強調，使得建築又重新恢復對哥德式產生的興趣，此種形式在法國、英國和德國隨處可見。

　　《英國國會議院》（建於西元1840~1888年）（圖4-34）是採取哥德樣式建造，由建築師巴禮(Barry 1795~1860)和普金(Pugin 1812~1852)共同設計，主結構上以許多重覆對稱方式來處理安排，顯現出一種不規則及多彩多姿的輪廓線，可以說是對當時工業革命之後的反作用所呈現出來宗教道德的復古風格。

　　另外，在法國的《巴黎歌劇院》（建於西元1861~1874年）（圖4-35），由建築師卡尼葉(Garnier 1825~1898)所建，結合文藝復興和巴洛克的復古風格，建築物表面上的裝飾和雕刻及一些圓柱架構，流暢的線條卻顯得繁飾太多而顯得有些庸俗，此為工業革命後產生的資本主義現象，也是「浪漫主義」的最後階段。

圖4-35 法國《巴黎歌劇院》 1861~1874年興建 /邢益玲 攝

5

十九世紀的近代藝術

- ◆ 自然主義
- ◆ 寫實主義
- ◆ 印象主義
- ◆ 新印象主義
- ◆ 後印象主義
- ◆ 象徵主義
- ◆ 新藝術

Art in 19th Century

自然主義 Naturalism

rt in 19th Century

1820年代後半，由於英國畫家康斯坦伯(Constable 1776~1837)的風景畫理念逐漸受到法國人的青睞和注目，藝術家因此了解到自然之美及深度，於是一些理念相同的畫家紛紛遠離都市喧囂來到寧靜的鄉村，聚集在法國北部楓丹白露森林附近的巴比松鎮(Barbizon)，埋首於自然風景中，致力追求自然田野風光，捕捉自然瞬間變化的真實性，是為「自然主義」(Naturalism)，又稱為「巴比松派」。

◆ **柯洛**(Corot 1796~1875)

柯洛曾在巴比松附近從事風景畫的描繪，但卻不是巴比松畫派的成員。早期居住義大利一段時間，並實地寫生描繪無數的風景畫，從此建立他風景畫的地位。對大自然的捕捉，強調一瞬間的真理及直接的視覺感受，畫風極具典雅細緻，洋溢著靜謐抒情的意境。（圖5-1）

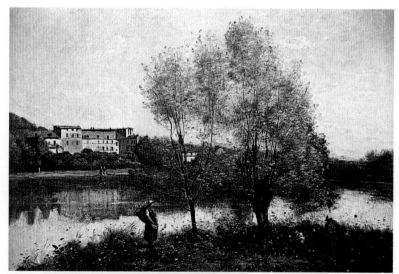

圖5-1 柯洛《小鎮風光》1864年 油畫

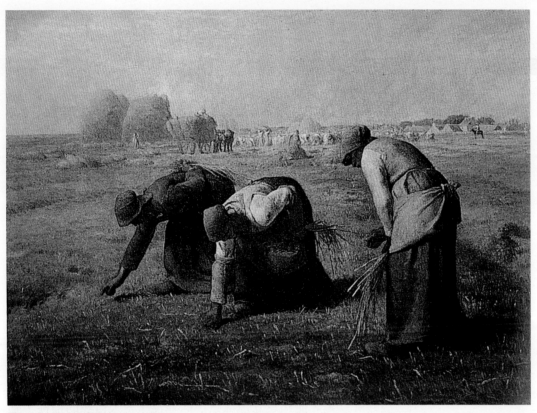

圖5-2　米勒《拾穗》1857年 油畫

◆ **米 勒**(Jean-Francois Millet 1814~1875)

　　米勒是一位巴比松重要的畫家。對於工業革命之後所帶來社會問題的刺激，使他在1849年從巴黎移居到巴比松，而發展出以農村為題材的繪畫，並在此地度過了他的餘生。

　　在其作品《拾穗》（圖5-2）和《晚禱》（圖5-3）中，充分流露出農民對生活與大地相結合的真實自然景象，簡樸的身形，勤奮的勞動，顯現更動人的尊嚴感和宗教上的莊嚴，並藉由畫面中所透露出微薄的光線，表現出他憂鬱而理想化的背景。

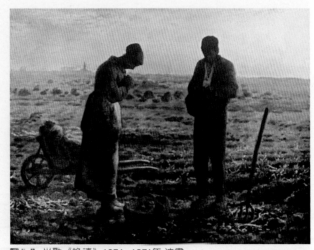

圖5-3　米勒《晚禱》1871~1874年 油畫

寫實主義 Realism

rt in 19th Century

1840年工業革命後，科學的進步發展，成為近代走向物質和現實主義所形成貧富懸殊的社會結構，並且影響到當時的藝術、思想家和作家。於是在思想上有趨於社會主義者，開始關心社會下階層的勞動人民，及對人權的尊重與對現實的批判。

「寫實主義」(Realism)認為「浪漫主義」以前的藝術對一些人而言不切實際，距離生活又太遠，而應該以具體表現出有形的東西，也就是社會上真實可見的日常生活自然事物為題材。於是反映當時農工階級的人們為題材則變成為「寫實主義」描繪的對象。

◆ **杜米埃**(Monore Daumier 1808~1879)

他較為人所熟知的繪畫是針對社會上的政治人物和事件，以及資產階級和勞動階級所做的批判。並將石版畫之技術拓展極限，基於一些客觀的事實，再加以個人獨特敏銳的觀察力和戲劇性的寫實技巧，呈現出現實社會的嘲諷性漫畫。

《三等車廂》（圖5-4）以明暗效果和輕鬆自由的筆觸，描繪日常生活中勞工階級人們所表現出貧困、呆滯和落寞的消極態度。

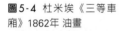

圖5-4 杜米埃《三等車廂》1862年 油畫

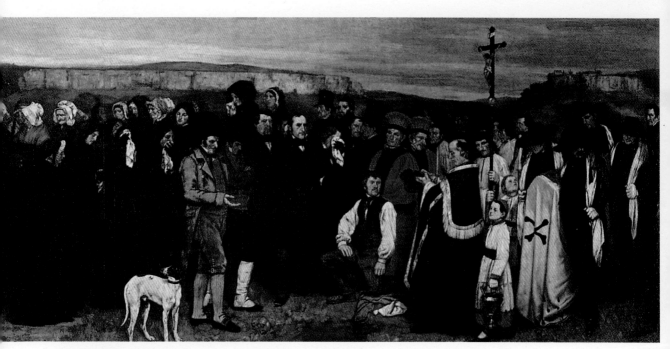

圖5-5　庫爾貝《奧爾南的葬禮》1849~1850年 油畫

◆ **庫爾貝**(Gustave Courbet 1819~1877)

　　「寫實主義」的宣言人庫爾貝，是位徹底對生活周遭真實事物完整呈現出的寫實畫家。由於作品過於強調忠實對象的理念和技巧，而無思想上的美化，常被當時藝術界所非難和批評，同時遭受畫作的冷落對待。

　　《奧爾南的葬禮》（圖5-5）表現出在法國邊境的奧爾南地方，一群農民正在參加一位不知名人士的葬禮，哀悼者有些悲傷、懼怕和漠然，每一位人物描繪的相當逼真，卻感覺漫不經心的樣子，他以雄偉詩情般的技法，來面對莊嚴現實的認真態度在作品中顯露無遺。

圖5-6 庫爾貝《採石工人》
1849年 油畫

　　1849年的作品《採石工人》（圖5-6）參加沙龍展，樹立了其個人傑出的寫實風格，他以徹底的社會同情之心來表達兩位工人刻苦耐勞工作的生活實景，畫面不帶感情，卻是十分莊嚴。

印象主義 Impressionism

rt in 19th Century

　　1863年法國畫家馬內(Manet)曾為官辦沙龍展的落選作品舉辦一次「落選展」，其展出的作品呈現出強烈對比，放棄柔美調子的傳統方法，是為「印象派」的前身。直到1874年一群畫家在巴黎攝影師納達(Nadar)的工作室舉辦一場展覽會時，其中莫內(Monet)的一幅《印象・日出》（圖5-7）以描寫晨霧中港口的瞬間印象景色，被當時的評論家譏諷為「印象主義」的輕蔑名稱，於是「印象派」在莫內和其成員的積極認同採用之下，「印象派」才真正確立，並成為十九世紀末一項重要的藝術運動名稱。

　　「印象主義」(Impressionism)可說源自於「寫實主義」和「自然主義」，其特徵是極端追求物體的客觀性，以時間和瞬間來呈現物體的真實性，直接面對主題的繪畫。大部分藝術家在戶外進行寫生，注重光和色，筆法自由，強調筆觸。構圖上不拘形式，且不用線條勾輪廓。認為陰影是有顏色的，並以光譜色彩來作畫，把純粹的顏料直接置於畫布上，使觀者眼睛能自動的調色，並且大量使用白色來提高畫面的亮度。

　　在「印象主義」的成員中，由於技巧的表現上仍有著寫實主義的形式，畫家馬內和竇加(Degas)比較不屬於此團體，但他們的作品仍受「印象派」的影響顯現明亮的光線和色彩，而有獨特作品產生。

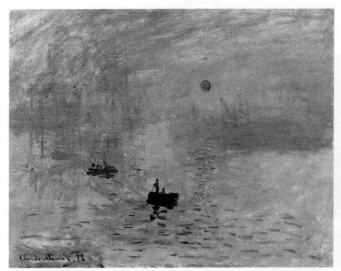

圖5-7 莫內《印象・日出》1872年 油畫

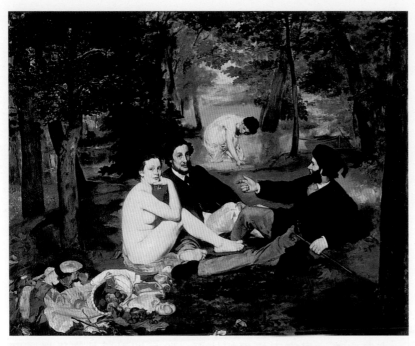

圖5-8 馬內《草地上的野餐》1863年 油畫

繪畫．雕塑

◆ 馬 內(Edouard Manet 1832~1883)

出生於小康家庭，作品中常出現一些上流社會高雅的人士。他的大膽作畫風格，改編自傳統的肖像為主題及實物大小一般的畫面處理，使得他的作品成為官方沙龍展中，所排斥的對象之一。《草地上的野餐》（圖5-8）是依據古代大師的名畫，加以新的技法和新的詮釋。馬內以身穿暗色西服之男士與裸露的女子，形成明暗對比的方式，透視陽光照射人體的效果，簡化細節部分使主題輪廓更為明亮，而位於畫面中央的女子更以寧靜坦率的眼神凝視著觀賞者，似乎邀約觀賞者加入他們的餐會。此畫由於作風獨特而被當時大眾議論紛紛。

晚年馬內雖然脫離「印象派」的圈子，但他的作品卻已然真正趨於「印象主義」的風格。

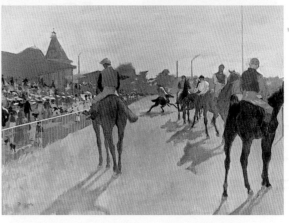

圖5-9 竇加《賽馬場》1879年 油畫

圖5-10 竇加《舞臺上的芭蕾舞女子》1873~1874年 油畫

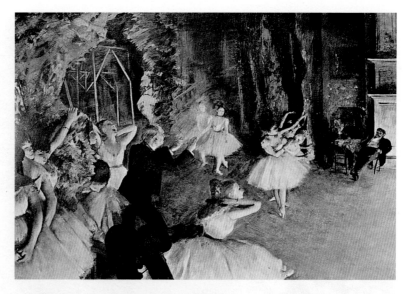

◆ 竇 加(Edgar Degas 1834~1917)

　　他的繪畫承襲古代大師的藝術，技巧上幾乎可以和「新古典主義」畫家安格爾相比擬。除早期對戶外賽馬場（圖5-9）的情景有所興趣外，他大部分的作品以室內光線來表現周遭環境人物的形象，尤其以舞臺上的芭蕾舞女子為題材，掌握不同瞬間的動態變化。（圖5-10）

　　晚年他從油畫轉變以粉彩畫來描繪人物，認為粉彩能把握住線條、色調和顏色的特殊效果，並以臘混合泥土及青銅來雕塑舞者和馬的形象。其中以身著網狀芭蕾舞裙的少女《跳舞的女孩》（圖5-11）最為著名，作品栩栩如生，自然的姿勢，肢體的動作，都營造出緊密的架構和充滿生命的張力。

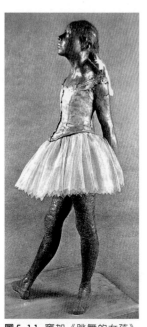

圖5-11 竇加《跳舞的女孩》1880年 雕像

◆ 莫 内(Claude Monet 1840~1926)

　　莫內可稱為完全「印象主義」的代表畫家和創立者。曾受庫爾貝和泰納繪畫風格影響，堅持採取戶外寫生作畫，意圖以純粹之色彩來捕捉光和影的世

圖5-12 莫內《兩個乾草堆—清晨》1888~1889年 油畫

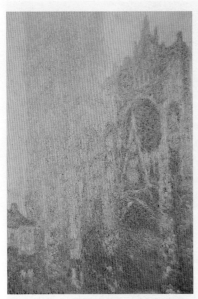 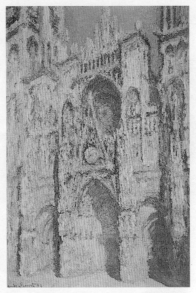

圖5-13　莫內《盧昂大教堂─清晨》1894
年 油畫

圖5-14　莫內《盧昂大教堂─太陽高照》
1894年 油畫

界。他以一系列的畫作，如：《兩個乾草堆》（圖5-12）、
《盧昂大教堂》（圖5-13、5-14）、《蓮花池》（圖5-15），
一天中連續不同時間、不同狀況下的光線變化，企圖對即將消
逝短暫物體的印
象，予以完整忠實
的呈現。並以細微
色調的差異來顯現
出一種氣氛，讓人
感受陽光協調，豐
富色彩的效果。他
以超越自己對自然
的直接經驗，純粹
繪畫技巧重創視覺
的經驗方法，成為
二十世紀抽象主義
的啟示。

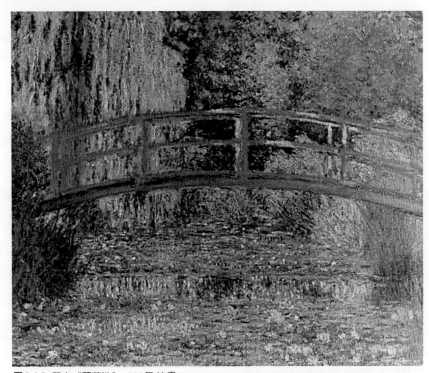

圖5-15　莫內《蓮花池》1899年 油畫

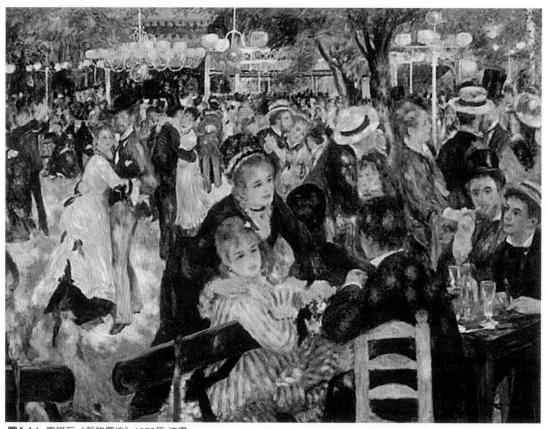

圖5-16　雷諾瓦《煎餅磨坊》1876年 油畫

圖5-17　雷諾瓦《持鈴鼓的舞者》 油畫

◆ **雷諾瓦**(Auguste Renoir 1841~1919)

　　同為「印象派」一員的雷諾瓦，和莫內是好友，經常在戶外寫生作畫。作品有著精簡而粗重的筆觸，以自然形象顯現出畫中的人、物和空間。在《煎餅磨坊》（圖5-16）一圖中，以實景描繪出露天咖啡店外，年輕男女跳舞和聊天歡樂的場景。畫中陰影部分採用柔和的藍色調，透露些許陽光照耀下光影斑駁的暖色系，充分掌握對光影變化的效果。

　　晚期作品傾向以女性之官能美為題材，強調畫面特定的形式，色彩更加明亮光澤與活潑。（圖5-17）

◆ **羅丹**(Auguste Rodin 1840~1917)

雖然「印象派」通常指的是一種繪畫的風格，但在十九世紀後半雕塑家中，羅丹的作品卻也顯現出另一種新的雕塑風格。

深受米開朗基羅雕刻的影響，羅丹從青銅時代，作品開始表現在人物的塑像上，透過肌理和肢體的光線躍動，呈現出生命力，並藉由外在的動作形式，來表達內在的情緒和心靈，予以捕捉形象短暫時刻之永恆，他把雕塑確立為自由的、精神的和詩意的綜合藝術。《巴爾札克雕像》（圖5-18）是他較為大膽的作品，以非寫實的技法，流暢的線條，呈現法國文學家的特殊才華和風格。

《地獄之門》（圖5-19）原是他受邀製作藝術博物館巨門的一項大型工程。依據中世紀義大利但丁的文學作品『神曲』所做的地獄之門，其中又以中間上方的一件青銅作品《沉思者》獨立出來最著名，此作品安置於巨門中，人物的手支撐著下巴，雙眼凝視著下方，似乎領悟出人世間的種種愚蠢和罪惡的現象。

圖5-18 羅丹《巴爾札克雕像》1898年 青銅雕像

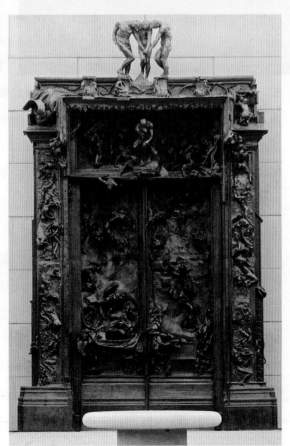

圖5-19 羅丹《地獄之門》1880~1917年

新印象主義 Neo-Impressionism
Art in 19th Century

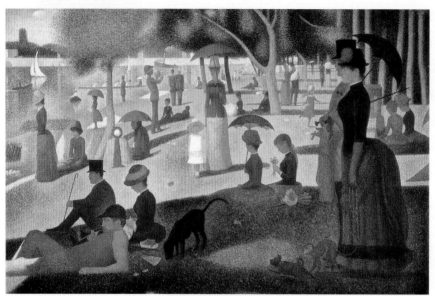

圖5-20 秀拉《大賈德島的午後》1884~1886年 油畫

主要是指1880年之後，法國畫家秀拉依據色彩的理論所產生新的繪畫風格，稱為「新印象主義」(Neo-Impressionism)。其特徵是對色彩以科學的理論分析法則，保留色彩的純粹性與機械性地分析色彩微妙的複合變化。將「印象主義」自由的筆觸，改為點的連續聚合，藉由明亮色粒，像鑲嵌畫一般去構成，又稱「點描主義」(Pointillism)或「分光主義」(Divisionism)。此技巧顯現出結實而簡單的輪廓線，形成一種具有裝飾性的繪畫風格。

◆ 秀拉(Georges Seurat 1859~1891)

年輕時深受科學的美學理論所吸引，深思色彩的問題，使秀拉採取有系統的視覺繪畫技巧作畫，運用色彩對比的混色方法，使觀者眼睛自動混合顏色。又根據黃金分割的原理，強調物體之間的關係比例及構圖。

《大賈德島的午後》（圖5-20）一圖，以他對科學性的分色和點描法，再加上以幾何性的構圖理論方式，創作出極具明亮耀眼的色調和對大自然的新印象。

後印象主義 Post-Impressionism
Art in 19th Century

　　在1886年以後，「印象主義」開始分裂，在這期間一些畫家不滿於當時「印象主義」只追求視覺上科學的光與色的分析技巧，於是重新反省和探討繪畫的本質性。除以客觀的科學精神綜合外，對內在精神呈現更甚於外在的現象。由於這些畫家都承襲「印象主義」而發展出不同的趨勢，沒有一共同目標，也不是一個團體或組織，只是朝向改革的方向創作。於是以「後印象主義」(Post-Impressionism)來形容這些畫家繪畫風格的特定階段，而這種獨特的繪畫運動，卻也逐漸形成近代藝術的新風貌。

圖5-21 塞尚《浴女》1900~1905年 油畫

◆ 塞尚(Paul Cezanne 1839~1906)

　　塞尚一生對藝術的貢獻，被人們推崇為「近代繪畫之父」。他追求形體和顏色間的協調及藝術須具備的結實和永久性價值，在他的靜物、人物和風景畫中呈現出。並強調形體的簡化，限制顏色的使用，配合整體和諧和穩定性，形成一種不確定的透視學。他認為自然界中，所有的形體皆是由圓錐體、圓球體和圓柱體所構成，而他就是要將這種幾何體加以變化以達畫面的結構平衡，此見解也成為日後「立體主義」的基本理論根源。

　　在他一系列以《浴女》（圖5-21）和《聖維多利亞山》（圖5-22）為題材的作品中，可看到他不斷地以面狀和塊狀色彩重疊的技巧，從自然的繁複和輪廓中抽離出來，充分表現主體結構的堅定感和動感。

圖5-22 塞尚《聖維多利亞山》1904~1906年 油畫

圖5-23 高更《雅克伯和天使纏鬥》1888年 油畫

◆ **高 更**(Paul Gauguin 1848~1903)

三十五歲才從事繪畫的高更，深受塞尚繪畫理論及日本浮世繪版畫的影響，以色彩純度調和來組織畫面，放棄古典主義的遠近法，使各色面互相接近，並以平塗技法呈現色面的裝飾效果。

對於當時歐洲的文明和都市的生活感到厭惡，高更醉心於描繪法國偏僻的鄉野。並於1891年遁入南太平洋的大溪地島，表現當地原始的風土民情和充滿如夢的神祕意境。其作畫的風格是為日後「象徵主義」的領導者。

《雅克伯和天使纏鬥》（圖5-23）是1888年他在不列塔尼斯所描繪的，敘述單純的農民們在禱告時，所產生一種迷信的幻象。他以穩重的對角構圖，以線條勾勒平坦的色面，顯示出有如舞臺上虛幻的搏鬥場面。

《我們從何處來？我們是什麼？我們往何處去？》（圖5-24）是他經歷疾病、窮困和喪女之痛之後所畫的遺作，似乎想藉由畫作流露出他情感中對人類神祕境界的探討。

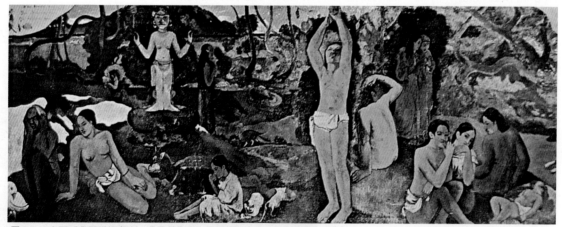

圖5-24 高更《我們從何處來？我們是什麼？我們往何處去？》1897年 油畫

◆ 梵谷(Van Gogh 1853~1890)

　　荷蘭畫家梵谷從離開教會的工作，致力於繪畫僅僅十年的歲月，卻也創作無數的傑作。

　　對宗教的熱情，使得他早期的作品以描繪農村人民的寫實生活中，顯露出悲天憫人的胸懷，色調上略顯得黑暗。1886年他到巴黎認識了當時藝壇上知名的畫家，造成他不少的衝擊，繪畫風格因而改變。直到1888年當他前往法國南部的阿爾斯(Arles)時才開始他偉大的創作。

圖5-25 梵谷《夜間餐館》1888年 油畫

圖5-26 梵谷《奧維爾教堂》1890年 油畫

　　他的繪畫特色，雖受「印象主義」明亮色光的影響，但他卻嘗試一種新的綜合技法。強烈大膽的筆法，簡潔的構圖，以及顫動多變的筆觸，充滿陽光生命力一般，呈現他無窮無盡的創作慾望。在他的肖像、靜物和風景畫中，厚塗的筆觸，漩渦狀的線條，爆炸似的顏色，這種技巧和暗示性的色彩，皆有如揭露他運用內在的想像力在作畫（圖5-25、5-26）。

　　而他一生中數量可觀的肖像畫（自畫像）（圖5-27），更是他探討現代色彩知識和品味獨特的方式。而其自由表現內心情感的技法，對後來的「表現主義」深受影響。

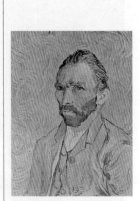

圖5-27 梵谷《自畫像》1889年 油畫

象徵主義 Symbolism

Art in 19th Century

產生於十九世紀末的歐洲，一種反唯物主義和科學理性的主義，也是「浪漫主義」重新與具體「寫實主義」對立的潮流。這些藝術家曾是高更的繼承者，以表達心靈世界的方式，他們自稱「那比派」(Nabis)，也是「象徵主義」。通常就創作而言，這些畫家在文學的力量重於視覺的表現。

「象徵主義」(Symbolism)其特徵在強調思考，有時像詩、夢、想像一般，表達那無法表達的神祕性，以暗示性的題材來反映或激發情感的經驗。作品的表現上以有秩序的色彩平塗，加強輪廓線，放棄實體效果，充分具有著裝飾意味。

圖5-28 牟侯《獨角獸》1885年 油畫

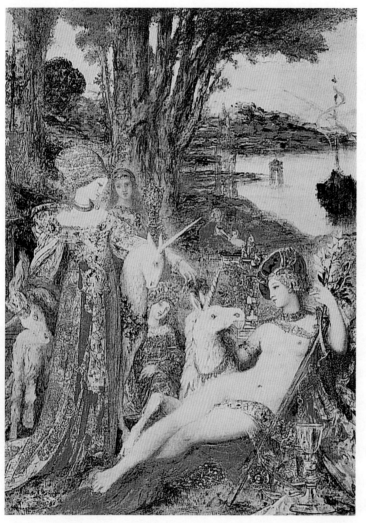

◆ **牟 侯**(Gustave Moreau 1826~1898)

他的畫作大多從希臘或東方神話故事為題材，在當時的藝壇界建立了非常良好的聲譽，由於經濟上的成功，使他能盡情發揮自由的想像空間而不需迎合大眾。

作品中常出現光亮、濃稠、刮擦的油畫和水彩

技法，其充滿感情和暗示的效果，超乎形體的印象，是為二十
世紀「超現實主義」所仰慕的藝術家。《獨角獸》（圖5-28）
畫面中以極為複雜的衣飾顯得璀璨耀眼，藉由女性的崇高之
美，來表現象徵的力量。

◆ **魯 東**(Odilon Redon 1840~1916)

　　是為法國畫家和版畫家。作品充滿著文學性，擅長從外
界形象來詮釋刻劃夢幻般的內心世界，其靈感來自於宗教、神
話及潛意識的深淵，也以幻想式的圖案來表現人和自然的互動
關係，如此使能完成心靈和視覺想像的意境。

　　技巧上，他以炭筆、水彩、粉蠟筆來描繪花卉和肖像
畫。在色彩和結構上力求平衡，並以混合性圖案效果，來產生
聯想的力量。《少女維爾莉·海曼》（圖5-29）是幅他晚年的
作品，以粉蠟筆之技法，運用亮麗的色彩，一大叢花的主題和
少女側面肖像，呈現出超自然的張力。

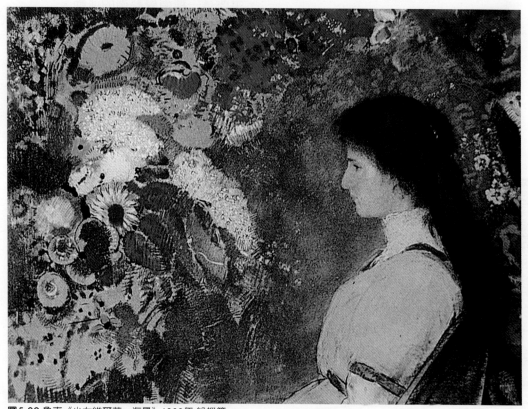

圖5-29 魯東《少女維爾莉·海曼》1909年 粉蠟筆

新藝術 Art Nouveou
rt in 19th Century

圖5-30 賈列(Emile Galle)新藝術家具—「蝴蝶」床 1904年

十九世紀末，二十世紀初在歐美產生和發展，且影響非常大的裝飾藝術運動，稱為「新藝術」運動。「新藝術」(Art Nouveou)，是十九世紀末歐洲新興中產階級風格的產物，它具有社會的裝飾和實用的功能，完全放棄傳統任何一種裝飾風格，走向自然，強調自然中不存在完全的直線和平面，裝飾上表現曲線，有機形態，主要是一種視覺藝術的運動。

「新藝術」和「象徵主義」幾乎沒有什麼界限劃分，「新藝術」的圖案設計及結構裝飾和「象徵主義」暗示性的意象是相通的，除繪畫以外，「新藝術」也表現在平面設計、手工藝品和建築方面。（圖5-30、5-31）

圖5-31 奧圖·華格納(Otto Wagner 1841~1918)設計 奧地利「青春派大樓」圓形浮雕屋（左）和馬卓利卡屋（右）

◆ **克林姆**(Gustav Klimt 1862~1918)

　　奧地利的畫家，也是「維也納分離主義」（Viennese Secessionist 主張脫離學院而追求個性創造）新藝術的創始人。常以「象徵主義」和「新藝術」的裝飾圖案來呈現年輕的風格，在作品中採用金箔色彩，幾何線條和動態花紋顯現畫面主體中男女之愛、生命之樹和人類的墮落等題材，而他所設計大型的鑲飾壁畫更是裝飾設計的一大著作（圖5-32）。其中《吻》（圖5-33）畫面中他以大形塊的男子和布滿曲線花紋的女子，似乎呈現男女相互依賴平衡的生命之樹。

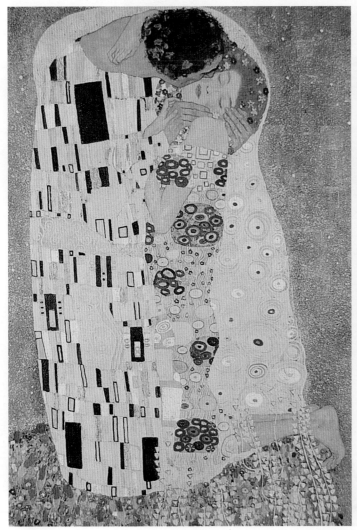

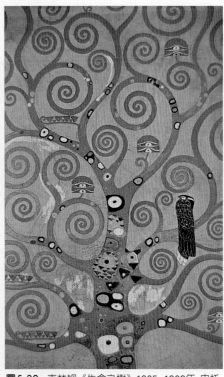

圖5-32　克林姆《生命之樹》1905~1909年 史托克列邸宅壁緣飾板

圖5-33　克林姆《吻》1909年 貼在木板的紙、樹膠、水彩

建 築

　　繼「新古典主義」和「浪漫主義」之後，十九世紀的建築仍承襲於復古風格或採取折衷的形式出現。隨著近代工業革命之後，科技和機械化時代，建築材料不再限於石塊和磚塊。鋼鐵及混凝土成為建築的主要骨幹，最先表現此鋼鐵建材的，是在1889年由工程師艾菲爾(Eiffel 1832~1923)為法國巴黎萬國博覽會所設計完成的地標《艾菲爾鐵塔》（1887~1889年完成）（圖5-34），使用鋼骨結構，高320公尺，是當時最高的建築。

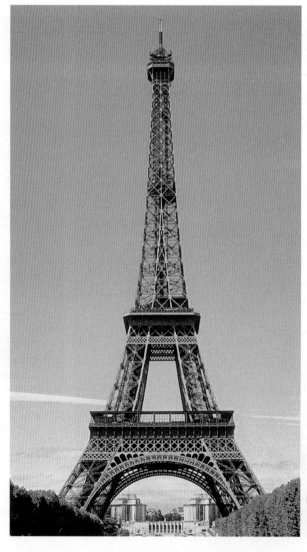

圖5-34　法國 巴黎
《艾菲爾鐵塔》
1887~1889年完成

至於在十九世紀末受「新藝術」運動影響，應用在巨大建築上且較傑出者，是西班牙的建築師高第(Antoni Gaudí 1852~1926)，在巴塞隆納所設計興建的《巴特羅公寓》（La Casa Batlló 1905~1907年完成）（圖5-35）及《米拉公寓》（La Casa Milá 1906~1910年完成）（圖5-36），其建築的方式採取動、植物的有機形態，曲線風格，流暢的紋飾，以混凝土及彩色石塊塑造而成，在外型和室內的家具裝飾上皆是如此設計，是為「新藝術」極端的作品。

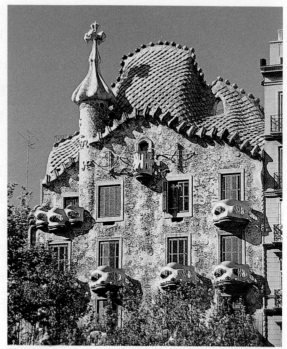

圖5-35 西班牙 巴塞隆納 高第《巴特羅公寓》1905~1907年

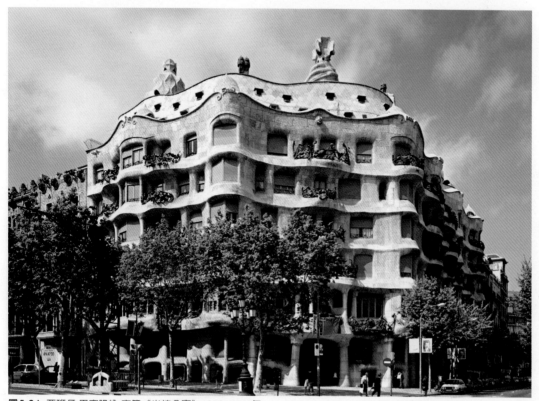

圖5-36 西班牙 巴塞隆納 高第《米拉公寓》1906~1910年

至於在設計界極端的，要屬於蘇格蘭的建築師馬京托須(Charles Rennie Mackintosh 1868~1928)，雖然他曾受到「新藝術」運動的影響，但他在建築設計上卻改變曲線才是優美的看法，以縱橫直線，簡單的幾何造形構成，甚至更以黑或白的色彩達到整體的效果，與「新藝術」可說背道而馳，卻是一位現代主義設計師的關鍵人物。（圖5-37、5-38）

圖5-37　馬京托須《家具設計》

圖5-38　馬京托須《柳茶屋》室內設計　位於蘇格蘭的格拉斯哥(Glasgow)

6

二十世紀的現代藝術

- 野獸主義
- 表現主義
- 立體主義
- 未來主義
- 絕對主義和構成主義
- 風格主義
- 抽象藝術
- 包浩斯
- 達達主義
- 超現實主義

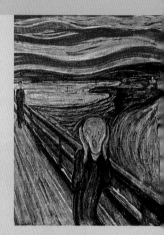

Art in the Early 20th Century

二十世紀是個物質文明的時代，人類經西方啟蒙運動、工業革命之後加速進步，在政治、經濟和社會上，全面形成一種新的結構。1879年愛迪生(Idison)發明電燈；1895年電影放映機出現；1900年到1914年之間有佛洛伊德(Sigmund Freud 1856~1939)出版『夢的解析』，針對人類潛意識心理的研究；愛因斯坦(Einsten)有系統的陳述「相對論」；欒琴(Rontgen)發展X光射線理論，這些新的發明將人們對事物的觀念和態度帶入一個嶄新的境界。

由於物質文明的衝擊，卻也潛藏著人類的矛盾和衝突，經過兩次的世界大戰，改變了人類的生活方式，也反映二十世紀對環境和社會感覺的變化。

▼德洛內《艾菲爾鐵塔》
1910年 油畫

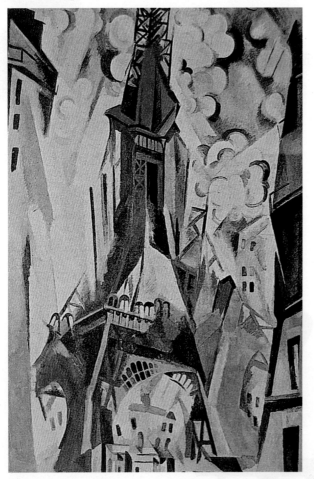

二十世紀現代藝術的發生，可說源自於「後印象主義」畫家塞尚、高更和梵谷的前衛藝術運動觀念。大體而言，現代繪畫是在否定傳統視覺上的藝術，強調精神性的造形上表現，追求自我意識與機械化的時代。

而現代藝術的派別中，往往前後相互影響及有所連帶的關係，繪畫和雕塑也打破藩籬而融合為一，有時更加難以區分和界定。一位藝術家同時會深受許多流派、運動影響或走向自我風格，而這些主義派別，有些是評論家所命名的，有些則是毫無組織可言，只是在藝術上有一共同趨勢而加以稱呼而已，在這些多采多姿且多元化的二十世紀裡，現代主義開始不斷地持續進行著。

野獸主義　Fauvisim
Art in the Early 20th Century

在1905年巴黎秋季沙龍展中，藝評家渥斯塞爾(Couis Vauxcelles)對於由馬諦斯(Matisse)（圖6-1）所領導的一群年輕畫家所展示的繪畫，色彩大膽活潑，形式狂野不羈，因而採用「野獸」(Fauves)一詞來稱呼他們的作品。

「野獸主義」(Fauvisim)是一非正式團體，並沒有任何宣言和共同的審美觀，但在解放和實驗意義上有其共通點，只能勉強稱為一種運動。他們從「新印象派」畫家秀拉和「後印象派」畫家高更、梵谷的作品裡學到了色彩理論，講求明亮色調，擴大對原始色彩的應用，單純化的線條，做誇張的形體表現，畫面中不做三次元空間，不做陰影效果，有著裝飾性秩序的呈現。

圖6-1 馬諦斯《戴帽的女人》1905年 油畫

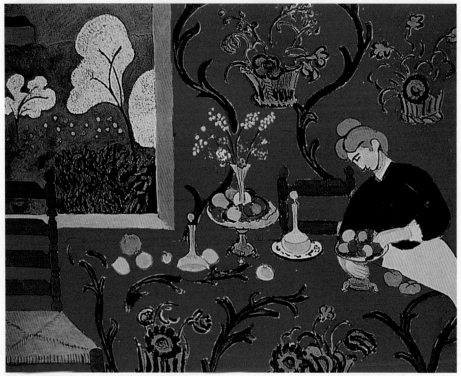

圖6-2 馬諦斯《紅色的協調》1908~1909年 油畫

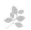

◆ **馬諦斯**(Henri Matisse 1869~1954)

馬諦斯是位最具代表性的「野獸主義」畫家，技巧上曾受「新印象主義」運用分光的點描方式拼湊色彩，及高更追求理想生活的原始氣息形態，再加上非洲雕刻和近東裝飾藝術的影響，以純色彩的應用方法來展現自然形式。作品《紅色的協調》（圖6-2）利用花紋圖案及色彩並置方法，在平面、垂直的處理空間中達到平衡，從室內的桌面到窗外的風景上，以紅色色彩的種類來形成畫面結構的主題。

晚年馬諦斯從事於裝飾性插畫設計，製作壁畫及以色紙來剪貼創作，皆能表現他掌握材質和強調架構的律動性。（圖6-3）

圖6-3 馬諦斯《舞蹈者》1933~1935年 彩色剪紙

表現主義　Expressionism

rt in the Early 20th Century

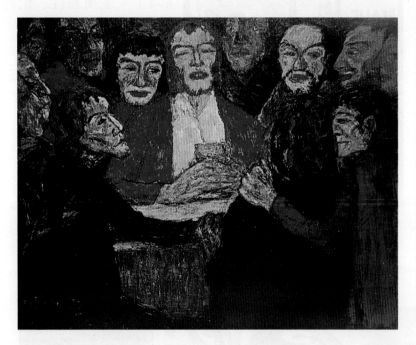

圖6-4　諾爾德《最後的晚餐》
1909年 油畫

　　早在十九世紀末時，「表現主義」已從畫家高更、梵谷和孟克(Munch)的作品中透露出來。「表現主義」(Expressionism)既不是一種運動或組織，亦非標明某種風格，大多數藝術家都可以和「表現」一詞扯上關係。其主要特徵是人類反映社會危機的主觀精神性的心理和感情表現。反對「印象主義」和「自然主義」的客觀再現，採用強烈的色彩，誇張扭曲的線條，追求形式構圖的單純化，掙脫外形的一切束縛，強調個人自我的感覺情緒，含有神祕性和宗教性的精神體驗。

　　「表現主義」的真正興起可說是在1905年由德國兩個團體「橋派」和「藍騎士」所展開。

圖6-5　克須那《畫家與模特兒》1907年 油畫

圖6-6 康丁斯基 「藍騎士」封面設計圖 1912年 木刻畫

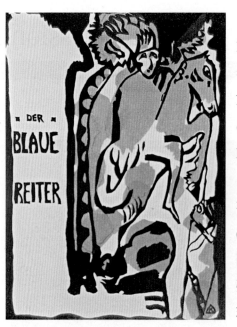

「橋派」（Die Brucke)是在1905到1906年間由諾爾德（Emil Nolde 1876~1956)（圖6-4）、克須那（E. L. Kirchner 1880~1938)（圖6-5）幾位年輕畫家在德國德勒斯登(Dresden)所組成的藝術團體，以色彩對比混合與強烈扭曲和表面質感來呈現作品的情緒強度，效法前輩「表現主義」畫家，但使命感比前人更激烈，他們關心藝術在社會上所扮演的角色，並以多次畫展擴大傳播他們的理念及革命性的風格形式。

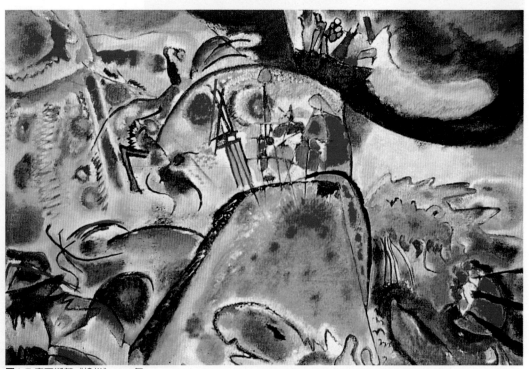

圖6-7 康丁斯基《愉悅》1913年

　　「藍騎士」(Der Blaue Reiter)（圖6-6）是由俄國畫家康丁斯基(Kandinsky)（圖6-7）和德國畫家馬克(Marc)（圖6-8）於1911年所構思的年鑑名稱（也是他們在德國舉行畫展的名稱），並於1912年出版。它不是一個運動風格或團體，作品風格也明顯迥異，但卻因有一共同理念，表現精神至上而聚在一起。直到1914年該成員解散後，康丁斯基也漸走向以形、色所組合的純粹抽象畫。而馬克則呈現受立體主義影響的畫風。

♦ **孟克**(Edvard Munch 1863~1944)

　　生於挪威的畫家孟克，是位「表現主義」的先驅，在藝術的思想觀念上深受高更和梵谷的影響。有著流動性的輪廓，形體簡化的扭曲，大面積的色調。童年時期因親人結核病的逝世，帶給他極度的傷痛，對於生死、孤寂、懼怕和愛，使他的作品充滿對人間內在的凝視和質疑，情緒形式刻劃出心理和哲學的層面。

圖6-8 馬克《藍馬》
1911年 油畫

　　《吶喊》（圖6-9）畫面中清晰可見一位瘦骨嶙峋的人，凹陷的臉頰，張大著嘴，扭動著身軀與漩渦狀流動的線條，強烈色彩的背景，令人產生不寒而慄的恐懼感，似乎能將呼喊的聲音傳到畫面每個角落。

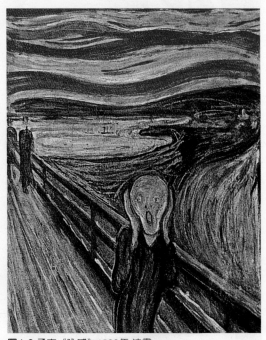

圖6-9 孟克《吶喊》1893年 油畫

立體主義　Cubism

Art in the Early 20th Century

西元1908年在法國巴黎一次畫展中，藝評家針對布拉克(Braque)的一幅風景畫，所呈現出有如稜角般的鋸齒塊狀（圖6-10），而以「立體主義」(Cubism)來稱呼這種風格。起初由畢卡索(Picasso)和布拉克開始發展，之後漸漸被法國和歐洲其他國家所採用，直到1911年才正式成立團體而以此命名。立體主義的目標在於表現人類對時空和事物經驗中，變化不定或非理性，零散及自然的特質。可分為三階段：

圖6-10　布拉克《萊斯達克之屋》1908年 油畫
畫面中所呈現有如稜角一般的鋸齒塊狀，被藝評家以「立體主義」來稱呼此種風格

一、早期的立體主義受塞尚繪畫之
　　中，對自然結構性的理性特質
　　和非洲原始雕刻的影響，呈現
　　多點透視法。

二、1910年到1911年之間完全捨棄
　　透視法，把自然現象幾何化，
　　探索分析視覺的對象，是為
　　「分析立體主義」。

三、1912年之後，嘗試多種方式
　　來強化畫面的質感，以鋸屑、
　　沙、石膏、金屬混合媒材，甚
　　至於以報紙、印刷品、花布、
　　廢棄物作為拼貼畫面的作品，

圖6-11　德洛內《向布雷里歐致敬》1914年 水彩 運用抽象色彩和形體組成律動感的繪畫，是為「奧費主義」的特色

表達事物的本身，強調藝術獨立和客觀的實質，是為「拼貼」(Collage)「綜合立體主義」。此種實驗性的發展，打破了繪畫和雕塑的界限，開拓了藝術新境界，也深深影響後來的「達達主義」。

「立體主義」對意象及材料的運用皆十分自由，在現代雕刻、設計工藝和建築上也帶來極大衝擊。另外，在1911年從「立體主義」分岐出的其他派別還有德洛內(Robert Delaunay 1885~1914)（圖6-11）運用抽象色彩和形體組成律動感的繪畫，稱「奧費主義」(Orphism)；雷捷

圖6-12　雷捷《建設者》1950年 油畫 以幾何學形態的綜合形式空間的表現，呈現「機械主義」的特色

(Fernand Leger 1881~1955)（圖6-12）以幾何學形態的綜合形式空間表現的「機械主義」(Mechanists)；以及主張純化造形語言的「純粹主義」(Purisme)。

◆ 畢卡索（Pablo Picasso 1881~1973）

西班牙畫家，西元1900年初到法國巴黎，畫面傾向藍色調，題材大多以貧窮、孤寂、憂鬱人物為主，有著悲觀主義的色彩，是為他的「藍色時期」。1905年作品風格轉為「粉紅色時期」。1907年開始關心形式問題，他所完成的《阿維農女子》（圖6-13）是為「立體主義」的代表性傑作，此作品由於受到非洲雕刻的影響，畫面右方的兩位女子，臉部明顯的變形，有著原始藝術的特質，以人物和靜物間有如分割塊狀的方式，在畫面中達到平衡。

圖6-13 畢卡索《阿維農女子》1907年 油畫

畢卡索和布拉克共同所倡導的「立體主義」運動一直持續到1915年。1920年他發展出新古典風格，1925年以綜合變形風格出現，1937年更創作大型單色巨畫《格爾尼卡》（圖6-14）呈現出西班牙內戰時的殘酷和可怕。

畢卡索一生創作很少固定在某一階段，他好奇又善變，孕育無限的活力，不斷求新求變，實驗一件件劃時代的作品，否定傳統繪畫美學，

圖6-14 畢卡索《格爾尼卡》
1937年 油畫

認為藝術應注重表現，創造一個獨自的世界，並以形和色在畫布中實現這種思想。在藝術的表現上他可說是二十世紀初歐洲藝術的先鋒。

◆ **布拉克**(George Braque 1882~ 1963)

　　早期受塞尚繪畫構成的影響，將自然形象經過幾何分解再重組的描繪方式，在1908年展出一系列以小立方體為主的風景畫作品，曾被譏評為「立體主義」，也是該運動的由來。

　　他和畢卡索同樣是「立體主義」的貢獻者，但他追求的是面與面之間的重疊，灰與白的色調和形象分析（圖6-15），及創造新的空間，以文字做為構圖的一部分，創造所謂「拼貼畫法」，直到1917年脫離畢卡索為止。晚期他以不同的技法表現，色調強烈，黑線條作畫，理性和情感中風格漸趨穩定。

圖6-15 布拉克《在壁爐架上的豎笛和酒瓶》1913年 油畫

未來主義 Futurism

rt in the Early 20th Century

透過「立體主義」而產生，卻與之迥然不同主張的「未來主義」(Futurism)是義大利藝術上革新的運動。1909年詩人馬里內提(Marinetti)發表「未來主義」宣言，1910年米蘭一群畫家正式簽署此宣言，宣言中可看出其推動現代的科技，對政治和社會激盪的感覺，反對過去傳統藝術，及立體主義的靜止與無主題。強調以動態的線條、色彩來呈現現代生活的速度感、律動感的空間，讚美機械文明。並以斜角、銳角、螺旋形體畫面來表現。呈現生命的力量，特定瞬間具有動力的主觀狀態。（圖6-16）

直到1915年義大利興起其他新的畫派，此勢力才漸消失。不過「未來主義」和「立體主義」這種無規範，積極進取的現代精神，都對後來的「構成主義」和「達達主義」有莫大的啟示和影響。

圖6-16 巴拉(Balla 1871~1958)
《在陽台奔跑的女孩》

圖6-17 薄丘尼《城市的興起》1910年 油畫

◆ **薄丘尼**(Umberto Boccioni 1882~ 1916)

　　他是未來主義代表畫家和雕刻
家。早期他的作畫技巧吸取新印象派
以分光法製造速度和動力（圖
6-17）。並從立體主義中將平面和
形體交融掌握得出神入化。不過他
具突破性的，就是將未來派的那種
具現純粹的韻律溶入雕刻作品
中。《空間連續的形式》分
析人走路時身體動作的複雜
結構，呈現有力速度的擴
張性（圖6-18）。

圖6-18 薄丘尼《空間連續
的形式》1913年 青銅塑像

絕對主義和構成主義
Suprematist & Constructivism
Art in the Early 20th Century

「絕對主義」和「構成主義」同樣是在蘇俄興起的前衛藝術，基本上皆是承襲「立體主義」的技巧。其中以「絕對主義」的美學理論深深影響70年代的「極限主義」和80年代的「新幾何抽象」。

「絕對主義」(Suprematist)是在1913年由畫家馬勒維奇(Malevich)所倡導，主要以幾何形體構成畫面，追求純粹的感情和知覺的絕對性，從對象中完全解放出來的純抽象藝術。

「構成主義」(Constructivism)則是在1917年由雕刻家塔特林(Tatlin)、貝維斯納(Antoine Pevsner 1886~1962)、賈柏(Naum Gabo 1890~1977)（圖6-19）等所創。其藝術理論觀念上是抽象的，但卻應用到雕塑、建築和工業設計，採取的是自由的材料，從事新的構成表現，塑造出空間和靜的韻律，注重藝術的實利功用，著眼於新工業化時代的非具象藝術為主。1921年因蘇俄政治的因素漸告消失，直到德國的「包浩斯」成立，構成主義才得以繼續推展。

◆ **馬勒維奇**(K. S. Malevich 1878~1935)

早年作品受前衛藝術家影響，畫面中融合了「立體派」和「未來派」的意象。1913年他為舞臺劇所做的設計是「絕對主義」產生的年代，並於1915年發表「從立體主義到絕對主義」的宣言，從複雜走向徹底的簡化單一色面。作品《海報欄上的女人》（圖6-20）尚有一些立體主義畫面分析的痕跡，他以平坦色塊，無深度的置於畫面上，而這種色面也在他往後「絕對主義」的技法上單獨呈現出（圖6-21）。

圖6-19 賈柏(Naum Gabo 1890~1977)《圓柱》1923年 塑膠、木材、金屬

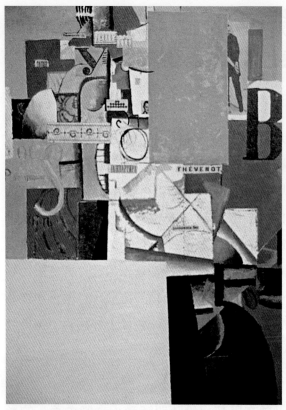

圖6-20 馬勒維奇《海報欄上的女人》1914年

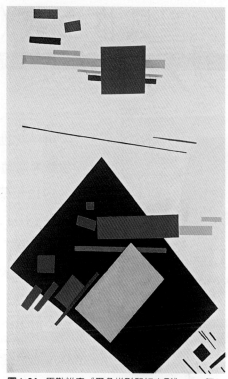

圖6-21 馬勒維奇《黑色梯形和紅方形》1915年

◆ **塔特林**(Vladimir Tatlin 1885~1953)

　　雕刻家塔特林曾受畢卡索作品的影響，並嘗試使用現實中真實材料來製作立體浮雕。俄國革命之後，1919年他受命委任製作一紀念塔《第三國際紀念塔》（圖6-22），將此當作實用功能和理想的目的，結合繪畫、雕塑和建築純藝術的形式，以開放性的鋼架，內部以玻璃屋架構立體狀的半圓、圓錐和圓筒的基本形狀，分別繞著各自的軸心，以不同速度旋轉。只可惜這件創作永遠停於模型設計而已，難以實現，但卻為日後建築界效法的實例。

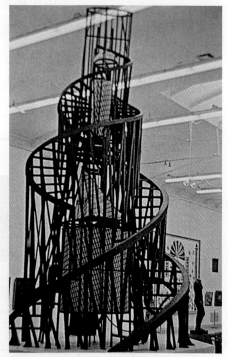

圖6-22 塔特林《第三國際紀念塔》（模型）1920年 木材、鐵、玻璃 高470公分

風格主義（新造形主義）De Stijl
rt in the Early 20th Century

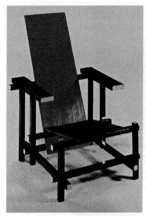

圖6-23　李特維德(Rietveld)
《紅、黃、藍三原色椅》1917
年 木材

第一次世界大戰時，中立國荷蘭在穩定的狀態下發展出一項藝術運動，尤其是在建築和設計界影響深遠。

1917年蒙德里安(Mondrian)和都斯柏格(Doesburg)合辦「風格」(De stijl)雜誌，是為「風格主義」運動的創始，蒙德里安稱之為「新造形主義」(Neo-Plasticism)。其特徵強調純粹造形有秩序的抽象藝術，以平行、垂直線和紅、黃、藍色彩三原色或白、黑，嚴謹明確的構成簡化的造形，且偏重理性的思想，以規律的幾何圖形，呈現出一種視覺上神祕的宇宙自然現象。（圖6-23）

◆ **蒙德里安**(Piet Mondrian 1872~1944)

出生於荷蘭，曾在巴黎一段時間深受「立體主義」的影響，在一系列風景繪畫的構圖上已明顯有水平和垂直線的呈現。

「風格」雜誌的創立之後，他開始以「新造形主義」的理論實踐，由於深受哲學理念的啟發創作觀點，起初他以黑色線條來分割紅、黃、藍並置的畫面，強調靜態的平衡感和動態的均衡，在直角相互的空間中產生動感。（圖6-24）

1938年他到紐約之後，畫面上放棄了黑色線條，轉變的是對城市和爵士樂的熱愛，作品《百老匯爵士樂》（圖6-25）洋溢著輕快的段落線條，在新風格的造形上仍統一著畫面。

圖6-24　蒙德里安《如畫似的描寫 II》1921~1925年 油畫

抽象藝術 Abstract Art
Art in the Early 20th Century

「抽象藝術」(Abstract Art)並非是一種風格，而是指非具象藝術的術語。其實它包含許多藝術流派，早在「印象派」及「後期印象派」開始，到「野獸主義」、「立體主義」，把自然形體簡化的「構成主義」，以及「新造形主義」以形狀、線條和色彩組合畫面的創作，再加上由「象徵主義」中強調內在心靈的需求，所相互結合的一種主觀和想像而不重具體的形象基礎。從前者知性構成的幾何學理論與後者感性的直觀強調神祕的理論，皆可稱之為「抽象藝術」。它也是第二次世界大戰後，現代藝術潮流衍變的一大趨勢和特徵。其中一生致力於抽象的畫家，首推康丁斯基(Kandinsky)、蒙德里安(Mondrian)和馬勒維奇(Malevich)他們在藝術發展出革新的理念。

圖6-25
蒙德里安《百老匯爵士樂》
1943~1944年

◆ **康丁斯基**(Wassily Kandinsky 1866~1944)

他是位對抽象藝術觀念上最有貢獻的畫家。早期受「印象主義」和「野獸主義」畫風影響，之後以「表現主義」方式簡化及扭曲的形體和色彩來描繪作品。1910年脫離早期風格進入抽象的創作，並於隔年在德國與一群志同道合的畫家組成「藍騎士」畫會，並出版論文『論藝術的精神』提出純粹非具象的問題。

1921到1933年任教於包浩斯學校期間，專注於幾何形式，以純粹非具象構圖創作，如圖《構成第八號》（圖6-26）。並另提出他最具影響力的論文『點、線、面』。晚年作品受構成主義影響，以不嚴謹的幾何成分近乎幻想意味呈現。

圖6-26 康丁斯基《構成第八號》1923年 油畫

圖6-27 布朗庫西《吻》1910年 粗石雕刻

◆ **布朗庫西**(Constantin Brancusi 1876~1957)

　　生於羅馬尼亞的雕刻家。1904年來到巴黎，深受羅丹雕塑風格影響，再加上本身對非洲原始雕刻和羅馬尼亞傳統藝術的興趣，而創造出結構簡單和統一的表現形式。從1907到1908年一系列《吻》（圖6-27）作品中所顯露出人類肉體及精神狀態所結合的單一整體。他的作品根源取之於大自然，藉著純粹化和抽象化的過程，從實物轉變成象徵物體，企圖在作品中暗示原始統一性的和諧與平衡。在《空中之鳥》（圖6-28）更將其結構拓展到極限，以上升的形式來表現「飛」的本質。

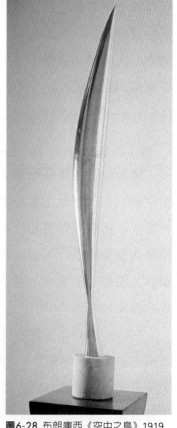

圖6-28 布朗庫西《空中之鳥》1919年 青銅

包浩斯　Bauhaus

Art in the Early 20th Century

「包浩斯」(Bauhaus)是在1919年由德國建築家葛羅培斯(Walter Gropius 1833~1969)在德國威瑪(Weimar)所創建的一所建築和應用美術學校。於1925年遷移至德索(Dessau)，1932年再遷到柏林，1933年遭德國納粹極權執政而被迫關閉。當時任教該校的藝術人士紛紛流亡於國外，卻也將藝術新的法則散播到歐美其他國家。

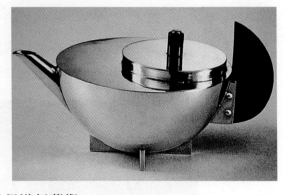

圖6-29　包浩斯工業設計學生 Marianne Brandt 所設計的《金屬茶壺》1924年

「包浩斯」不僅是一所藝術教育學校，也是倡導新藝術的中心。其教育方針以實用工藝設計與藝術相結合為目標，主張建築、雕刻、繪畫和工業設計並無任何分界，應以互相的力量來架構現代綜合的建築藝術。其風格特色有著「構成主義」的實用性和「風格主義」的原理，強調非個人、幾何、嚴謹的，精心研究物象，經簡化形成之後的線條和形體，以新材料、新技巧傳授一套造形新法則、設計法則和形式理論，而成合理主義的抽象藝術。當時任教的教師皆是一些著名的藝術家，其中有：康丁斯基、克利(Paul Klee 1879~1940)（圖6-30）、莫何依‧那基(L. Moholy Nagy 1895~1964)、費寧格(Lyonel Feininger 1871~1956)（圖6-31）等重要畫家，他們把「包浩斯」的精神成為造形的純粹化運動，也使得「包浩斯」和「抽象主義」有著密切關係。

圖6-31
費寧格《紫衣淑女》1922年 油畫

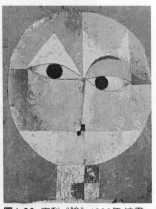

圖6-30　克利《臉》1922年 油畫

達達主義 Dada

rt in the Early 20th Century

正當第一次世界大戰爆發期間，一種源自於對戰爭生活及傳統藝術價值開始反抗的運動產生，並於1916年在瑞士的蘇黎士，由一群藝術家藉由刊物所發表宣言中，所謂非藝術和反藝術，命名為「達達主義」(Dada)。而「Dada」這字只是從法文字典中隨意翻取的字，並沒有任何意義。

「達達主義」的反藝術觀點，就是以否定為先決條件，認為藝術品不再只是提供收藏家或博物館陳列的物品及認定價值的地位，而是任何存在或人為的東西都可以是藝術，採取的是絕對的個人自由，反邏輯、反理性美學。故「達達主義」最大特色，就是使用拼貼、照片集錦和實物的綜合媒材技法，一切以無意識或現成物創作。

圖6-32　杜象《下樓梯的女子》1912年油畫
此作品深受「未來主義」之影響，呈現分解物象成平面組織的技巧來強調速度感

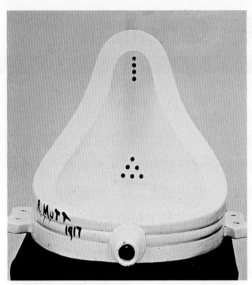

圖6-33　杜象《噴泉》1917年

這種革新的藝術創作技法，卻也開啟了「普普藝術」、「行動藝術」和「觀念藝術」之門，然而「達達主義」在1922年左右，從德國、法國到「超現實主義」的出現為止而告分裂。

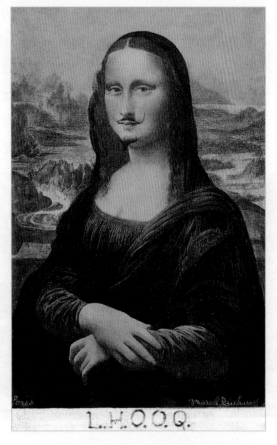

圖6-34　杜象《蒙娜麗莎》1918年

◆ **杜象**(Marcel Duchamp 1887~1968)

　　他是「達達主義」的先驅者。在1913年時出現的作品《現成物》是最早的達達傑作。杜象早期的作品深受塞尚、「立體派」和「未來派」影響，其中《下樓梯的女子》（圖6-32）所呈現出他以分解物象成平面組織的技法來強調速度感。

　　之後，他對創造藝術的新理念極感興趣，脫離以往的繪畫表象，直接將繪畫帶入到心靈的世界，從他的《瓶架》、《雪鏟》及《噴泉》（圖6-33）現成物，到1918年他將達文西的《蒙娜麗莎》（圖6-34）加了兩撇山羊鬍鬚，並於畫面下寫出L.H.O.O.Q.的嘲諷語，無異是對古今神聖藝術之大不敬，而這就是他反藝術的「達達主義」論點。這種前衛的藝術理論及美學觀點，對1960年代的「觀念藝術」有著深遠的啟發。

超現實主義　Surrealism
Art in the Early 20th Century

圖6-35　阿爾普《札哈肖像》
1916年 彩繪木板複合

「超現實主義」(Surrealism)是從「達達主義」延伸而來的法國前衛運動。兩者的時代有時很難區分，但其與「達達主義」的反諷性質是不同的。一些「達達主義」的藝術家，之後也同時發表「超現實主義」宣言，如：布荷東(Andre Breton 1896~1966)、阿爾普(Hans Arp 1887~1966)（圖6-35）、恩斯特(M. Ernst 1891~1976)（圖6-36）。

「超現實」這名詞來自於詩人阿波里內爾首用的，原來是指文學上新精神的用語，直到1924年布荷東發表宣言及出版刊物，「超現實主義」才正式出現。雖然「超現實主義」也是一種反傳統藝術的運動，但其主要思想，則是依據心理學家佛洛伊德(S. Freud)的精神分析和潛意識的心理學理論，強調透過夢幻般非邏輯的意識及無意識的過程中，呈現超越現實的世界。而為了達於此目的，藝術家中除了企圖以寫實、虛構的空間，來表現幻想的畫面以外，並以拼貼、磨擦、拓印方式及自動性技法和沙畫從事創作。這些豐富和多樣性的面貌，其中又以法國畫家馬松(Andre Masson 1896~1987)（圖6-37）以一種非理性及無意識自動性繪畫的藝術表現，對六十年代美國的「抽象表現主義」有著直接深遠的影響。

圖6-36 恩斯特《雨後的歐洲》（局部）
1940~1942年

圖6-37　馬松《魚戰》1926年
油畫加沙複合媒體

◆ 米 羅(Joan Miro 1893~1983)

　　米羅和畢卡索一樣皆是西班牙二十世紀中對現代藝術極有貢獻的畫家。早期曾受「野獸派」、「立體派」影響，在1923年轉而投入「超現實主義」。他的作品中以流動性的曲線，表現輪廓清晰，色彩明亮，相似生物形體的符號，有如變形蟲般的伸縮展現。而童年時對天體運行和愛看夜空星辰的好奇心，使他的畫表現出神祕與幻想，充滿隱喻、幽默、歡樂及兒童純真的獨特性，有如詩一般的境界。（圖6-38）

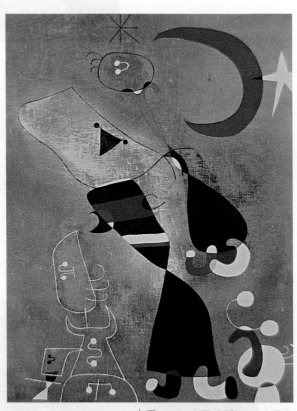

圖6-38　米羅《月光下的女子和鳥》1949年 油畫

　　晚年他的畫風從超現實漸入抽象的境界，以符號的要素還原，而達到現代主義自由的地步。此外他在陶藝、雕塑、版畫及設計作品上皆有卓越表現。（圖6-39）

圖6-39　米羅《鳥與女人》位於西班牙巴塞隆納(Barcelona)雕塑作品

圖6-40 達利《記憶的固執》1931年 油畫

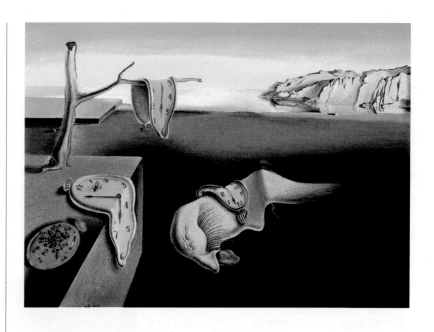

◆ 達 利(Salvador Dali 1904~1989)

　　西班牙畫家，1929年加入「超現實主義」。他以一種古典寫實的技法，顯露一種非合理及具偏執狂的批判方式，企圖以精神錯亂狀態下，表現他怪誕奇想的非現實世界。人像、奇怪岩石、山、寧靜海水，皆是他幻覺加以變化的題材，他以佛洛伊德的精神分析，創作表現他自己的神經質、性幻想和恐懼（圖6-40、6-41）。雖然他的古怪生活方式和自我誇張的宣傳方式，是人們所議論紛紛的，但他卻是「超現實主義」的代表人物。作品中解構和神祕空間論的畫面，給予美國商業藝術、電影和舞臺藝術有著極大的影響。

圖6-41 達利《海灘上出現臉與水果盤的幻影》1938年 油畫

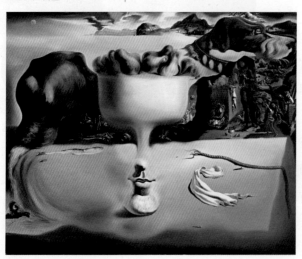

◆ 傑克梅弟(Alberto Giacometti 1901~1966)

　　瑞士雕塑家兼畫家。早期曾加入「超現實主義」的表現，在他的畫面中幾乎都是單一靜止的人物肖像，且在人物四周可感覺空間像是正壓迫著畫中之人，而人物也不自

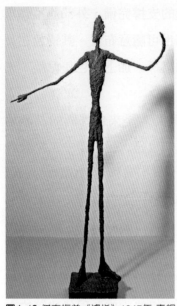

圖6-42 傑克梅弟《遙指》1947年 青銅塑像

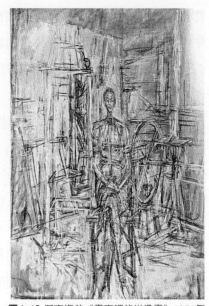

圖6-43 傑克梅弟《畫室裡的肖像畫》1950年

覺的以人性尊嚴極力地加以反抗。由於受到「存在主義」的意念影響下，晚期他的雕塑作品找到個人化的形式，以削瘦、細長的方法，將人物孤獨、疏離地面對無限的空間（圖6-42、6-43）。

建　築

　　二十世紀的現代建築由於利用新建材，鋼筋混凝土與新營造方法，開始有商業性建築出現，如：辦公大樓、百貨公司和住宅。而世界首座的摩天大樓也在美國的芝加哥出現。

　　1920年代建築師開始創造不同以往的設計風格，尤其是受到「立體主義」、「構成主義」和「抽象主義」的繪畫風格影響，特別是蒙德里安的「新造形主義」的作品，建築構造上漸趨簡單，拋棄複雜的色彩，呈現機能重於裝飾的「國際風格」(International Style)建築樣式。強調建築

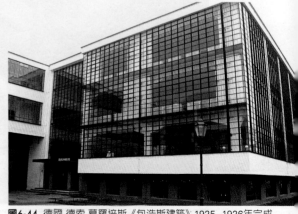

圖6-44 德國 德索 葛羅培斯《包浩斯建築》1925~1926年完成

物的體積，反對量感，因本身結構的支撐完備，外部並不講求中心軸的對稱，可自由設計，內部也可隨意布置。其特色在長方形和水平方向的建築物，成排的窗戶，加上白色灰泥牆，光滑而平坦，造形極簡單典雅。

首先倡導「國際風格」的建築師，是來自德國的葛羅培斯(Walter Gropius 1883~1969)，他也是「包浩斯」工業設計學校的創辦人，當「包浩斯」於1925年遷移到德索(Dessau)時，他在此地興建包含有校舍、辦公室、工作室等三座大樓的《包浩斯建築》（1925~1926年完成）（圖6-44）。以玻璃牆面所展現水泥鋼骨的結構，不對稱的外型，以動態構成平衡關係。此「機械生產的原形」理想的具體化，成為當時設計的指標及「建築的泛世界性」，使「國際風格」成為現代建築的主流。

在1930年後「國際風格」才真正影響到美國。建築師萊特(Frank Lloyd Wright 1867~1959)一向以平行線條的結構和四周自然環境相結合的「大草原屋子」而得名，在他晚年的作品中也有展現「國際風格」的一面。其中以位於美國匹茲堡附近所設計的私人渡假屋《落水山莊》（1935~1939年完成）（圖6-45）以厚重的石牆，大片的玻璃窗，寬廣平臺的屋頂，混凝土的陽臺凸出放置於瀑布之上，不對稱的造形，形成一種立體、抽象的語言，和周圍環境成為不可分割的風景建築。

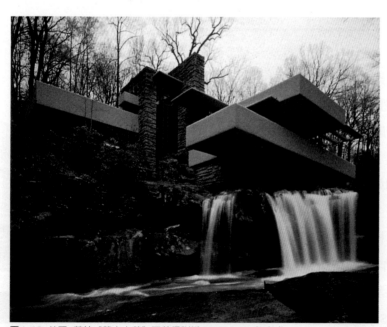

圖6-45 美國 萊特《落水山莊》匹茲堡附近 1935~1939年完成

CHAPTER

7

新時代的藝術

- ◆ 抽象表現主義
- ◆ 普普藝術
- ◆ 硬邊藝術和最低限藝術
- ◆ 歐普藝術
- ◆ 機動（動態）藝術
- ◆ 集合藝術

- ◆ 偶發藝術和環境藝術
- ◆ 表演藝術
- ◆ 地景藝術
- ◆ 觀念藝術
- ◆ 超寫實主義
- ◆ 後現代主義

Modern Art After World War II

　　二次世界大戰之後，一切物質文明走向幻滅，藝術家企圖從心靈之中自我解放，走向更純粹的形式和色彩，趨向於一種精神的領域，形而上的感性語言，而抽象主義就是如此產生的。另外，由於經濟和社會的逐漸復甦，科學和工業的逐年發展，新的科技包括電子、物理、化學、航空、攝影、電腦也成為藝術家創作的動機，使用的素材除精密科技以外，也擴展到一般的生活廢棄物、金屬和自然景物的綜合材料。繪畫和雕塑、平面和立體界域模糊，多元化的媒體，風格難以界定。並且，社會上新的大眾文化一一出現，在一個消費的環境裡，藝術家透過雜誌、報紙、電視、錄影機，在舞臺、街道做為呈現藝術的理念或方法，而觀眾（欣賞者）在這藝術的創作過程中，也成為非常重要的一部分。

▶羅遜伯格(R. Rauschenberg 1925~2008)《所有權》1963年 混合媒材

以複雜拼貼的方式和混合的材料充滿浮動的色面和抽象塗鴉的筆觸，是其對時事、藝術史和文學的註腳

抽象表現主義 Abstract Expressionism

Modern Art After World War II

1930年代之後，歐洲因戰爭而動盪不安，此時一些著名的藝術家紛紛湧入美國，其中「抽象主義」的蒙德里安，「超現實主義」的代表人物布荷東，「達達主義」的杜象皆在美國出現，直接影響到美國的藝壇界，且帶動現代藝術的新思潮萌芽發展。

「抽象表現主義」(Abstract Expressionism)通常是指由第二次世界大戰後，1940年在美國紐約所掀起的一個重要藝術運動。此派的藝術家風格互異，且強調自發性個人的表現，其創作的靈感來自於「超現實主義」中所謂純粹心靈無意識的行為。其中來自歐洲的畫家高爾基(Gorky 1905~1948)（圖7-1），在他作品中揮灑的顏料，帶有強烈的動感，是為「抽象表現主義」的先驅。

就精神而言「抽象表現主義」的繪畫可分為：一種是充滿活力、激情且行動派的，又稱「行動繪畫」(Action Painting)；另一種是傾向更純粹、更平靜的抽象繪畫，又稱「色面繪畫」(Colour-field Painting)。

圖7-1 高爾基《肝和雞冠》
1944年 油畫

◆ **帕洛克**(J. Pollock 1912~1956)

早期作品受墨西哥壁畫和印第安人沙畫的影響，並從「立體派」、非洲原始藝術和「象徵藝術」中得到潛意識激發創作的根源，使他的作品出現著圖騰似的神祕形態。之後，他將自己置身於大幅畫面

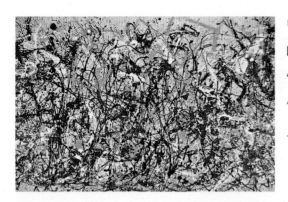

圖7-2 帕洛克《秋之韻》
1950年 油畫

中四處走動，將顏料滴淌、飛濺，宛如網狀的彩色線條，錯綜複雜於畫布上。此「自動性技法」充滿爆發力的節奏感，表現出一種個人自由心靈且形而上的空間，在畫面風格上創造出另類的藝術。（圖7-2）

◆ **德庫寧**(De Kooning 1904~1997)

與帕洛克同為抽象表現主義最具代表性的畫家。早期即致力於抽象畫，並受「超現實主義」潛意識的自動技法影響，呈現其內在強烈的意象，尤其他的一系列《女人》（圖7-3）作品，以濃厚的油彩，粗獷的筆觸，格外展現他爆發的動力。

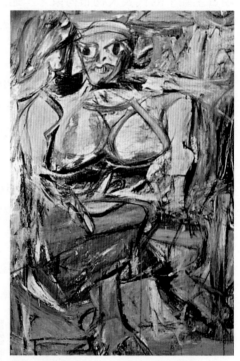

圖7-3 德庫寧《女人》1950~1952年 油畫

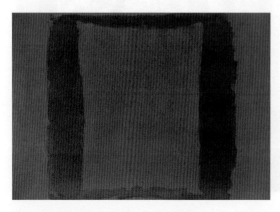

圖7-4 羅斯柯《栗色上的黑》1959年 油畫

◆ **羅斯柯**
(Mark Rothko 1903~1970)

首開「色面繪畫」的畫家。早期作品以描繪都市景象和孤寂的人物為主，中期之後受「超現實主義」影響，改變畫風，筆觸較為靈巧，畫風也較固定，並開始在畫布上，以色面垂直、水平、長方形精確的顏料，呈現出一種浮動在空間的色面，此為其一大特色。（圖7-4）

普普藝術 Pop/Popular Art

Modern Art After World War II

「普普藝術」(Pop/Popular Art)最早源自於英國對物質文明所帶來的價值觀，對當時「抽象主義」的正當信念所造成的衝擊。而「普普藝術」一詞則是1954年英國的批評家阿洛威(L. Alloway)所創的術語。意指對雜誌、招牌、電視上的宣傳海報、廣告，大眾或商業藝術傳播媒體，流行文化的意象和技術的諷刺作品。而這類型的題材和技巧也是最能激發藝術家的創造。英國畫家漢彌頓(Richard Hamilton 1922~2011)的作品《什麼使今日家庭變的如此不同？如此的有魅力？》（圖7-5），以日常生活所接觸的實物拼貼來表現，由大眾化主題轉而形式上的處理繪畫，作品中充滿雙關語的暗喻，是為首件「普普藝術」的出現。

圖7-5　漢彌頓《什麼使今日家庭變的如此不同？如此的有魅力？》1956年 拼貼作品

約1960年左右，「普普藝術」迅速地由倫敦一群年輕藝術家採用大量媒介物，將繪畫和實物組合形成一種藝術運動，並很快地崛起於美國。「普普藝術」雖是以「達達主義」為據點，但它並不具破壞和諷刺性，而是以正

圖7-6　羅遜柏格的《字母的組合》1959年 混合媒體

圖7-7 強斯《三面旗》1958年
蠟畫於布上

圖7-8 強斯《靶和四張面孔》
1955年 蠟畫與拼貼石膏模型於
畫布上

面的複製和歌頌那些生活上所使用的物品和大眾文化。

在美國「普普藝術」初期的幾位畫家，也是最直接的先驅者，當推羅遜柏格(R.Rauschenberg 1925~2008)和強斯(Jasper Johns 1930~)。羅遜柏格的《字母的組合》（圖7-6）他以拼貼的方式將輪胎放在一隻山羊的腰部。強斯的《三面旗》（圖7-7）和《靶和四張面孔》（圖7-8）作品呈現表面的觸感、色彩和構圖上抽象的特質。正因他們的作品皆是從「新達達主義」、「抽象主義」中改變，重回以具象的方法來處理材料的觀念，因此並呈現帶動出「普普藝術」創作的風格。

典型美國的「普普藝術」畫家中，以李奇登斯坦和沃霍爾為代表：

◆ **李奇登斯坦**(Roy Lichtenstein 1923~1997)

他的作品有著個人獨特風格，是位全心投入的「普普」藝術家之一，他以連環漫畫中，部分的圖畫加以放大，並以黑色線條描繪輪廓，再以有如網點般的方法布滿色彩，如此簡化單一圖案，構圖嚴謹，有如複製的印刷品，作品只為了表現在視覺的效果（圖7-9、7-10）。

圖7-9 李奇登斯坦《哇！》1963年

◆ **沃霍爾**(Andy Warhol 1928~1987)

　　他以機械式的複製過程，以絹印和壓克力顏料，大量的製造銀幕上明星或政治人物和一些日常生活的消費產品，造成今日大眾傳播媒體的視覺效果，減少藝術家的個性，呈現的是觀眾所面對的理想真實面目。如：《瑪麗蓮夢露》（圖7-11）和《可口可樂瓶》（圖7-12）。

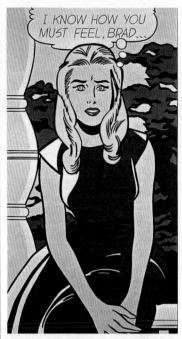

圖7-10 李奇登斯坦《我知道…布朗》1963年 油畫

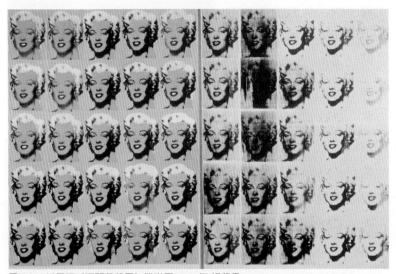

圖7-11 沃霍爾《瑪麗蓮夢露》雙聯屏 1962年 絹印畫

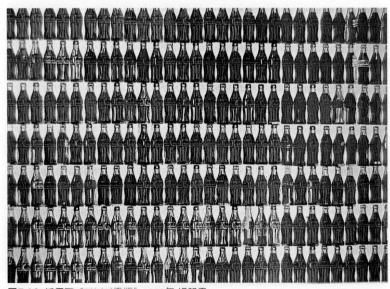

圖7-12 沃霍爾《可口可樂瓶》1962年 絹印畫

硬邊藝術和最低限藝術
Hard Edge & Minimal Art
Modern Art After World War II

圖7-13 阿伯斯《正方形的禮讚》約1959年 油畫

1950年從「抽象表現主義」的「色面繪畫」延伸而來的一種抽象畫，漸漸開始僅以大面積色塊來構成二度空間的畫面，以畫面一個單純的形體擴大成為僅限於二、三個色彩的單元，其來源可追溯於馬勒維奇的「絕對主義」

圖7-14 諾蘭德《禮物》 1961~1962年 壓克力原料

和包浩斯的「構成主義」以及1930年代貢獻最大的阿伯斯(Josef Albers)。（圖7-13）

「硬邊藝術」(Hard Edge)是在1959年由藝評家藍斯納(Jules Langsner)所命名的。其特徵在於畫面中，明亮幾何造形的色面和邊線銳利的輪廓整齊均勻的呈現出。1960年之後硬邊繪畫的發展更進入到「最低限藝術」的領域。代表畫家如：諾蘭德(Kenneth Noland 1924~2010)（圖7-14、7-15）以同心圓和V字重覆的形體呈現色彩視覺的畫面。史帖拉(Frank Stella 1936~)（圖7-16、7-17）則以更大膽的單色幾何造形構成的畫面，或以不規則的抽象形體，有如浮雕一般的立體效果的「成形畫布」為「最低限藝術」作品。

圖7-15 諾蘭德《十七節》1964年 壓克力顏料

「最低限藝術」(Minimal Art)極端反對有著浪漫和幻想意味的具象藝術，排斥一切自然再現的畫面，而是以極為簡單的幾何造形，或數個單一形體的連續反覆為其作品，色彩更加明

圖7-16　史帖拉《變幻1》
1968年　螢光壓克力顏料

圖7-17　史帖拉《印度皇后》1965年　金屬粉塗於噴漆鋼片上

亮，強調物體的固有本質，單純造形構成美，以相互之間的秩序來統整畫面。此觀念不僅用在平面繪畫上，在立體雕塑所使用的綜合材料作品更是表現豐富。如：湯尼‧史密斯(Tony Smith 1912~1980)（圖7-18）以純粹幾何造形的切線、斜面、裁截面所組成極簡的形式。卡羅(Anthony Caro 1924~2013)（圖7-19）以無底座的大型金屬組合雕塑，塗上鮮明色彩，探索空間的真實性。

圖7-18　湯尼‧史密斯《祂必須被順從》
1976年　不鏽鋼

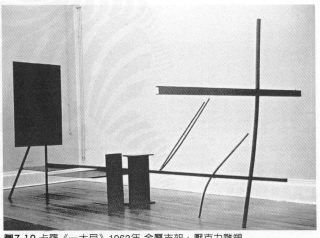

圖7-19　卡羅《一大早》1962年　金屬支架、壓克力雕塑

歐普藝術　Op Art

Modern Art After World War II

圖7-20　阿伯斯《正方形禮讚》
1961年 油畫

　　六〇年代一種純粹探討視覺，運用強烈色彩和幾何抽象圖形做有秩序變化，刺激人們的視覺，而產生顫動、錯視空間或變化的幻覺畫面。排斥一切自然再現及任何主觀情緒，強調科學有系統的組織，這種源自於「印象主義」光的原理和「構成派」形式的表現，成為1965年國際注目的藝術。

　　「歐普藝術」(Op Art)又稱為「視覺藝術」(Optical Art)。這名詞主要牽扯到光學的運動，所造成人在視覺心理的一種幻象。其中對「歐普藝術」創作最有貢獻者，首推阿伯斯和瓦沙雷利。

圖7-21　瓦沙雷利《斑馬》
1943年 不透明水彩

阿伯斯(Josef Albers 1888~1976)的《正方形禮讚》（圖7-20）以連續不同色彩的方形組合，產生錯視效果。瓦沙雷利(Victor Vasarely 1908~1997)（圖7-21、7-22、7-23）這位來自匈牙利的畫家，則在像似棋盤般的畫面上，配置許多的圓點或條紋抽象圖形，以強烈的對比色調，相互交叉組合安排，追求顫動、運動或變形的錯覺現象，令人產生頭暈目眩的感覺，卻在組織上和直覺上，達到一種平衡感和對應性。不管在平面和立體作品創作上，他把自己藝術命名為「多次元的錯視藝術」。

「歐普藝術」在現今的技法上，有以補色造成強烈的殘像，或以水波紋（圖7-24）形成顫動的現象，及以抽象圖形表現強烈的動感，使人們在觀看時的移動所產生的圖案變化等而呈現一種視覺效果。

圖7-22　瓦沙雷利的「歐普藝術」以像似棋盤般的畫面上，強烈的對比色調，抽象圖形呈現強烈動感，1966年油畫

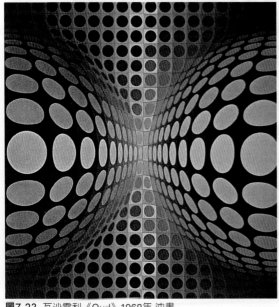

圖7-23　瓦沙雷利《Oud》1968年 油畫

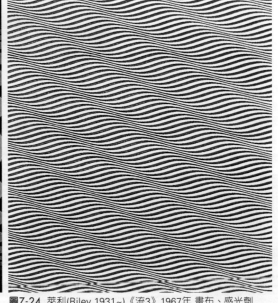

圖7-24　萊利(Riley 1931~)《流3》1967年 畫布、感光劑

機動（動態）藝術 Kinetic Art

odern Art After World War II

圖7-25　柯爾達《小蜘蛛》1940年 金屬板、鐵線

「歐普藝術」是利用錯視的方法，製造運動的效果；而「機動藝術」則是以運動的方法，造成錯視的現象。「機動藝術」(Kinetic Art)在1950到1970年間成為雕塑上的一種藝術派別，是藉由作品在空間的運動中所創造出來的新形象，並給觀者產生新的視覺現象，即使作品固定不動，觀者也能因直接參與創作活動的作品移動而有運動效果。當然「機動藝術」也利用「光」的投射於限定空間，製造視覺效果。

圖7-26　柯爾達
《大速度》1969年 鋼

圖7-27　索托的「機動藝術」以立體線條的結合變化，產生微妙的視覺現象
/邢益玲1989年於巴黎
龐畢度美術館 拍攝

雕塑家柯爾達(Alexander Calder 1898~1976)（圖7-25、7-26）則是「機動藝術」的先驅者，他以金屬片連接的抽象形體雕塑，利用空氣中風的流動，使金屬片的運動速度不均，產生柔美的移動變化，其作品的構想來自於蒙德里安的色彩和米羅的造形，而形成他特殊的「活動雕塑」(Mobile)。另外，索托(Jesus Rafeal Soto 1923~2005)（圖7-27）則以立體線條的結合，韻律的變化，來產生微妙的視覺現象。

集合藝術　Assemblage Art
Modern Art After World War II

「立體主義」的拼貼法，探討實在和物體再現的差異；「達達主義」的現成物是一種反藝術的現象。1950年代一種把消費文明和機械文明周遭能發現或撿拾而來的廢物湊合堆疊在一起，成為立體的作品，做為表示對都市文明的種種性格和內涵，它是從繪畫演變到三度空間雕塑的「集合藝術」(Assemblage Art)又稱「廢物藝術」(Junk Art)。其中以美國畫家羅遜柏格(R. Rauschenberg)和強斯(Jasper Johns)對「集合藝術」貢獻最大。在1960到1970年間此藝術更影響到「偶發藝術」和「環境藝術」的發展。由於「集合藝術」的藝術家所使用的技法，在相同性質

圖7-28 奈佛遜《美國人對英國人的禮讚》1960~1965年 塗金的木材

廢棄物的結合，有些作品是刻意安排，有些則是強調組織和構成，因人而異而產生不同的效果。

奈佛遜(Louis Nevelson 1899~1988)（圖7-28）利用大小不同形狀的木箱，漆上顏色，經過刻意堆積起來，呈現有如祭壇高牆般嚴肅的氣氛。另外，法國的謝乍(Cesar Baldaccini 1921~1998)（圖7-29）使用廢汽車和廢引擎，壓縮成一塊具有奇異狀的金屬立體結構，製造出有規律的抽象外觀。

圖7-29 謝乍《黃色的別克》1961年 壓皺的汽車

偶發藝術和環境藝術
Happening Art & Environments Art

圖7-30　克萊因《人體的測量52》1960年 油彩

　　「偶發藝術」和「環境藝術」這兩種藝術派別皆是在1960年代從「普普藝術」和「集合藝術」蛻變而來，強調藝術和生活結合為一體，有時兩者相互關聯而難以辨別。

　　「偶發藝術」(Happening Art)的主導人物卡布羅(Allan Kaprow 1927~2006)，從「達達主義」和「抽象表現主義」的行為藝術，發展到實際的物體和環境上去，將觀眾牽引出，成為藝術的一部分，他結合了戲劇、音樂和視覺等綜合藝術，之後將此也衍生為另一種的「身體藝術」(Body Art)。

　　克萊因(Yves Klein 1928~1962)醉心於日本柔道文化，並將此觀念帶入到他的藝術作品中，他認為藝術是一種心靈神祕創造的行為，是無形的延伸，且是非物質性。而他發明的「克萊因藍」色彩在他的作品中表現無遺，尤其是《人體的測量》

圖7-31 克萊因《人體的測量63》1961年 油彩

圖7-32　席格爾《戲院》1963年 石膏、金屬、樹脂、玻璃和螢光燈

（圖7-30、7-31），以沾滿顏料的人體，在畫布上滾動，呈現人體的形態和行為記錄，做為探討精神的藝術，是為「身體藝術」的先驅者。

「環境藝術」(Environments Art)也可能使觀眾成為作品的一部分，結合形、色、聲、光、味覺等感覺的行為，在整個藝術的空間裡，集合動用所有的感官刺激來引起人們的精神反應和採取行為參與作品。而藝術家甚至將此藝術空間的感受，帶到大自然戶外的地方製作，成為不同的「地景藝術」。

席格爾(George Segal 1924~2000)（圖7-32）運用真人般大小翻製白色的石膏雕像，安置於實物空間中，表現出真實日常生活環境的景象，強調凝結的特殊場合，空間與身體姿態的機械反應，以靜態呈現對人生一種蒼白、孤寂的無力感。

金霍茲(Edward Kienholz 1927~1994)的《州立醫院》（圖7-33），利用描繪醫院中的病患受疾病折磨，把視、聽、觸、嗅、動各種知覺雕塑出來，令人感受到恐怖且慘無人道的社會現象。

圖7-33　金霍茲《州立醫院》1966年 雜物結構

表演藝術 Performance Art

Modern Art After World War II

圖7-34 波伊斯《油脂椅》1964年 油脂、木椅、蠟

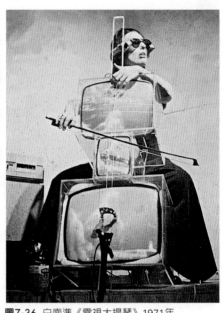

圖7-36 白南準《電視大提琴》1971年

「表演藝術」(Performance Art)是從「偶發藝術」和「身體藝術」演變而來。打破傳統藝術和非藝術、作品和生活、藝術家和觀眾的界限，綜合一體帶入群眾中，使藝術家的身體和行為也能結合周遭的事物，傳達藝術的訊息。此項產生於七〇年代的運動，要算是德國的波伊斯 (Joseph Beuys 1921~1986)為重要的人物，他常藉由一些材料做為符號，來表現象徵和神祕性，以行動和生活相結合，創造出抽象觀念的表演藝術。其作品《油脂椅》（圖7-34）以龐雜的思考方式呈現社會性的雕塑。1965年波伊斯更以《如何向兔子解釋藝術》（圖7-35）「表演」的方式來詮釋人類與動物之間的意識和思考語言的問題。另外，韓國藝術家白南準 (Nam June Paik 1932~2006)的錄影藝術（圖7-36、7-37），結合音樂、攝影機和電視的影像裝置效果，呈現一種視覺語言，能在某一空間藉由聲音、物體、行動、姿態的構成和觀眾產生極大的共鳴，成為藝術的新語言。

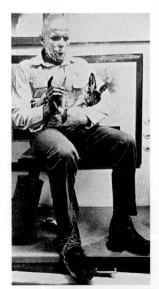

圖7-35 波伊斯《如何向兔子解釋藝術》1965年11月26日 表演藝術

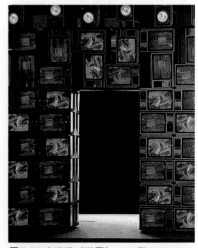

圖7-37 白南準《裝置》1985年

地景藝術 Land Art
odern Art After World War II

「地景藝術」(Land Art)它是從「環境藝術」發展而來。1968年由藝術家史密斯遜、海扎(Michael Heizer 1944~)、歐本漢(Dennis Oppenheim 1938~2011)舉行「大地作品」展覽。到1970年之後，更出現大規模的雕塑作品產生，他們紛紛走向戶外，將藝術和大自然相互結合，探求無限的材料，把自然風景原本的面目稍加改變，就能得到不同的感受，提醒人類與自然之間不可分的關係。

圖7-38 克里斯多《走動的圍牆》1972~1976年

雕塑家克里斯多(Jaracheff Christo 1935~)首先發表所謂包紮作品，無論任何的建築物、物體，甚至於海岸邊的岩石，皆以塑膠布覆蓋，繩索捆綁著。並且在美國加州一片遼闊的大地上，以尼龍布創作一座有如中國萬里長城的作品《走動的圍牆》（圖7-38），連續不斷共37公里長，令人產生對未來、虛幻和真實的現象。

史密斯遜(Robert Smithson 1938~1973)則是在海域岸邊以玄武岩、石灰石、泥土所組合，延伸至大海，深具個人幻想色彩，長一千五百英呎的作品《螺旋狀防坡堤》，形成無限的生趣。（圖7-39）

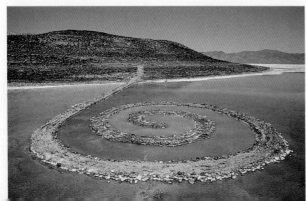

圖7-39
史密斯遜《螺旋狀防坡堤》1970年

觀念藝術　Conceptual Art

Modern Art After World War II

　　現代主義的觀念可說源自於「達達主義」杜象的「反藝術」表現技法，他認為所謂繪畫和雕塑只不過是一種觀念的表現而已，其主要目的就是在闡述藝術的定義和基本觀念，將視覺走向純精神性。其實從1960年代所產生的偶發、環境、身體、表演和地景藝術而來的非具象藝術創造模式，就是觀念藝術的理念。

　　「觀念藝術」(Conceptual Art)於1966年正式出現，並在七○年代成為藝術的主流之一。其特徵主要在反對造形美感，偏向創作的過程、狀況與訊息，傳達藝術本質和藝術家的意象和思想觀念給予觀眾。並強調非商業的，及脫離美術館，而與生活密切相關。在創造上最有效的工具，是採用一些資料、文字語言記錄、素描、攝影、錄音、圖片或相關實物為媒體來呈現。

　　其中最具代表性的藝術家是柯史士(Joseph Kosuth 1945~)的作品《一和三把椅子》（圖7-40），他以一個真實的椅子（符號學），一個視覺再現的椅子（攝影照片），一個字典詮釋的椅子（語言學），三者所構成形而上抽象理念的藝術語言。

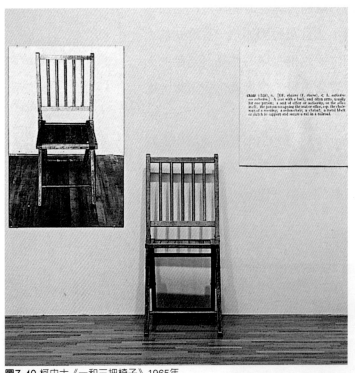

圖7-40 柯史士《一和三把椅子》1965年

超寫實主義 Super Realism

Modern Art After World War II

　　自從十九世紀照相機的發明之後，照片也只是藝術家藉以輔助創作的工具，直到二十世紀「普普藝術」的產生，對大眾文化及商業性的插畫被大量轉化使用，可說對「超寫實主義」影響非常之大。

　　1970年代照相機再度被「超寫實主義」(Super Realism)藝術家加強利用。「普普藝術」是以主觀的寫實方法呈現，但「超寫實主義」則是藉由照相機所拍攝的影像，完全客觀、正確、誇張、毫無個性，也無情緒化的呈現出對象來，故又稱為「照相寫實主義」(Photo Realism)。其主要在呈現當今生活狀態的象徵，由超寫實的態度和外表，反映出抽象的樣式，顯示出某一種特殊的世界。

　　美國畫家伊斯特斯(Richard Estes 1932~)（圖7-41）喜歡描寫街道上的玻璃櫥窗所反射出交錯重疊的複雜影像和大型建築物，使畫面製造出一種單調怪異的氣氛。克羅斯(Chuck Close 1940~)（圖7-42）以巨幅的肖像畫，清晰客觀的表達臉部上任何的細節，是一種超越照片的描繪。至於在雕塑中，則以韓森(Duane Hanson 1925~1996)（圖7-43）所製作出形象完全逼真的形體為代表，他利用玻璃纖維塑造與真人一般大小的人物，身著衣服個個是栩栩如生，卻也顯現出市井小民生活中一種精神空虛的物質社會現象。

圖7-41 伊斯特斯《巴士的影像投射》1972年

圖7-42 克羅斯《約翰》1971~1972年 石膏底畫布，壓克力顏料

圖7-43 韓森《觀光客》1970年 玻璃纖維塑像

後現代主義 Post Modernism
odern Art After World War II

　　現代主義從二十世初到八〇年代漸漸轉入一種充滿矛盾的思維領域裡，藝術家開始否定純粹的藝術，追求回歸自然、歷史和規則，強調自由的從事創作，恢復人文精神，展現各個區域文化特質，回到傳統的繪畫藝術中。因此「後現代主義」就如此的出現了。

　　「後現代主義」(Post Modernism)，大體上是和現代主義相反的觀念，但它絕對不是復古、保守的，而是解放現代主義，甚至於充滿挑戰和破壞性的自由風格，不拘形式規範組

圖7-44　史納貝爾《地理課》1980年　雙重影像的重疊繪畫

圖7-45　沙勒《再見D》1982年
壓克力 畫布使用雙重影像的重疊繪畫

圖7-46　巴斯奇亞《無題》1984年 油畫

合，異於現代主義的美學觀點，綜合所有的藝術類別，關心現在科技媒體材料，包含從古至今的題材，重新對過去的符號加以新的分解、重組和再創。

　　其中在美國的具象繪畫中開始重返歐洲的傳統藝術裡，出現令人爭議的畫家，如：史納貝爾(Julian Schnabel 1951~)（圖7-44）和沙勒(David Salle 1952~)（圖7-45）使用雙重影像的重疊繪畫；以及在紐約地下鐵牆上塗鴉的畫家哈林(Keith Haring 1958~1990)和巴斯奇亞(J. M. Basquiat 1960~1988)（圖7-46）。此外，德國的「新表現主義」從歷史中尋找主題，以古諷今；義大利的「超前衛」以歷史、文學、神話中，從語意學掌握豐富視覺語言，呈現各種形象和符號；法國則返回傳統歷史、神話和「新自由」的形象。不管是新具象、新表現、新抽象、超極寫實、後結構主義到現今的裝置藝術（圖7-47），進入到二十一世紀裡，藝術仍是持續不斷地在展現新的面貌。

圖7-47　Jonathan Borofsky
《走向天空的人》1992年 德國
文件大展的裝置作品

建　築

　　新時代的建築仍承襲著二十世紀初「國際風格」的樣式，由於新建材的發明和技術日新月異，建築設計更加靈活，此時高聳的玻璃帷幕建築摩天大樓紛紛出現，明顯呈現建築師所嘗試探索鋼筋混凝土的雕塑特性及另一種高科技的方法。而在1970年代所謂的「後現代建築」也悄悄的出現了，更加創造人們喜愛的夢境，雖然它仍有著舊有的面貌，卻根據新的科學技術發揚更崇高的品味，有形而上超越優雅的氣質，強調地方色彩都市計劃，兼顧舒適和實用的建築方式。

　　法國建築師柯比意(Le Corbuiser 1887~1965)晚年時期放棄「國際風格」的幾何造形的現代主義，而強調對雕塑和建築以人體比例為標準的效果。位於法國隆香(Ronchamp)的《高處聖母堂》（1950~1954年重新興建完成）（圖7-48、7-49）在廣闊的山丘上矗立著，巨石般傾斜而向天空旋轉的屋頂，有如翼翅覆蓋著白色混凝土的牆面，鑲嵌著許多大小不同方格的彩繪玻璃窗，給人一種統一感和莊嚴的氣氛。

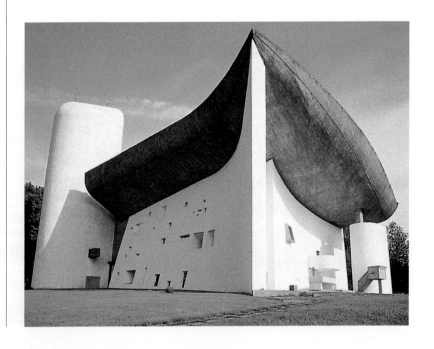

圖7-48 法國 隆香 柯比意《高處聖母堂》1950~1954年 重新興建完成

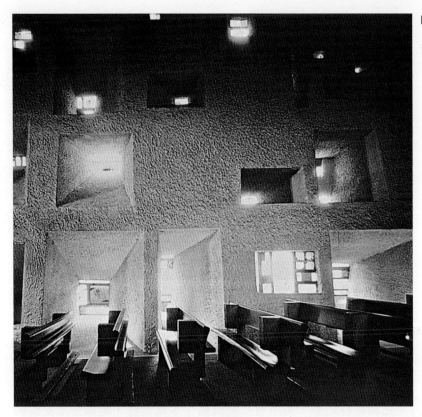

圖7-49 法國 隆香 柯比意
《高處聖母堂室內》
1950~1954年

　　美國建築師萊特(Frank Lloyd Wright 1867~1959)在他去世之前的幾年裡，一反過去直線、長形的建築方式。受當時美國的財團古根漢(Guggenheim)家族的委託，而設計興建位於紐約市的《古根漢美術館》（1956~1959年完成）（圖7-50），做為收藏現代美術作品的陳列館。他採取圓形渦卷貝般的造形，柔軟而連續性的結構，內部螺旋形的坡道，圍繞著中央寬敞的空間，光線從建築物頂部的天窗及外側無接縫的窗戶射進室內，洋溢自由的空間。

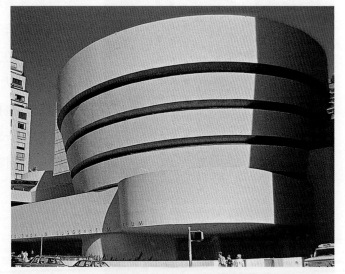

圖7-50 美國 紐約 萊特《古根漢美術館》1956~1959年完成

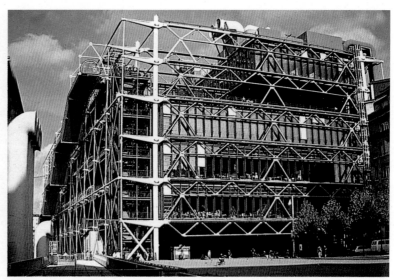

圖7-51 法國 巴黎 皮亞諾和羅傑斯設計《龐畢度美術館》1971~1978年完成

　　位於法國巴黎的《龐畢度美術館》（1971~1978年完成）（圖7-51）是一座非常獨特的現代建築之一，由建築師皮亞諾(Renzo Piano)和羅傑斯(Richard Rogers)設計。利用高科技，充滿奇特幻想，將所有空調機組、水電管線、電梯全部安置於建築物的外面，這種外表有如超現實般，錯綜複雜的導管架構，使得內部的展覽場地更加寬廣。

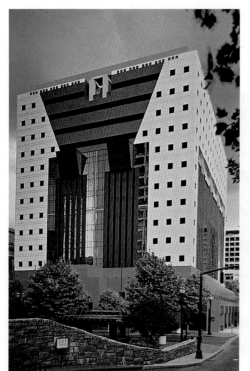

　　至於，表現出「後現代建築」特色的建築物，以建築師葛瑞夫(Michael Graves 1934~2015)在美國波特蘭(Portland)興建的《公共服務大樓》（圖7-52）為代表的作品。他以古典樣式和「包浩斯」方形建築的架構，加上一部分的玻璃牆和幾條顯露的柱子及簡單的圖案呈現出其特色。

圖7-52 美國 波特蘭 葛瑞夫
《公共服務大樓》1980~1982年完成

Part 3 　中國藝術導覽
Art in Chinese World: A Historical Guidance

中國藝術可說是東方藝術的代表，發生時間較早，

並擁有一脈相承的民族悠久文化背景，

除本身精純的一部分外，

更吸收外來文化融合於無形，

使其更具有恢宏的影響力，

而外傳於朝鮮和日本，

在世界上占有一席之重要地位。

中・國・藝・術・導・覽

*A*rt in chinese : A Historical Guidance

CHAPTER **8**

史前至魏晉南北朝時期

- ◆ 史前時期
- ◆ 夏商周三代時期
- ◆ 秦漢時期
- ◆ 魏晉南北朝時期

From Prehistory Art to Six Dynasties Art

史前時期

From Prehistory Art to Six Dynasties Art

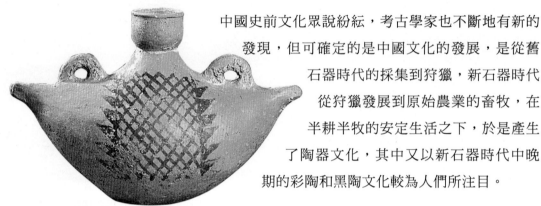

圖8-1 仰韶文化《彩陶船形壺》半坡類型

中國史前文化眾說紛紜，考古學家也不斷地有新的發現，但可確定的是中國文化的發展，是從舊石器時代的採集到狩獵，新石器時代從狩獵發展到原始農業的畜牧，在半耕半牧的安定生活之下，於是產生了陶器文化，其中又以新石器時代中晚期的彩陶和黑陶文化較為人們所注目。

最早在河南澠池縣仰韶村發掘的「仰韶文化」，距離現今約五六千年之間，其中主要的新石器時代遺物彩陶器，是以紅色色面的陶器皿表面紋飾上，加以黑色彩繪，又稱「彩陶文化」（圖8-1、8-2）。另外在山東歷成龍山鎮所發現「龍山文化」中的黑陶器，距離現今約四千年左右，主要以黑灰陶土製成器物上的紋飾以刻劃為主，又稱「黑陶文化」

圖8-2 仰韶文化《彩陶三角形紋背揹壺》

（圖8-3）。兩者在器物的圖案上，使用魚形、幾何、網狀、旋紋線條，富有裝飾意味，造形以實用為目的。

同時在「仰韶文化」的陝西西安市附近的半坡村，發現早期人民所建居住的屋子，以枝條及泥土作成的茅屋，屋頂搭蓋的蘆葦草，地上鋪著灰泥，中間有個爐子，之後再演變成應用木板建長方形或圓形的房子，這也是最早的建築。（圖8-4）

圖8-3 龍山文化《蛋殼黑陶杯》

圖8-4 新石器時代 陝西《半坡村房屋建築》

夏商周三代時期
From Prehistory Art to Six Dynasties Art

中國的文明史發展，據古代文獻記載是從西元前約21世紀開始，屬於夏朝。最早中國的繪畫和雕塑，可說大多依附在建築、工藝藝術上，而這些工藝藝術包含有青銅、陶瓷、漆器、玉器，器物上面刻繪各式各樣的圖案，以示威嚴、勸誡、敘功伐或對朝廷的信任。而在歷史遺址遺物的挖掘考證之下，以商、周兩代的傑出藝品居多。

青銅器

商周時期青銅器處於崇高的地位，銅器製造的程度非常之高，大多應用在兵器、祭祀禮節方面，此外禮樂器也出現許多。

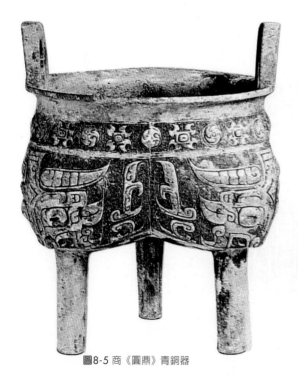

圖8-5 商《圓鼎》青銅器

在商代所使用的禮器中，形式就有許多種，其中有鬲、甗、簋、鼎烹飪之器（圖8-5）和尊、爵、觚、盉、觶、斝、卣、觥等盛酒容器（圖8-6、8-7）。這些青銅器器身形態怪異，並刻有一些紋飾及圖象，表現動物的頭部和蜿蜒的軀體，俗稱「獸面紋」或「饕餮紋」。除此之外，還有夔龍、蟠螭、老虎、鳥獸、人面紋以及圍繞像似帶狀的浮雕，雲雷、渦線狀的幾何紋樣，這些取自於自然形象加以平面和立體雕塑整理成圖案化，裝飾富麗，形體渾厚，有時彼此互相襯托顯現出均勻、對稱、莊

圖8-6　商《饕餮紋銅盉》青銅器

圖8-7　商《銅天觚》青銅器

重和統一性。各種自然在人們腦海中，變成的天地山川百神怪物，無形中形成圖騰的崇拜，表現在青銅器的裝飾上，被視為避邪的作用，祈求神明保佑，也可使在上位者得到治權的效果。這種把器皿和動物形體結合起來的充分表現，是為商代雕塑之傑作。

　　西周時代早期仍沿襲商代採取誇張而神祕的風格，但唯一不同的是在青銅器內刻有比商代更複雜的銘文，詳細記載該器的由來（圖8-8）。隨著青銅器的發展，造形裝飾漸趨樸素典雅，在禮器上增加盛水容器盤和匜。饕餮紋也漸形成一種寬大帶狀的紋

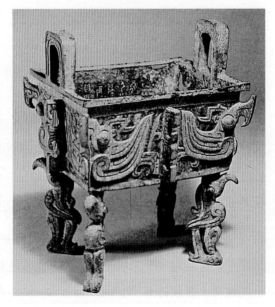

圖8-8　西周《鳥紋方鼎》青銅器

圖8-9 戰國時期《金銀錯扁壺》

飾，不但曲折變化大，且有鱗紋，那種獸面圖案與造形統一、調和及充滿力量的粗糙特點，到周代晚期完全消失。

東周戰國時期裝飾花紋及不適當的突出雕紋漸被除去，青銅器表面顯得光滑，輪廓相當嚴謹，表面圖案多所限制，有時在器物的下部嵌有金和銀紋（圖8-9），一些復古獸面和饕餮紋仍不時很拘謹的使用，但逐趨於細緻且有轉向生活化的要求，設計的圖案以靈巧的動物形象和華麗的幾何變形圖為主。至於傳世最多的禮樂器有鐘、鐸、鈴、鼓，其中以最精美的鎛鐘在此時發展到最高峰，除作為祭禮之外，也供諸侯在宮中消遣之用（圖8-10）。

圖8-10 戰國時期《倒U形紐鐘》

玉 器

從新石器時代晚期對玉器的琢磨發展，到商代時已有相當的進步。在殷墟發掘出的玉器，有玉、刀、戈、斧、璧、琮、瑗等，這些用玉所製的武器、禮器上刻有相當精美的鳥獸動物形態，在飾品上邊鑽洞以做為衣服的裝飾或佩帶物（圖8-11）。

周代時期禮儀大備，對玉器的應用特別注重，並將許多禮器規定用玉來做，所謂「六端」據『周禮』記載：「以玉作六端，以等邦國，王執鎮圭，公執桓圭，侯執信圭，伯執躬圭，子執穀璧，男執蒲璧。」說明自王以下，六位高權者，在朝覲

圖8-11 商《玉斧》

圖8-12 春秋時期《玉虎形璜》

圖8-13 戰國時期
《玉鏤空螭虎紋合璧》

之時，按等位所執的禮器。此外在宗教祭禮上也規定某一種玉器，所謂「六器」據『周禮』的記載：「以玉作六器，以禮天地四方，以蒼璧禮天，以黃琮禮地；以青圭禮東方，以赤璋禮南方，以白琥禮西方，以玄璜禮北方。」萬物日月星辰皆有靈，以不同的方位色澤代表不同的玉器。至於喪葬時放於人口中的玲（形如蟬狀）則能使屍體不朽。

東周戰國時期玉器上的圖案更加複雜精緻，玉器不再是用來祭天地，而是供人賞玩的器物，像璧和琮這類禮器已失去原來意義，變成純裝飾品（圖8-12、8-13）。由於玉本身的特殊性質，也成為日後人們視為珍貴物品的象徵。

文字‧繪畫

中國有所謂「書畫同源」，亦即有圖象文字。最早的文字，可說是象形文字，由模仿物體的形象，寫形與寫生兼備，可說已具備了繪畫原始形態。早期的中國文字多半與神有關，最早在殷墟發現的「甲骨文」（圖8-14），即是寫或刻在龜甲和獸骨上，將古人憂心及未能預知的國事、農事分別記錄下來向神問卜，又稱「卜辭」，由於使用的工具特殊更顯出其風格獨特。

在商代青銅器內已有雕刻「金文」的出現，也稱「銘文」，有著圖象畫符號，文字渾圓樸拙。周代的「銘文」（圖8-15）雖多，在風格上沒多大差異，但筆畫從符號漸成粗細的線條，其中《散氏盤》（圖8-16）和《毛公鼎》（圖8-17）皆保留此時的文字。另外，在一種鼓狀的石

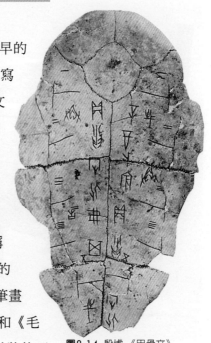

圖8-14 殷墟《甲骨文》

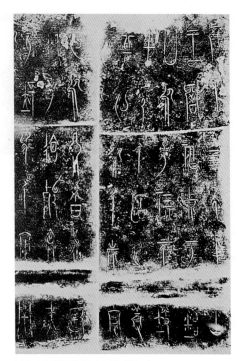

圖8-15 戰國時期《大鼎 銘》

頭上雕刻文字的《石鼓文》是今日見到最古的長篇大字，是由太史籀所書，又稱「籀文」，字體工整嚴謹，保留大篆字體的典範。

除了各種器物上的紋飾圖案以外，商周時期的繪畫也因實際的需求，配合輔助和宣揚政教的關係而表現出來其多采多姿的樣貌，呈現當時的生活景象。在湖南長沙所發現的戰國時期楚國墓出土的帛畫《人物夔鳳圖》（圖8-18），圖中的女子想像具有龍鳳神奇力量的導引下，升往佳境的情景，圖中帶有節奏韻律感的線條，是為中國早期工筆繪畫的典範。

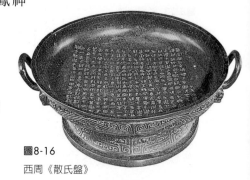

圖8-16
西周《散氏盤》

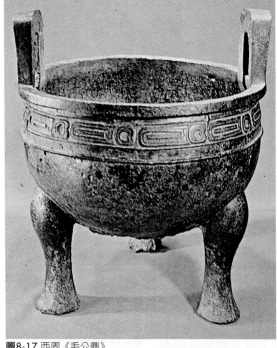

圖8-17 西周《毛公鼎》

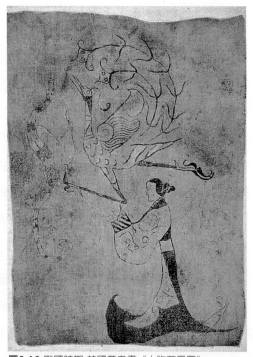

圖8-18 戰國時期 楚國墓帛畫《人物夔鳳圖》

秦漢時期

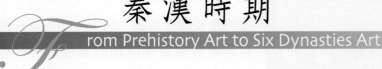

rom Prehistory Art to Six Dynasties Art

西元前221年秦國以強大軍力舉兵平定六國紛爭，擊潰周朝的封建殘餘以「秦」為國號，統一中國，秦王政以咸陽為首都，自稱為「始皇帝」。實施中央集權的君主專政制度，大量摧毀周朝輝煌政績，焚書坑儒，統一文字，度量衡和車軸制，並開始擴張領土，至西元前207年劉邦破秦滅楚，國號「漢」，是為漢高祖時期為止。

漢代時期則恢復了中國儒家文化和老莊思想，國土疆域逐漸擴展，屢通西域並開始有西方文化傳入中國，但在藝術上受西方文化的影響甚為薄弱，一切仍承襲中國傳統的表現，在工藝藝術上並有著輝煌的成果。

圖8-19 西漢時期 湖南長沙馬王堆一號墓裡的《帛畫》

繪　畫

說到繪畫，秦代的時候就已有製造改良毛筆的跡象，在漢代時並發現有掛軸的出現。西元105年蔡倫已發明一種從植物纖維做成的紙張，但畫家仍常使用絲或絹作為繪畫材料。

在湖南長沙馬王堆一號墓裡，發現西漢時期的《帛畫》（圖8-19），這是一件T字形的長形掛軸，上面彩繪著圖案，描繪墓主人升仙的情節。繁複嚴謹的構圖共分為天界、人界和地界的景象，將幻想和現實融合為一，突破裝飾的風格，充分發揮繪畫的特點，在用線和設色上更有所發展。

漢代因提倡孝道盛行厚葬，許多貴族豪強墳墓都具有相當的規模，除了大量貴重器物殉葬外，也流行在墓室內繪製壁畫。壁畫描寫著死者生前的權勢、財富、生活和歷史神異現

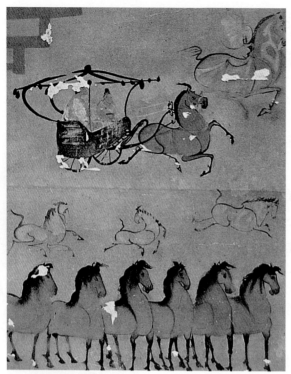

圖8-20 東漢《牧馬圖》墓壁畫
（摹本）

象，也有不少反映政治、經濟和典章制度的重要歷史意義。例如：在內蒙古和林格爾發現東漢時期的墓壁畫《牧馬圖》（圖8-20），敘述著死者生前擔任重要的官職，畫面龐大組成的車馬行列準備出巡的情景。

另外，在漢陵墓地面建築的石闕、石亭祠的壁面或墓室的石構件上，以浮雕樣式刻出生動的形象，稱之為「畫像石」（圖8-21）。其中以山東嘉祥的武梁祠畫像石最為完整，它的內容大多取材於神話故事，是為兩千多年前的藝術珍品，也開拓了中國石刻版畫的先聲，為後來的木刻版畫提供了初步經驗。

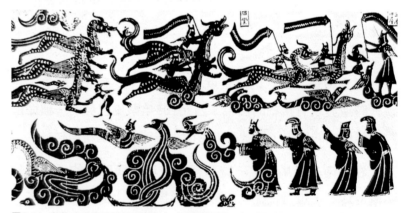

圖8-21 東漢 山東嘉祥縣武梁祠出土《靈界圖畫像石》（拓本）

書　法

秦始皇時下令統一文字，以太史籀的大篆為依據略加省改，其特徵是形體曲線圓寫，架構嚴謹，筆畫均稱，典雅端莊，是為當時通行的文字，據說是丞相李斯制定的，又稱「小篆」或「秦篆」。（圖8-22）

除篆體之外，秦代也相傳御史程邈所作的「隸書」，使文字在當時起了很大的變化，這種將小篆的筆法，圓為方，易長為扁，是一種疾速的寫法，但這種秦隸與漢代通行的漢隸之「波磔」，文字筆勢與結構上皆不相同，反而隨著環境因素逐漸趨於清新簡化且實用美觀的演變，這種隸書每個字的縱橫筆劃都要均等，在一字用筆中有粗細之分，最後一筆則落在所謂的「磔法」放筆出鋒，此種像似波浪般彎曲筆勢的格局，又稱「八分字」。（圖8-23）

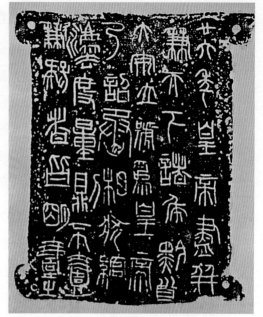

圖8-22 秦《小篆拓本》

漢代流行隸書以外，尚有一種所謂「章草」，亦為現今草書的由來，而其字體的書寫也只不過將整齊的隸書，為節省時間稍微寫的潦草方便罷了。相傳史游在寫「急就章」就是以此寫成的草書，大多用於奏章或尺牘。漢末時草書已十分流行，張芝更將其美化，上下各字連成一貫，而演變成「今草」也是現今所通稱的「草書」。中國的書體到了漢代實已具備齊全，連現今通用的標準字體楷書與介於楷草之間的行書也在當時逐漸出現。字體變化的情形，可說是一種由繁而簡，由緩而快，且更加美化的形態。

至於中國人所使用的「印」，據推測是在殷商時期就已出現，但真正被談論，則是從秦漢時期開始。而「印」這名詞的始用，在漢以後才出現。「印」在戰國時期以來就是現今的辭令與勳章之意，漢代通行的是隸書，然而為表示一個人得天子的信任，由天子授印佩帶在身上，得皇帝之恩寵和威權必以最莊重的篆字來雕刻。（圖8-24）

圖8-24 漢代 官印

圖8-23 漢代 木簡 隸書

建 築 · 雕 塑

　　在秦始皇統一中國的時期，在建築上有著恢宏的成就，包括銜接擴築戰國時期秦、趙、燕三國，西起臨洮，東到遼東，恆越山谷，抵禦匈奴的《萬里長城》（圖8-25），以及興建極其奢華的宮殿《阿房宮》，不過後者在秦始皇死後還未興建完成，卻被一場大火燒成灰燼。漢代對建築的壯大豪奢華麗也不例外，宮苑、陵墓及廟宇等，皆可窺其宏偉之態。

　　西元1974年間，在陝西省臨潼縣秦始皇陵的東側，發現裡面埋藏有數千個與真人真馬實物大小相似的陶俑和陶馬坑，它提供了秦代時軍隊的作戰布局。戰士們個個身披戎衣，腿扎行縢，免盔束髮，手執兵器，昂首虎視前方，顯示秦軍威武堅強氣勢磅礡的陣容，也證明當時高超的燒陶技藝在此發揮的淋漓盡致。（圖8-26、8-27）

　　漢代對殉葬之重視，在漢墓中同樣也發現以陶土製作各式各樣的日常物品、牲畜和人物，以陪葬死者往生，此陪葬的

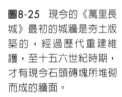

圖8-25　現今的《萬里長城》最初的城牆是夯土版築的，經過歷代重建維護，至十五六世紀時期，才有現今石頭磚塊所堆砌而成的牆面。

/邢益玲 攝

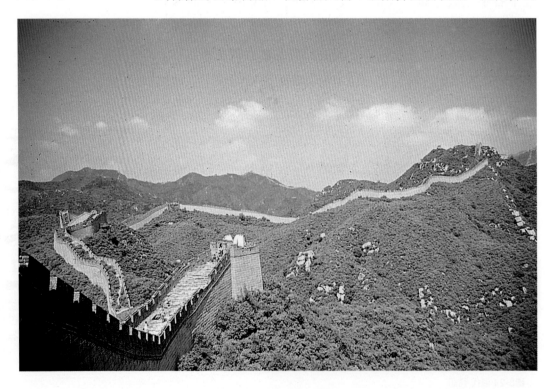

物品稱為「明器」（冥器）（圖8-28），造形極為簡單且生
動。除陶塑以外，漢朝也以青銅作為家族祭禮之用，而香爐的
焚用則起自於此時（圖8-29）。

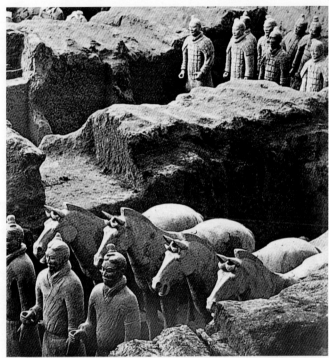

圖8-26 秦始皇陵《兵馬俑》

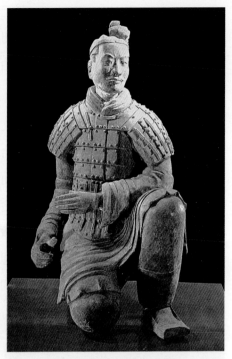

圖8-27 秦始皇陵墓出土《跪射武士俑》

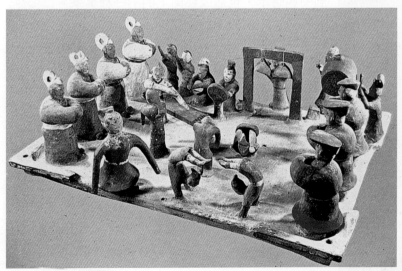

圖8-28 西漢《灰陶加彩樂舞雜技俑》

圖8-29 西漢 河北滿城劉勝墓中的
　　　《博山燻爐》

魏晉南北朝時期

From Prehistory Art to Six Dynasties Art

西元220年東漢末年，內亂外患不斷，國土四分五裂，形成魏、蜀、吳三國鼎立局面。西元420年統治者從漢民族政權轉移，由晉朝到外族的六朝合而統治中國政權，史稱「南北朝」。

就文化而論，漢族文化堅固，外族大多能被漢族文化生活所融合。唯印度文化從漢代開始到南北朝時，隨佛教的漸次進入而吸取更多的西域文化，再加上社會的予以接納和民族的融合，使得中國的思想和藝術明顯受到重大改變。漢代時的儒教道德，禮法制度，逐漸被一種趨之於心靈的道教和佛教思想所替代。而當時社會上人士對國事的擾攘，想尋求精神上的安慰，於是形成宗教思想的勃興，提倡老莊的「清淨無為」、「逍遙自在」，把世界說成是「空」是「虛無」，和佛教中所講的「因果循環」、「三世因果」，此因果關係，正可讓生活在悲苦中的人，得到一些暗示，也造成藝術上的另一種美學。

圖8-30 東晉 顧愷之《女史箴圖卷》（局部）

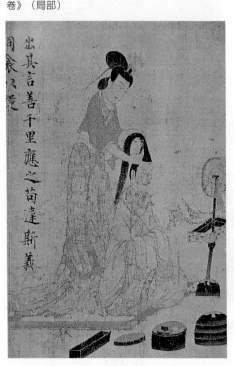

繪 畫

三國時期政局雖亂，歷代帝王仍好愛繪畫，但與漢代囿於禮教制度大不相同，畫家的思想因人情風俗的變化也為之改變，隨老莊的清談到東晉南北朝時期宗教的大放異彩，此時人物畫最為流行且以道釋人物居多，並將它畫在卷軸或寺壁上，以供禮拜或助其莊嚴。同時因國土的分裂，河川之異，北朝皆以朝鮮族為主，占據黃河流域；南朝多以漢人為主，遷移到長江流域。在此江南山明水秀之地，

使才智之士，激起創作的雅致，形成山水畫中各異奇趣的表現。其中，東晉時期的畫家顧愷之，在中國史上可稱為「山水畫的始祖」。藝術家的姓名，在此時期才開始得以流傳。

◆ **顧愷之（西元344~405年）**

　　貴族世家出身，博學多才，擅書法、人物、山水畫，不僅是六朝一大畫家，也是畫論家。現今遺留下來的畫作，有根據西晉張華所寫的詩，歌頌古代宮廷婦女所謂「忠、孝、節、義」言行，藉以宣揚儒家的女德而畫的《女史箴圖卷》（圖8-30）。另外，描寫四位古代著名烈女與其父母故事的《烈女傳圖卷》（圖8-31）。以及依據曹植『洛神賦』所描述，在洛水邊看到洛水女神宓妃的神話故事《洛神賦圖卷》（圖8-32）。這些畫有如一首詩，一篇文章，頗有教化意義，畫中人物刻畫的頗富神韻，具強烈真實感，衣紋服飾賦予絲綢般之輕柔，線條描繪精緻而細膩，畫史上稱此種畫法為「春蠶吐絲」或「春雲浮空、流水行地」。畫中背景之山水，起伏層次，頗多變化，已表現出空間感覺的高遠、深遠和平遠三法的論點。

圖8-31 東晉 顧愷之《烈女傳圖卷》（局部）

　　說到中國真正有繪畫的思想，應該是由顧愷之的『畫論』首開其端，對繪畫非常注重傳神的他，在其著作『畫論』中強調「傳神寫照」、「遷想妙得」。此外，南齊的謝赫也發表他的著作『古畫品錄』，陳述鑑賞家及畫家的「繪畫六法」原則及圭臬，包括：氣韻生動、骨法用筆、應物象形、隨類賦彩、經營位置、傳移摹寫，呈現中國繪畫理論的根基。

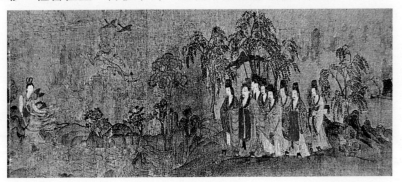

圖8-32 東晉 顧愷之《洛神賦圖卷》（局部）

圖8-33 東晉 王羲之《蘭亭序帖》

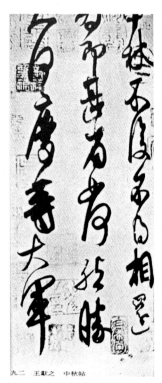

圖8-35 東晉 王獻之《中秋帖》

書 法

魏晉南北朝時書法完全進入了學術領域的新時代。原本漢代通行的隸書漸被一種通行的簡潔字體行書和草書所替代，到東晉時期更發展到頂點。而有「書聖」之稱的東晉書法家王羲之，就是將「行草」注入了新生命，發揮它優美的形態及表現書法家的個性。

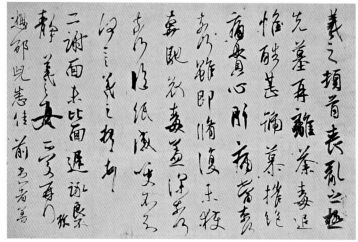

圖8-34 東晉 王羲之《喪亂帖》

王羲之（西元303~361），字逸少，出身東晉世家，官右軍將軍，世人稱「王右軍」，其草、行、楷書皆達於極至，奉為後世的圭臬。在現存的書法作品摹本中，有天下行書第一的《蘭亭序帖》（圖8-33）及《喪亂帖》（圖8-34），在運筆和造形上給人一種流暢和平衡的對稱感，是為絕妙傑出之作。其子王獻之（西元344~388）（圖8-35），擅以一筆連續寫成幾個草字的「一筆草」，字體有著流暢自然逸氣，與其父並稱「二王」，兩者使真楷和今草達於登峰造極之境。

至於一種架構很整齊的楷書，在魏晉時期就很流行。不過到南北朝之後，時代紛亂，因宗教的因素碑刻也最多，且極為繁雜，用筆結構各有其特徵，使得此時字體混合傳統風格後，又形成另一種獨特的字體，直到隋代的統一，到唐代的建立，才有今日楷書的前身。

建築・雕塑

　　南北朝時期對佛教的信仰，
上自君主，下迄士庶，其普遍的
情形大過於前幾代，所以當時大
量的鑿石窟，造佛像，修寺院，
建浮屠，到了瘋狂的地步就不足
為奇了。而中國最早流傳下來的
佛塔，要屬北魏時期位於河南省

圖8-36 北魏　河南嵩山西
麓的《高嶽寺》

嵩山西麓的《高嶽寺》（圖8-36），此種寶塔紀念性建築源自
於印度塔「窣堵婆」(Stupa)的做法，但與中國自秦以來樓閣
式建築的暗示而融合為一，此十二層樓高的磚塔，由地面拔起
逐步漸小，實為特殊的造形之美。

　　至於佛像的製作，尤其是開鑿石窟佛像，這種產自於印
度的鑿窟建寺，在北魏時期，形式和數量上是中國藝術的興盛
期。如：

圖8-37　北魏　甘肅敦煌千佛洞壁畫254窟《尸毗王本生圖》，依據印度佛教傳說，尸毗王慈悲為懷，捨身割肉救鴿子
的故事

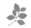

圖8-38 西魏 甘肅敦煌千佛洞壁畫285窟 窟頂壁畫

一、甘肅省敦煌的「千佛洞」（又稱「莫高窟」），從晉代開始興建，歷經北魏、西魏、隋、唐、五代、宋、西夏、元到明代，皆有經營和修整。至今洞內仍保存有魏隋時的彩塑像壁畫和藻井圖案，是為東方藝術的寶庫。其中壁畫大多以千佛為主體，間雜以「佛本生」和「佛傳」故事及歷代我國神話傳說以及供養人畫像。在技巧表現上，受印佛藝術影響，魏畫畫法風格有些用的極為簡略的粗大輪廓線條，球形顏面棒形肢體，加以代暈染的大塊塗色。在衣帶紋飾上又加上極細的粉勾墨線，畫面填滿底色，鮮明對比，色調強烈。（圖8-37、8-38）

圖8-39 北魏 雲岡石窟第11窟東壁上層佛龕

二、位於山西省大同的「雲岡石窟」，是北魏文成帝所開鑿，為中國最大規模的石窟之一。其中「曇曜五窟」（即現今編入的第16至20窟）容納著簡單馬蹄形狀的大佛、千佛浮雕及小佛龕。造形上有著印度「犍陀羅」（Gandhara，犍陀羅位於印度西北方，在此佛教的思想和藝術的形式與希臘、羅馬、地方的藝術相

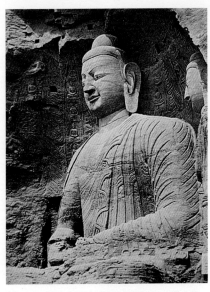

圖8-40 北魏 山西大同雲岡石窟 第20窟大佛

混合）。佛像風格的特徵，厚唇高鼻，兩耳垂肩，肩張雄偉，清晰線條刻劃著紋理，樸實簡潔的雕刻技法，神情怡淡靜漠，卻顯得生硬。往後由於逐漸的演變，石窟的造形五官四肢較圓轉柔和，服飾也較呈現垂領寬衣帛帶式的中國衣裳（圖8-39、8-40）。

三、位於河南省洛陽附近的「龍門石窟」，是北魏王朝南遷在此建造的，其中以古陽洞、賓陽洞和蓮花洞最具代表性。開鑿較早規模也大的古陽洞，洞內有一佛二菩薩圓雕，兩壁有大型佛龕，龕中有釋迦牟尼坐像，彌陀交腳坐像及釋迦多寶二佛並坐像，周圍還有不少的千佛像及小龕。這些佛像都屬於北魏晚期流行的瘦削型，下垂的衣裙作成規則的疊紋，龕額和龕裡佛像頭光和背光都雕有纖麗的蓮瓣及飛天裝飾圖案，龕下則雕有供養人雕像，形成中國佛教藝術特有的風格。（圖8-41）

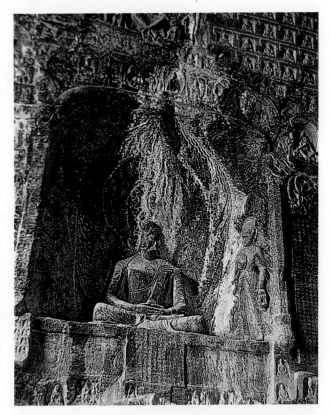

圖8-41 北魏 龍門石窟 古陽洞南壁上層比丘法身造像龕

隋唐至五代時期

* 隋代時期
* 唐代時期
* 五代時期

From Sui Dynasty to Five Dynasties Period

　　經過魏晉南北朝的三百多年長期混亂局面之後，西元581年隋文帝楊堅兼併南北，統一天下，重建社會經濟，建立隋朝。可是年代維持之短，到隋煬帝楊廣之時，其個性貪婪奢華，徵召人民，開鑿運河，興修宮殿，對外擴展疆域發動戰爭，造成勞民傷財，使人民怨聲載道。

　　西元618年唐高祖李淵滅了隋代，建立唐朝。經歷唐太宗、唐玄宗是為歷史上的輝煌時代，政治經濟改革，國土勢力遠及中亞印度，開拓疆域，在中西文化的交流下，不僅是文化、武功、學術、宗教、貿易及藝術上都達到繁榮的極盛時期。在藝術創作上，除了莊嚴雄偉外，還充滿自由活潑的寫實風格。

　　唐玄宗之後，內亂頻起，給予大唐王朝致命的打擊，以至於到西元907年中國又進入一個五代十國的分裂局面，藝術上傳承著唐代的餘緒，仍具有突出的表現和貢獻。

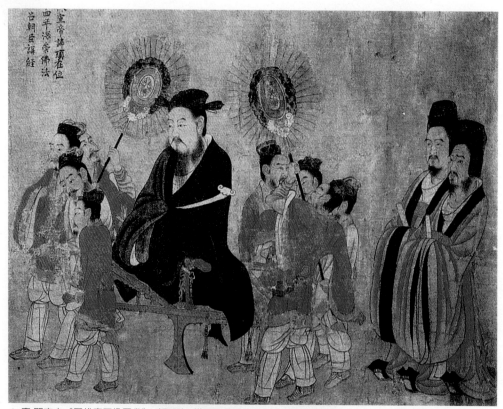

▲ 唐 閻立本《歷代帝王像圖卷》（局部）描繪著漢至隋代共十三個帝王的肖像

隋代時期

From Sui Dynasty to Five Dynasties Period

繪　畫

　　隋代在藝術上因政治的統一，將南北朝迥異的風格趨於調和，繪畫風氣非常之盛行，也是為唐代輝煌畫壇的開端。從隋代開始，因隋文帝大力提倡佛教，隋煬帝雖大興土木，但對繪畫仍有喜好，並以壁畫作為裝飾，此時許多有名的畫家也就輾轉由南北方各地被召入朝廷而來，為寺院繪製壁畫和卷軸畫，只可惜因時代久遠現今皆無法見到真跡。

◆ 展子虔

　　展子虔是當時的宮廷畫家，在中國畫史上占有相當重要地位，擅長人物、山水、走獸題材，曾四處畫了許多壁畫，人物性格表情刻劃的神采如生，描繪技法甚細，並以色彩暈開。山水畫有著勾線的特點和立體感，在作品《遊春圖》中（圖9-1），他以人物、舟船、台閣作為點綴於大自然風景中，和山水的遠近結構比例，有咫尺千里之勢。令人感覺山間白雲浮動，湖面微風吹拂，表現春光明媚的季節特色，此畫開創了中國「青綠山水」之端緒。

圖9-1 隋 展子虔《遊春圖》（局部）

唐代時期
rom Sui Dynasty to Five Dynasties Period

此時期的繪畫承先啟後，融合外來思想，創造出精練的技巧和深奧的理論，是為中國繪畫的顛峰時期。大體上，畫壇人數眾多，可分為初唐、盛唐和晚唐三個時期，繪畫內容題材上，人物道釋畫仍繼承先民的長處而加以變化，山水畫已呈現新的風格，花鳥畫則剛開始滋長。各種技法畫風此時逐漸各自獨立。

一、初 唐

從唐高祖到玄宗即位期間。繪畫上一方面強調政教宣導；一方面因西域的文化風格傳入而受到影響。

◆ 閻立德（西元?~656）

閻立德與閻立本是為兄弟，與父親閻毗皆為皇室國親宮廷畫家，不但擅於繪畫也精於建築雕刻和工藝。閻立德在初唐時曾為王室建造翠微玉華宮宮廷輿服和設計「昭陵六駿」，並為誇耀大唐帝國威嚴壯碩，而以一幅《文成公主降番圖》呈現出。

◆ 閻立本（西元?~673）

長於山水、人物、車馬、台閣、珍禽異獸的題材。在肖像和人物畫更為初唐的代表畫家。他的畫以謹慎而細膩的勾劃線條為基

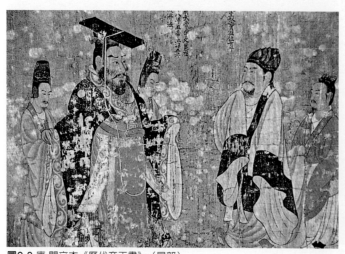

圖9-2 唐 閻立本《歷代帝王畫》（局部）

礎，筆法柔和精緻極為寫實。《歷
代帝王畫》（圖9-2）描繪著漢、
魏晉南北朝到隋朝共十三個帝王肖
像。《步輦圖》（圖9-3）描繪唐
太宗把文成公主下嫁吐番王，使者
祿東贊來迎公主時，互相晉見的場
面，畫面中有九個宮女環繞坐於步

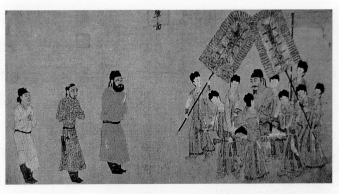

輦之上的唐太宗四周和左方神態恭然的三位使者，構圖上有賓
主之分，人物容貌個性刻劃上也呈現其特質。

圖9-3 唐 閻立本《步輦圖》

二、盛 唐

　　從唐玄宗到蕭宗時代的五十年間，是畫壇上最輝煌的時
期。在此時繪畫，除了帝王將相的皇室外，更出現了貴族仕女
畫、雅士文人畫及閑情逸趣的遊樂生活為題材內容。

◆ 吳道子（西元689/?~758/?）

　　其傑出才華為中國畫史上的「畫聖」。原為民間畫匠出
身，專門製作寺院壁畫，繪製壁畫三百餘件，後來聲明大噪被
召入宮廷，授以官爵。曾因唐玄宗思蜀道嘉陵江，而下令他畫
嘉陵江圖，吳道子憑其觀察的記憶，神來之筆，一日完成三百

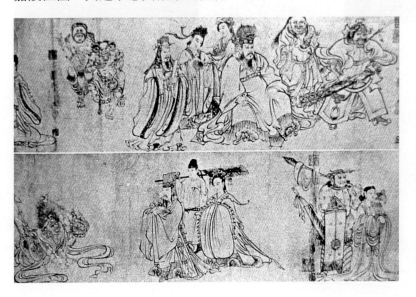

圖9-4 唐 吳道子《送子天王圖》
（局部）

里的一幅大卷軸。其想像力之豐富和精湛的技巧也在他的壁畫創作中,呈現筆力強勁,氣勢逼人之感。此外,他在線條的描繪上,創作了遒勁奔放,變化流暢,刻劃精密,纖細生動,被喻為「天衣飛揚滿壁風動」、「吳帶當風」的技巧。有時為了強調筆墨線條的特殊效果,更會在線描上施加色彩,而有雅緻瑰麗,雄渾奔放的畫風,是為後世「白描畫法」的先驅。(圖9-4)

◆ **李思訓(西元651~716)/ 李昭道**

李思訓為唐朝的宗室,人稱「大李將軍」,其子李昭道繼承父業,後人稱「小李將軍」,兩人是典型的宮廷畫家,以山水畫馳名。李氏父子以其金碧輝煌、筆法工整、細密謹慎、色彩濃豔的描繪山水和殿閣樓台,呈現如同隋代展子虔的畫法,並加以變化,代表古典畫派的極盛時期,有著「金碧山水」或「青綠山水」之稱。

圖9-5 唐 李思訓《江帆樓閣圖軸》

李思訓的《江帆樓閣圖》(圖9-5)呈現山石葉脈以青綠點染,長松秀嶺碧宇朱廊,人物馬匹生動活潑,有著古雅而濃豔不俗的風格。

李昭道的《春山行旅圖》(圖9-6),似乎在形式上有著歌頌大唐的強盛國威及為皇室宮廷的藝術。圖中以重彩青綠設色,強調春的氣氛,顯示出一種威嚴壯闊的理想山水畫。

圖9-6 唐 李昭道《春山行旅圖》

圖9-7 唐 王維《長江積雪圖》
（局部）

◆ 王維（字摩詰，西元701~761）

　　其畫風具有著文人氣息的親切和寧謐之感，和李氏父子那種豔麗豪壯的金碧山水比起來簡直迥異。王維，是著名的詩人和畫家，篤信佛教，曾出任朝廷仕官，「安史之亂」後，隱居於莊園，給中國山水畫開創新的生命。其山水畫中所呈現出的是幅清新脫俗，遠離塵世，超然物外的風景畫。其作品被喻為「詩中有畫，畫中有詩」（圖9-7）。

　　其另創水墨皴染的「破墨山水」，是為南宋文人畫家的鼻祖，也為後世畫論家董其昌所稱之山水畫家的「北宗派」應屬李思訓，「南宗派」畫家則屬王維。

◆ 韓幹（西元?~780）

　　韓幹出身貧困，自學繪畫，尤擅鞍馬人物畫，被王維發現其才華，栽培之下終有成就，後為王室詔令，為內廷畫師描繪朝廷駿馬。《牧馬圖》（圖9-8）畫中一人二馬，雙馬並行，形體碩健豐肥，細勁的線條勾勒出馬的輪廓，氣宇軒昂，筆法簡練，神態安閑，寫實生動而自然，呈現出馬的雄健而馴善的性格。

圖9-8 唐 韓幹《牧馬圖》

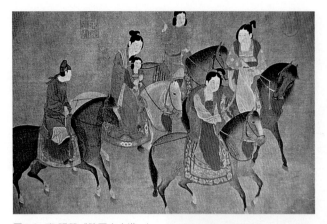

圖9-9 唐 張萱《虢國夫人遊春圖》（局部）相傳北宋李公麟摹

◆ 張萱

張萱是盛唐時期的宮廷畫家，擅畫宮廷人物、仕女及鞍馬。《虢國夫人遊春圖》（圖9-9）和《搗練圖》（圖9-10）是宋徽宗的摹本，畫中可看出朝廷貴族奢華的生活，筆法細膩工整，色彩裝飾富麗，仕女的豐頰肥體，呈現唐代婦女的形象。

圖9-10 唐 張萱《搗練圖》（局部）相傳宋徽宗摹

三、後 唐

德宗之後，其勢漸衰，畫風上以花鳥、人物為盛。

圖9-11 唐 周昉《簪花仕女圖》（局部）

◆ 周昉

周昉為後唐代表畫家，其肖像畫承自顧愷之清純細膩遺風及張萱的畫法，在繪畫上佛像、真仙、人物、仕女等畫皆屬神品，其仕女畫多穠麗豐肌，有富貴氣。作品《簪花仕女圖》（圖9-11）呈現宮廷婦女居家悠閒的生活情景，姿態優雅寬和洋溢著貴婦人的面貌。

五代時期
From Sui Dynasty to Five Dynasties Period

在此時期的繪畫尚能繼承唐代藝術盛世而有所表現。在山水畫方面，能深入觀察，表現成熟完整，並延續到宋代；至於花鳥畫的技巧，更臻於完善；在人物畫上，則少有創作。代表畫家山水畫有後梁的荊浩、關仝和南唐的董源；花鳥畫有南唐的徐熙和後蜀的黃筌；人物畫則以南唐的顧閎中為重要畫家。

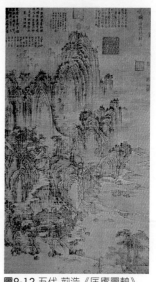

圖9-12 五代 荊浩《匡廬圖軸》

◆ 荊浩（字浩然）

為避亂世而隱居於太行山洪谷，博通經史，號「洪谷子」。長居山中，客觀的體驗大自然，其畫顯現雲中山頂，四面峻厚，百丈危峰，屹立天際，氣局筆勢非常雄渾，畫法採以皴鉤布置，筆意森然，山石有紋理，樹雜卻變化多姿，《匡廬圖》（圖9-12）則是他實際觀察寫生而來。在技法研究上，他更著有『山水畫論』「筆法記」，提出作畫應有的氣、韻、思、景、筆、墨等六要，比南齊謝赫的「繪畫六法」更符合現實主義創作的基本方法，對中國繪畫理論是一大貢獻。

◆ 關仝

擅山水，初學荊浩，卻自成一家別具風格。喜畫秋山寒林、村居野渡幽人逸士、漁市山驛之景，筆簡而氣壯，景少而意長是其特色，《關山行旅圖》（圖9-13）表現出北方高峻的山脈中村民生活的情景。

圖9-13 五代 關仝《關山行旅圖》

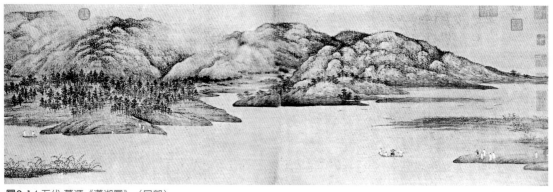

圖9-14 五代 董源《瀟湘圖》（局部）

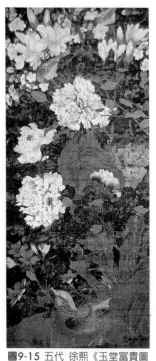

圖9-15 五代 徐熙《玉堂富貴圖軸》

◆ 董源（西元?～約960）

董源為江南畫師，對山水能仔細觀察體會出客觀的物象，而創造出淡墨輕嵐，具江南風景的秀潤感。其畫一為水墨礬頭疏林遠樹，平遠幽深，山石作披麻皴。另一著色者皴紋甚少，用色濃古是為其技法。在《瀟湘圖》（圖9-14）中有著王維的水墨和李思訓的設色，此風格並影響到北宋時期米芾的畫法。

◆ 徐熙（西元?～975）

徐熙為五代著名的花鳥畫家。筆法簡練，水墨淡彩，能妙得神化，其畫善於設色，極富生趣，充分表現寫意性。畫面中有一種超越野逸之趣，此野逸水墨，傳到其孫子徐崇嗣時，仍能承襲其技巧，而創江南色彩的「沒骨畫法」。

《玉堂富貴圖》（圖9-15）以牡丹象徵富貴與玉蘭、海棠、杜鵑相配布滿整個畫面，後有石青襯托及下方有隻野禽，皆以筆墨勾勒輪廓後敷以色彩，如此顯現超逸清雅之境。

◆ 黃筌（西元?~965）

黃筌與徐熙皆為五代傑出的花鳥畫家，所不同的是其繪畫風格以工麗細緻著稱。畫起珍禽瑞鳥，奇花怪石，皆能以傳神寫生入手，筆法細膩，色彩穠麗，人稱「黃家富貴」。

圖9-16 五代 黃筌《寫生珍禽圖》

作品《寫生珍禽圖》（圖9-16）是其現存寫生的畫稿，包含各種鳥雀、草蟲及龜類二十種，個個逼真，栩栩如生，以淡墨細勾，重彩渲染，把握物體的真實形態，是其作品的特色，此富貴雙勾技法可說是為「雙勾填彩法」。至其子黃居寀（圖9-17）入北宋畫院之後，更將此法發展複雜化，形式勾勒為主的重彩畫法。

◆ **顧閎中（西元910~980）**

　　其在人物的描繪上，以具體寫實的人物飾品，呈現當時的場面情境寫照，設色鮮麗清雅，逼真細緻。在《韓熙載夜宴圖》（圖9-18），他以連續五幅故事畫的方式，將典型的官僚貴族極其腐朽頹唐放縱的聲色玩樂生活，完整的描繪出來。如此的宮廷藝術，也是時代精神的反映，具有歷史價值。

圖9-17 五代 黃居寀《山鷓棘雀圖軸》

圖9-18 五代 顧閎中《韓熙載夜宴圖》（局部）

圖9-19 唐 歐陽詢《皇甫誕碑》

書 法

　　隋唐時代可說是楷書的完成期，而此種一直延續到現代，仍然在使用的標準書寫字體，其真正形成應該是唐代的楷書。至於篆書已和日常生活沒有多大關係。隋唐此時書法家輩出，書法也有了變化，各派書法家開始開闢屬於自己的新領域，並確立新書法的演變。

　　唐代的書法名家，以歐陽詢、虞世南和褚遂良為首。歐陽詢（西元557~641）的字體以險勁挺拔之勢為主，他所寫的《皇甫誕碑》（圖9-19）極為峻刻，與篆書和隸書以「九宮格」式的注重結構，而以書寫較為寬舒，卻組織精密，用筆非常之慎重的《九成宮醴泉銘》（圖9-20），為研究楷書的最佳寶典。

圖9-20 唐 歐陽詢
《九成宮醴泉銘》

圖9-21 唐 虞世南《孔子廟堂碑》

圖9-22 唐 褚遂良《雁塔聖教序》

　　虞世南（西元558~638）（圖9-21）的字體充滿神力，重精神。褚遂良（西元596~658）他的章草以婉美著稱，鋒芒斂而不露，其寫的楷書中有著行書流動筆意及隸書的風格改變，晚年作品趨於細膩，《雁塔聖教序》（圖9-22）拓本中，刻工精，八面威風，筆法自由奔馳。

　　「狂草」著稱的張旭，傳說每當酒醉就喜提筆揮灑，字字連綿優美，格調嚴整，與遁入佛門，不守清規，有著「狂僧」之稱的書法家懷素，為人稱之「張癲素狂」。懷素的草書《自敘帖》（圖9-23），筆法奔放流暢，兩人在當時皆極力追求新的草書方式。

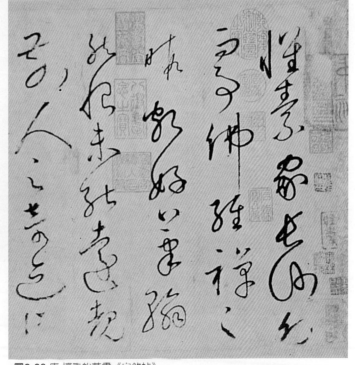

圖9-23 唐 懷素的草書《自敘帖》

盛唐時期的楷書中，以顏真卿（西元709~785）（圖9-24、9-25）的最具改革性創意，他把篆字的精華注入到楷書裡，以一種豪邁、厚實，具生命感的新字體，以革新的書法影響後世最深。至於晚唐時的書法家柳公權（西元778~865）（圖9-26），其書法中削肉存骨，錂節顯露，與顏真卿遒勁豐潤的「顏體」，自成一派是為「柳體」。

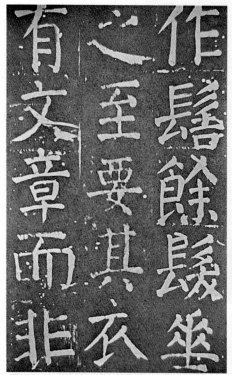

圖9-24 唐 顏真卿《麻姑仙檀記》

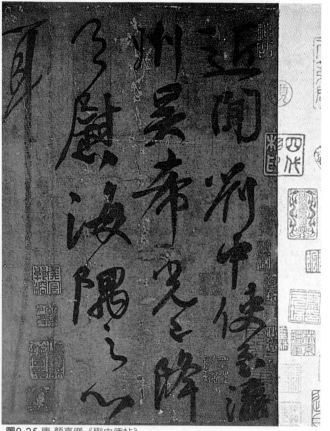

圖9-25 唐 顏真卿《劉中使帖》

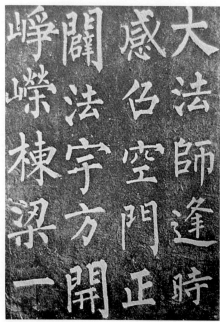

圖9-26 唐 柳公權《大達法師玄秘塔碑》

雕塑・工藝

　　隋唐五代時的雕刻仍以宗教佛像為主。相傳在隋文帝時已有書籍雕版印刷，至今流傳下來的只有唐代晚期所刻的經書「金剛般若經」（圖9-27）。

　　盛唐時玄奘三藏到印度取經，也攜回一些印度佛像的樣本，並為仿雕的模範，與以前屬於犍陀羅佛像那種消極施捨的風格截然不同。轉而以石刻雕出一種類似印度佛像高雅、柔和的特色。面貌形體較成熟，自然、豐滿，神態虔誠，衣飾紋理呈現出柔美的感覺。

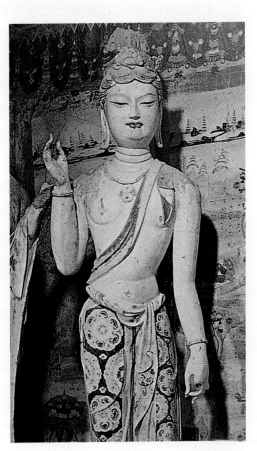

圖9-27 唐《釋迦牟尼說法圖》（金剛般若經卷首版畫）敦煌出土

　　絲綢般線條的質地，代替薄紗貼身，衣著髮式也反映現實唐代藝術風格，及對現實人物的觀察和表現力。佛教石窟造像在敦煌、雲門、龍門、天龍山、麥積山處仍不斷開鑿擴建。這種吸取融合外來的民族傳統藝術上，在形體氣派之宏大，寫實傳真的熟練，佛像形態的轉化和現實人物題材的擴展，給宋代雕塑從神像世界引向現實世界的大轉變打下了基礎。（圖9-28）

　　在敦煌石窟壁畫的描繪，加上了「淨土」（極樂世界）的

圖9-28 唐 敦煌彩塑第159窟《菩薩像》

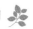

圖9-29 唐 敦煌第44窟《飛天》壁畫（臨本）

圖9-30 唐 陵墓石雕《颯露紫》

佛經故事為題材，壁畫中有以唐代宮廷寫實為畫，吹奏樂器及舞蹈的盛大場面，畫面華麗引人嚮往的是現實生活中幸福快樂的淨土，異於印度佛教的幻想世界（圖9-29）。除石像和雕像外，唐代陵墓石雕在唐太宗墓前的「昭陵六駿」，是為紀念唐太宗的文治武功，依據宮廷畫家閻立德的設計而做，其中六駿之一的《颯露紫》（圖9-30）以長方形浮雕，刻記著大將邱行恭，為身負箭傷的馬拔箭簇時的神態和剛毅的精神。

　　至於瓷器，隋代在瓷釉上已有多彩的應用且精美，但直到唐代之後才真正跨入成熟的瓷器階段，不僅是邢窯的「白瓷」（圖9-31）和越窯的「青瓷」（圖9-32）燒製的精細，更有一種稱為「唐三彩」（圖9-33、9-34）的彩釉陶應用在唐俑的塑造和彩繪上。所謂「三彩」是以鉛黃、綠和青色等，淋繪於無色之白胎之上，色澤沉著，花紋、線條美妙富麗。在當時唐陵墓中則有著大量的陶俑，包括：三彩駱駝載樂俑、三彩人馬俑、樂技俑、武士俑和鎮墓神獸，人物造形個個傳神，唯妙

圖9-31 唐 白瓷《白釉瓶》

唯肖，神采奕奕，顯示這一時代的精神和審美趣味，充分的觀察力和表現的技法。

五代時期的瓷器，以河南省的柴窯燒製的較為精美，至於陶俑內容仍以唐俑為範圍，且有較衰弱的趨勢。

圖9-32 唐 越窯《青瓷碗》

圖9-33 唐 明器《三彩女俑》

圖9-34 唐《三彩駱駝載樂陶俑》

圖9-35 隋 河北趙縣的《安濟橋》是世界上最早利用「拱券」建築的空腹拱橋

建 築

隋煬帝時雖極度的滿足自己的奢華揮霍無度，不過他在運河的開鑿上，卻對中國南北的交通運輸事業起了很大的作用。隋代時塔和橋的建築主要仍是磚石結構，位於河北省趙縣的《安濟橋》，是由工匠李春所建，也是世界上最早利用「拱券」建築的空腹拱橋。（圖9-35）

隋、唐、五代的地面建築，隨著歷史的演變動亂，遺留下來的並不多。在西安和洛陽為唐朝舊址遺跡中，可勘察出長安城的都市計劃已在隋代時立下根基，唐代時再加以擴建，宮城位於北方中央，城內布列宗廟社稷，及設有商市，城居住區，東西南北各街道縱橫星羅棋布，街道寬闊，植樹成蔭，坊呈長方形，結構均整劃一，是為當時規劃嚴整的大都市。

至於中國的木構建築，從先秦兩漢時代已經形成，到唐代時發展已臻成熟階段。此種比石結構便利且節省人力和材料的建築，被大量使用在宮殿和寺院建築上，利用飛甍、斗拱把屋檐挑起的大屋頂和高台基的形象特徵，除考慮到地理氣候的因素外，也具美觀大方的藝術效果，進而油漆彩繪，形成中國傳統建築上一種獨特的造形風格。

圖9-36 唐 山西五台縣的《南禪寺》大殿
為目前遺留下來最古的唐代木構建築 唐建中三年興建

　　唐代雖崇奉道教風氣興盛，但佛教建築仍具規模，而目前遺留下來最古的唐代木構建築，要屬山西省五台縣的《南禪寺》大殿（唐建中三年，西元782年興建）（圖9-36）；另外，晚唐時期興建的《佛光寺》東大殿（唐大中十一年，西元857年興建）（圖9-37），則是目前中國較大的佛教建築。而唯一完全依照唐代的佛教寺院建築模仿而建的，是在日本奈良的《東大寺》，它可稱得上是現今世界最大的木構建築物。

圖9-37　唐 山西五台縣的《佛光寺》東大殿內部 是目前中國較大的佛教建築 唐大中11年興建

10

宋代時期

- ◆ 宋代時期

Art in Song Dynasty

宋代時期
rt in Song Dynasty

　　唐末五代時期，天下分裂，外患持續不斷，群雄割據致使中國版圖四分五裂。北方有契丹族所建立的「遼國」，西北邊境有黨項人所建立的「西夏國」。

　　西元960年宋太祖趙匡胤由陳橋驛兵變，黃袍加身，受擁為皇帝，建都開封，統一中國，是為「北宋」。在其統治期間勵精圖治整頓國家，發揚漢族文化，天下太平且是學術興隆的時代。西元1127年北宋被東北境內的金人（女真族）所逼，只好放棄中原地區而南遷，建都臨安，是為「南宋」。而在此三個多世紀，遼、西夏、金皆能與漢族同化，是為我國民族再一次的大融合，在藝術上也有所表現，此政局直到西元1279年元朝建立為止。

　　宋朝由於政治紊亂，外族對峙，又加上內憂外患，國勢自然不能與唐朝相比。在文化思想上強調個性的自由和表現，知識分子極被重視，並以「理學」儒家精神和道家思想融合，加入一些佛教精神，使其成為中國文化的集大成。

　　而宋「理學」所強調的，就是所謂的「格物致知」。從外在事物而引向它的內在本質；即宇宙萬物的知識能深入分析和研究，悟出「理」的應用，這種「理學」的思想在藝術上造成非常大的變革，文人畫家此時也紛紛的產生。

圖10-1 南宋 林椿《果熟來禽圖》

繪　畫

　　「畫院」在五代西蜀、南唐時已經開始設立，宋滅五代之後，將當時畫家招攬聘進到朝廷畫院內，擴張其規模，建立為「翰林書畫院」。且歷代帝王獎勵及贊助畫家以宋代為最，到宋徽宗時更達到最高峰。

　　五代時期，山水畫家荊浩就強調觀察大自然的真實寫生畫。到北宋時，此種寫實主義更延續著，且成為一種繪畫的形式。直到南宋文人畫家的出現，一種寄託於山水、岩石、樹木的思想和感情，藉由畫筆將內心的感受呈現出來。另外，因宋代理學的哲學思想體系，影響到文人藝術的轉變，可說中國繪畫到了宋代是一個寫實、寫意及理想主義的調和期。相形之下，道釋人物畫漸減少，反而描繪民間風俗人物的畫卻增多，成為獨特的一種畫風。南宋時更出現一種簡單的禪畫，花鳥畫在此時則獨立出自成一格，不過大體上仍受五代畫家徐熙和黃荃畫風的影響。此外，北宋時在繪畫裝裱上出現了掛軸和橫幅的形式；南宋時則有執扇、斗方等小幅的作品開始盛行起來（圖10-1、10-2）。

　　由於帝王喜書畫，使得收藏者和鑑賞家的出現，宋代在論書著作上比前時代更為興盛，主要是一方面此時期學術發達，注重自然的觀察、討論和研究；另一方面，文人畫家都喜歡將自己的經驗理想公諸於文的原因，而這些畫論，也成為後人所研究和重視。大致上，此時期重要的畫家以北宋和南宋分別做介紹。

圖10-2　南宋 李迪
《秋葵山石圖》

圖10-3 北宋 李成《寒林平野圖》

一、北宋

　　北宋之初，山水畫繼五代荊浩、關仝、董源繪畫的影響，出現了李成、范寬、郭熙和米芾，號稱「北宋四大家」。分別以林木丘壑，深遠高聳的全景結構和厚重感取勝，並隨著不同的地域而有不同的畫派。

◆ 李成（西元919~967）

　　李成為宋宗室後裔，五代時避亂於山東營丘，而有「李營丘」之稱。初學關仝，後自成家。他的畫題多以黃土平遠和丘陵山水為限，《寒林平野圖》（圖10-3）以參天古樹為主體，採用平遠畫法，是為「歲寒而後知松柏之後凋也」之景色的最佳寫照。由於喜畫寒林雪景，且以淡墨擦筆描繪之，故有「惜墨如金」的評語。但他的畫卻能以峰巒重疊，幽邃深遠感帶入一種寧謐境界，且以大觀小之法，仰畫飛簷，實為中國繪畫透視法，此是其特別的表現。

◆ 范寬（西元990~1030）

　　其山水畫初師荊浩和李成，後自悟感嘆到「與其師人，不如師造化」，於是乃常居終南、太華諸山，危坐於山林之間，遍觀奇勝，對景造意，融會貫通，而能描繪出雄闊壯麗的山景。並研究出以「雨點皴」細點來表現岩石的堅硬粗糙畫法，在其代表作品《谿山行旅圖》（圖10-4）中，筆法細膩，刻劃精緻，以雄偉高聳的巨山為主體的畫面，與下方密

圖10-4 北宋 范寬《谿山行旅圖》

樹叢林，自高山懸崖岩石中落下的瀑布、溪水相互襯托，顯得氣勢磅礡，即使遠眺也難置身於山外，令觀者有種咄咄逼人之感，不禁也讚嘆大自然之奧妙和人類之藐小了。

◆ **米芾（字元章，西元1051~1107）**

　　米芾與蘇軾同樣是北宋文人畫家，也是藝評家和鑑賞家。喜玩石頭，好古成癖，裝瘋作癲。其畫創新而不按形式，有時以蔗渣或蓮蓬子代筆，充分發揮他那粗放畫風。以書法的行草筆法作畫，大大小小墨暈為主的米點畫法描繪山水自創風格，是為「米氏雲山」。作品《春山瑞松圖軸》（圖10-5）中，其畫面水墨淋漓，煙雲掩映，樹木簡略，更妙於渲染，以墨色渲染描繪山川潤澤雲樹渺茫，極盡墨色變化能力及對自然中大氣的表現，可看出米氏山水的特徵。

圖10-5 北宋 米芾《春山瑞松軸》

◆ **郭熙（字淳夫，西元1068~1077）**

　　宮廷畫家，也是位發揚李成山水傳統的首要畫家，又能創新改革，強調要能仔細觀察大自然，了解山的全貌，選取適當動人景色，蘊釀構思，反映出富有理想和感情的意境。他研究不同的季節氣候特徵，並撰寫『山水論』，為中國最重要的山水理論文籍。《早春圖》（圖10-6）呈現

圖10-6 北宋 郭熙《早春圖》

冬去春來萬物皆已甦醒，樹木有待發芽，強調新生的喜悅，畫中以一種彎曲的卷雲皴法來描繪層層的奇峰怪石，並以一種逐漸淡化的墨色處理空間景物。

◆ **李唐（字晞古，西元1066~1150）**

　　李唐為北宋末年時避難於南宋的畫家，人物、山水畫造詣頗深，他的山水畫風更影響到南宋繪畫的新創作。其一大創作是以「大斧劈皴」描繪岩石筆法和青綠山水，在水墨山水畫中以生動的筆法和重彩相互結合為一。《萬壑松風圖》（圖10-7）中明顯呈現出北宋時的高山堅硬結實，大山裡松樹被風吹作響的景象。《雪江圖》（圖10-8）則是他呈現江南居民生活的另一種山水的景緻。

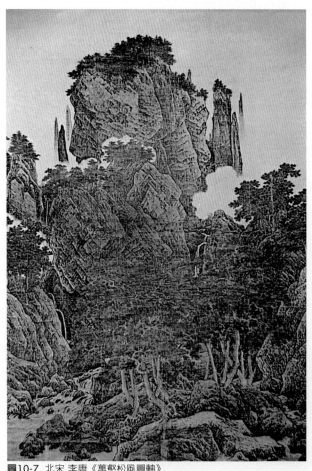

圖10-7 北宋 李唐《萬壑松風圖軸》

圖10-8 北宋 李唐《雪江圖軸》

圖10-9 北宋 李公麟《五馬圖卷》（局部）

❖ 李公麟（西元1046~1106）

　　李公麟是為北宋時代最有影響力的道釋人物、鞍馬畫家，也是知名士大夫、文人畫家。他的獨特之處就是發揚以單線勾勒，不施色彩的白描法，這種畫法或許是受吳道子的畫風影響，創造出優美的藝術形象。在其傳世作品《五馬圖卷》（圖10-9），線條極為流暢，造形簡潔細膩，神態俱佳，是為其高妙的繪畫技巧。

❖ 張擇端

　　張擇端是為古代民間風俗畫的傑出代表，他的《清明上河圖》（圖10-10）長卷是美術史上最傑出的寫實主義偉大作品之一，同時也建立了寫實繪畫的理想標準。這幅畫主要描寫北宋開封城清明時節街道的景象，是一幅長528公分的橫幅卷軸畫，以細膩工整，水墨淡彩，具細靡遺的呈現出當時宋代城市工商、經濟、交通、運輸的盛況，以及風俗民情與各階層人物生活熱鬧的場面，內容結構高潮起伏，迂迴曲折，疏密動靜，斷續虛實的

圖10-10 北宋 張擇端《清明上河圖》（局部）

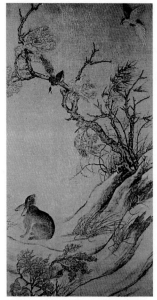

圖10-11 北宋 崔白《雙喜圖軸》

變化。其畫面中的一景一物、舟車、彩樓橋樑、郭徑、官府宅第、城門樓閣，都可作為研究宋代政治、經濟、科學、文化、藝術的史料記載。

◆ 崔白（西元1068~1085）

是北宋最著名的花鳥畫家，且最具獨特性。突破黃派的院體工麗風格，轉為清澹疏通。他在花鳥畫上，大多取材於野外山林之中所觀察到的景物，構圖上重視準確和嚴謹性，以及喜用細膩的線條和渲染的方式來描繪。此幅《雙喜圖》（圖10-11），呈現在深秋的景色中，一隻路徑上的野兔，回頭仰望樹梢上，兩隻被驚嚇到的喜鵲冷寂的叫聲，枯葉、草和竹葉在西風裡震動著。畫家生動巧妙掌握著一瞬間的感覺，具一絲的趣味，令人感受出那種秋風蕭瑟的景象。

◆ 趙佶（宋徽宗，西元1101~1125）

宋徽宗時設立畫院並獨立招考畫家，其嚴格要求進行鑽研風氣是為宋畫院的高鋒期。由於過分沉迷於繪畫，而忽略了國政，不過他在藝術上卻有其特殊貢獻。

趙佶，擅山水花鳥，其作品大多是富麗精工的風格，塑造宮廷中珍禽異卉的畫幅，如《五彩鸚鵡圖》（圖10-12）以淡墨勾勒後渲染來描繪，並以渲染不見筆的細膩筆法勾勒出鸚鵡毛絨之感，在一種簡潔畫面中呈現春光明媚安寧的境界。另外，值得注意的是他的作品，凡簽名題句都喜以他那勁健秀麗的「瘦金體」書法書寫，配合畫面，更顯相得益彰。

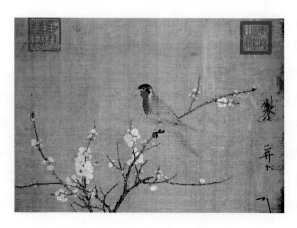

圖10-12 北宋 趙佶《五彩鸚鵡圖》

二、南宋

南宋時期定都江南，而南方的山水是富沃丘壑地帶，與北方的崎嶇山嶺截然不同，於是北方那種畫院派幽遠深邃的山水畫法已不適合來描繪江南景物。在此時期繪畫取景構圖上的變化構成一巨大的空間感，主體越移向畫面的四個角落，呈現畫家對大自然中充滿詩意與抒情的氣氛。並有小幅山水畫的出現。此外，在花鳥畫上仍受徐熙和黃筌兩派影響，而以冊頁格式來發展。

◆ 馬遠（字欽山）

馬遠出生於繪畫世家，山水、花鳥、人物皆擅長。深受李唐畫風影響，在用墨上，樹石多焦墨勾勒瘦硬如鐵，枝葉以水墨披拂如柔絲，以「大斧劈皴法」畫山石，峭拔方硬，氣勢縱橫，景色秀麗。如圖《踏歌圖軸》（圖10-13）顯示出其質感和立體感。另外，構圖上打破傳統，將全景結構改變為局部一角，有著「馬一角」之稱，令人有偏安一隅的社會寫照。《山徑春行圖》（圖10-14）描寫一位高士和僮僕獨行在溪邊的小徑上，停下腳步抬頭遠看飛憩在風中柳樹上的黃鸝，並於畫的右方題上兩句詩，使得畫面詩與畫融合為一。

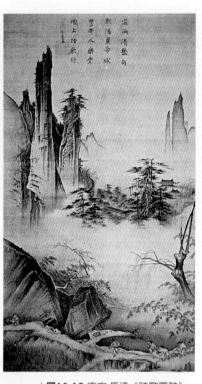

圖10-13 南宋 馬遠《踏歌圖軸》

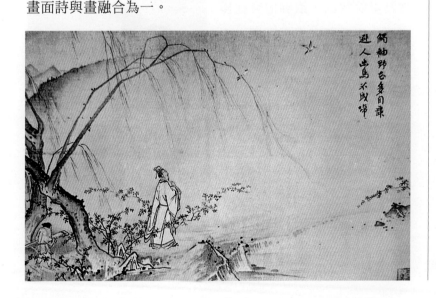

圖10-14 南宋 馬遠《山徑春行圖冊頁》

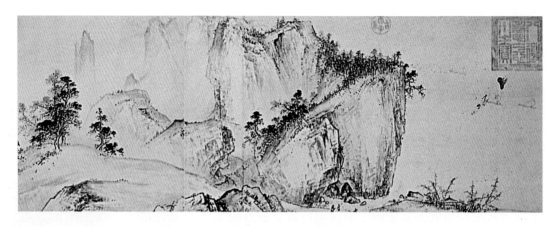

圖10-15 南宋 夏圭
《溪山清遠圖卷》

◆ **夏圭（字禹玉）**

夏圭為南宋晚期山水畫家，他和馬遠一樣，皆發展了李唐的畫法，構圖上更形簡化，減少實體，空白遠景更大，有「夏半邊」之稱。畫面更以水墨潤澤變化，且大部分只用勾勒渲染面的邊緣輪廓。《溪山清遠圖》（圖10-15）是一幅橫向長卷，以巧妙的散點透視、俯視或平視時遠時近，半露的巨石突兀，以拉長的斧劈皴更能表現岩石的體積，且以淡墨描繪籠罩煙霧中的船隻。

◆ **梁楷**

梁楷，自稱「梁瘋子」，曾為畫院待詔，跟禪僧交往極深厚，深受禪宗思想影響，不喜「畫院」精工描繪的束縛，後離開「畫院」以獨特的「減筆法」或「潑墨法」畫道釋人物，以近似速寫般的描繪。《李白行吟圖》（圖10-16）以豪放簡略的數筆線條，巧妙捕捉到詩人的興意，呈現出自由瀟灑的動態效果。另一幅《潑墨仙人圖》（圖10-17）冊頁，

圖10-16 南宋 梁楷《李白行吟圖軸》

圖10-17 南宋 梁楷《潑墨仙人圖冊頁》

以濃淡墨色，粗獷簡略筆觸，勾勒出如袍似衫祖褐凸腹一位醉眼惺忪有趣的仙人。

◆ 文同

　　文同，是位書畫家，尤擅畫墨竹，號稱墨竹祖師，認為「墨分五彩」，單獨以墨來畫枝幹和竹葉，能產生不同的變化。《墨竹軸》中，以墨筆揮灑在風中搖曳的竹子，如同竹子清高的精神（圖10-18）。

圖10-18　南宋 文同《墨竹圖軸》

書 法

　　宋朝特別重視藝術文化，書法也不例外。唐代以前的書法欣賞是用模拓和臨摹，到宋代印刷術發達乃出現了「法帖」，亦即將真跡雕刻在石版或木版上，再拓印成冊，而此時則為歷代「法帖」的摹刻極盛期。

　　唐朝時人們就厭棄古法，到宋朝時此風氣更加盛行。宋代吸取晉、唐的精髓和理法，成為具有獨特書法風氣的書法家，同時又因宋「理學」和禪宗的影響也在所難免受到關聯。其中北宋書法家較多，以蔡襄、蘇軾、黃庭堅和米芾較為傑出，以及自成一格頗具特色宋徽宗；至於南宋書法家的成就實難與前者相比。

　　蔡、蘇、黃、米四人合稱「宋代四大家」。蔡襄（西元1012~1067）（圖10-19），是一位文人政治家，其字得顏真卿之精髓，以楷書著名，但其行書、草書也極精妙，書體蒼勁秀麗。

精神高遠照日月　宸毫瀺落奎鉤文　與字歘深言　寶軸香煤新泌名　皇華使者臨清晨手開

圖10-19　北宋 蔡襄《謝賜御書表卷》

圖10-20 北宋 蘇軾《宸奎閣碑》

蘇軾（西元1036~1101）（圖10-20、10-21），字子瞻，號東坡居士，為宋代才子，從小喜寫字，初學「蘭亭序」體，自稱能仿褚、虞、顏、柳之筆，卻追求獨創性，開拓藝術的新天地，其書法姿態嫵媚，有時筆路瘦勁奇拔，晚年筆意周密豪放的氣質發揮更遠超越常人之理解，傳世的碑文也相當多，以行草書最傑出。

黃庭堅（西元1045~1105）（圖10-22），傾心草書，勤學張旭、懷素的字體，後悟出草書之奧妙及理法，其字體有種奔放的神韻，下筆具充沛之力。

米芾（西元1051~1107）（圖10-23），字元章，為人豪放不羈，他的字體卻能遠追古意，從顏、柳、歐，後褚遂良的「蘭亭序」，進入晉人的法帖再獨創新意，以行書著稱，自由灑脫而超逸。

宋徽宗，最初仿黃庭堅後又形成另一種獨特風格，自稱「瘦金書」（圖10-24），此字體看起來骨瘦如柴，卻充分表現出蒼勁之筆，是當時一大傑作。

印章在秦漢已有使用，唯多用於官方據信文書。到宋代時即有在書畫上押印，而這些書畫家也都擁有印章，且在作品完成後蓋上印章，確定為其所作，印章至此與藝文書畫的關係，成為美術的一大表現。

圖10-21 北宋 蘇軾《李太白先詩卷》

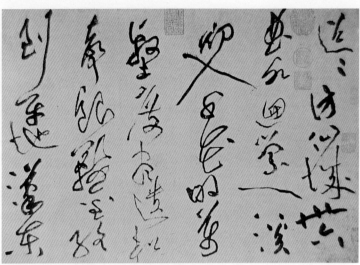

圖10-22 北宋 黃庭堅《李太白憶舊遊詩卷》

圖10-23 北宋 米芾 草書

圖10-24 北宋 宋徽宗 瘦金書《牡丹詩》

圖10-25
宋 玉鹿紋八角杯

雕塑・工藝

　　雕刻塑像在宋朝，尤其是石窟中的彩塑仍持續著，只是除觀音、羅漢、祖師外，沒有大型的佛像製作。在宗教以外的塑像，也有歷史和真實人物及一些手工藝的雕刻，由於宋朝的雕刻藝術非常寫實，在寫實主義塑像中，皆能有比例適度，顏面手足有精確刻劃，紋理褶疊，有著流暢的線條和厚度的質感。

　　宋代對玉的工藝非常重視，在宮廷中設有玉院，就玉材的色澤而巧施適宜雕刻稱為「巧作」或「巧色玉」及製作各種古代禮器物用及服玩類（圖10-25）。

　　中國的雕版印刷始於隋文帝時，至五代傳到宋代盛極一時，其中畢昇更發明活字排印法，使成都在九世紀時代成為印刷的中心，古代的經文典籍四書都有刻本被大量的印刷流傳。

　　織繡，在中國早期古代已存在，是一種從西方傳入中原的織工技術，在排好的經絲，再以各色緯線在預定的圖案上來回穿梭，交接處承空而有鏤雕痕跡，質細精美，被稱「刻絲」或「緙絲」（圖10-26），與繪畫題材相結合成為另一番特殊風格。

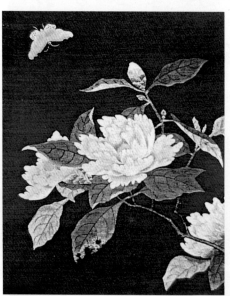

圖10-26 宋 朱克柔《山花蛺蝶圖》緙絲

　　此外，自古最早的漆器技術在宋朝時發

展出一種「剔紅」的製法，又稱「雕漆」，即以金銀剔木等為胎，堆漆數十層之後，在其上雕刻一些圖案紋飾，漆色不一，大體以紅色為主，故稱之。此技術一直流傳到明代（圖10-27）。

圖10-27
宋 《桂花紋剔紅盒》

圖10-28 宋 定窯《瑩白劃紋柳編魚簍瓶》

陶瓷器的發展到了宋代，無論在釉色彩和彩繪刻畫都有極高的特點，具有純真古典的造型美，其中燒製的窯址就有上百處，除一般民間器皿外，也有許多官窯為宮廷玩賞享用及經商貿易的產品，在技術上充分掌握了更高燒製的技術，瓷器上的花紋表現技法也更精進，雕、刻、繡、錐、印等花樣裝飾，變化許多。

最具特色的瓷器有：

一、河北曲陽的「定窯」（圖10-28），其質極薄，其體極輕，為高溫白瓷。由釉藥凝結成的「淚痕」會產生淡褐色的痕跡，是為其佳品。除此之外，它純真的造型和比例上的均稱，也是其珍貴的地方。

二、河南臨汝的「汝窯」（圖10-29、10-30），其土質細潤，因含有相當之鐵份，呈淡紅色或淡黃色，表面施一層青色釉，使其釉色帶點淡紫色燒製而成，雲母般極細的裂紋是其特殊之品，也是宋瓷中最珍貴而稀少的。

圖10-29 宋 汝窯《粉青奉華尊》

圖10-30 宋 官窯（與汝窯相似）《青瓷六花形缽》冰裂紋

三、河南萬縣的「鈞窯」（圖10-31），胎質細，體略重，其釉色極為鮮豔華麗，專製彩色的瓷器，以玫瑰紫、海棠紅等釉色馳名。

四、南方浙江龍泉的「龍泉窯」（圖10-32）早期與「越窯」有淵源的關係，所生的青瓷胎質細膩，以粉青和梅子青釉色為主，其中又以燒製後開片紋裝飾效果的「哥窯」和「弟窯」為青瓷的代表。

圖10-31 宋 鈞窯粉青釉《粉紅斑碗》

圖10-32 宋 龍泉窯《雙魚洗》

建 築

此時期的建築大體上以寺塔、橋樑、遺址、墓室各式各樣建築為主，且數量甚多，呈現出多民族文物的影響和地區宗教的特色。

其中山西應縣佛宮寺留存的《釋迦塔》（圖10-33），是遼代（西元1056年）所建的規模之大，也是我國現存唯一的古代木塔。八角五層塔身全用木材構成，氣勢莊嚴，形象高峻而穩定，是我國木構建築藝術的高度成就。

北京市豐台區的《蘆溝橋》，建於金明昌三年（西元1192年），原為了加強軍事和經濟的控制而建，歷經明、清兩代補修，至民國抗日戰爭仍不失舊制，它是華北最長的古代石拱橋，也是古人在橋樑工程技術方面偉大的創舉。

至於宋代的建築，除少數寺院應用石材外，仍以土木興建，表現技術上極為複雜和精緻，在宋代畫家張擇端所繪的《清明上河圖》（圖10-34）可見當時建築的面貌。

而由宋人李明仲所著的『營造法式』專書中，更將我國民族傳統建築的基本形式與技法鉅細靡遺地描繪出，對後人的影響極大。

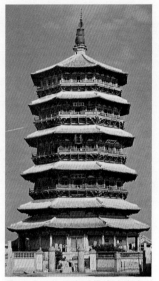

圖10-33 山西應縣佛宮寺留存的《釋迦塔》建於遼代

圖10-34 北宋 張擇端所繪的《清明上河圖》（局部）

11

元至明代時期

- ◆ 元代時期
- ◆ 明代時期

Art During Yuan, Ming Dynasties

元代時期
rt During Yuan, Ming Dynasties

西元1279年蒙古人忽必烈滅南宋統一中國，建都北京，改名元大都，是為元代。至西元1368年被明太祖所滅，僅維持八十九年的時期。

元代為一遊牧民族，重視武功，不斷開拓歐亞疆域，雖保有中國的文化，卻重武輕文，對漢族的儒者極不信任，廢除宋代時所建的「畫院」，另成立一「御局使」機構，此機構卻也只是一負責建築畫的畫工，尤其特別重視工藝，職業畫家沒有社會地位，剩下的只是一些文人畫家和士大夫歸隱山林從事繪畫，故在藝術上仍殘存著南宋遺留下來的餘風和復古的風氣。

繪 畫

元朝雖廢院體畫，元初之時繪畫仍承襲於宋代，提倡北宋之前的復古運動，其中以趙孟頫倡導最力，致使當時一昧臨摹風氣大盛，影響繪畫發展和獨創的精神，直到黃公望、王蒙、倪瓚和吳鎮，所謂「元代四大家」的出現，才有了改革。此外，在元代的士大夫和文人畫家中，繪畫上所強調主觀的心靈表現，而不重外在現實形態，形成元代特有重「意」的藝術思想風格。

此時期繪畫上所使用的材料由絹轉為紙張，畫面中能呈現較多的水墨渲染效果，以筆墨為情趣，構圖上也趨簡單。人物道釋畫並不興盛，一些較工筆細膩的花鳥畫也漸趨於減少，轉而是瀟灑簡逸而激發人內心世界的蘭竹畫，其中畫竹更能感受到書法的藝術境界，也符合文人、士大夫的心境帶入於畫

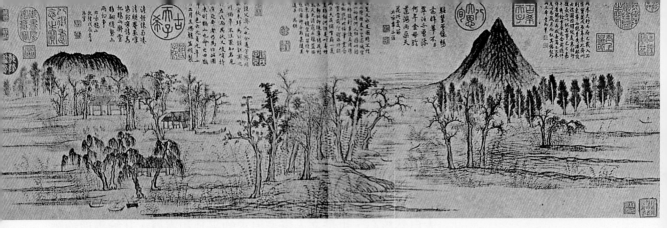

中。此外，元代有許多關於繪畫技法的畫論著作也紛紛出現。宋文人畫家在作畫時畫面加上的款識、題句和印章，所謂的「題跋」，在元代遂也開啟一股盛行的風氣，有時甚至占據畫面一大部分，形成中國繪畫架構中新的變化。

圖11-1 元 趙孟頫《鵲華秋色圖》

◆ 趙孟頫（字子昂，號松雪道人，西元1254~1322）

趙孟頫為宋代宗室出仕於元，強調作畫要有古意的復古畫，力追唐與北宋以前的風貌，刻意不去學宋代的濃豔纖細院畫筆墨。在《鵲華秋色圖》（圖11-1）可看出他師法董源的平遠構圖，以披麻皴法和微小人物淺絳設色，呈現江南的鵲山和華不注山置立於河朔平原之上疏林秋色之美。此外，在畫上題詩以顯露他詩文書法的特質，藉以宣揚書法藝術在畫中所能充分發揮筆墨性能塑造的形象，亦即追求筆法筆意書畫同源的地步。不過此理論卻因後人流於形式，造成後世輕視形體結構，單純玩弄筆墨技法而已，實有不良影響。不過趙孟頫在繪畫中仍保有宋代傳統設色表現，將南宋連畫帶染改成乾筆勾勒皴擦的自然豪放技法，使他的繪畫觀念成為影響文人畫家的先驅。

◆ 黃公望（字子久，號一峰，又號大癡道人，西元1269~1354）

黃公望是「元代四大家」中年齡最長者。晚年才開始學山水畫，常年居住於富春山一帶觀察山的朝暮及四季變化，攜帶紙筆將其觀看的景物寫生下來，並創造出他著名的作品《富春山居圖》（圖11-2）。這幅畫是他靈感來時

圖11-2 元 黃公望《富春山居圖》（局部）

先一氣呵成畫完全稿，之後逐年添畫，等他確定已完成時已經過了數年。在其畫中設色淡墨，淺絳中多作皴筆，這是他師法大自然而來的，表現樸實平淡的峰巒山石，樹木蒼鬱於山澗江畔和座落山中村居亭台的河岸景色。筆法簡潔靈敏，充分掌握大自然核心，也是文人畫家追求的平凡和寧靜。其繪畫理論雖受復古影響，卻能把握古人之精神，不拘古法而能真實研究，表現出他獨特的風格。他的山水畫對後世影響很大，尤其是在明、清兩代的畫家無不推崇他。

◆ 吳鎮（字仲圭，號梅花道人，西元1280~1354）

其為人樸簡孤潔，卻極有才華，終身隱居，畫作雖學董源畫派，卻以蒼茫淋漓，古厚純樸之風而自成一家。其畫作《漁父圖》（圖11-3），以簡單的主題呈現漁夫們閒逸的寧靜生活，有如遠離塵囂的隱士呈現他本身的心情，不但有著強烈濃淡對照墨法，畫中山水間的空氣放逐出，更能顯示出其強烈的主觀性。除山水畫以外，他是繼文同之後的畫竹大家，留有許多竹譜和畫竹理論，其墨竹筆意豪邁，崢嶸勁道，功力深厚。

圖11-3 元 吳鎮《漁父圖》（局部）

◆ 王蒙（字叔明，西元1308/?~1385）

王蒙為趙孟頫之外甥，畫風多少有著趙的影響。晚年隱居黃鶴山，自號「黃鶴山樵」，師法王維和董源，自成一家。他的作品表現江南溪山林木的潤濕感，使用各家的山石皴法，畫面扭轉捲曲的線條，有時為了表現事物的本質，強調空間、體積和表面的質感，有時則拒用空間，外表的形體並不是表現的一切。其畫不同的視點移動畫面包羅萬象，筆觸纖細構圖嚴謹。

《具區林屋圖》（具區即是太湖）（圖11-4）主要是以太湖石山為主，畫面山石的細密皴法，數條巖縫打破密封的畫面，豔麗的楓紅令人感受秋林絢爛，細線勾勒的水波紋才知視線在更遠之處，以重峰疊巒呈現山水中的豐茂動感，與其他畫家比起來，其畫面相當複雜，因此後世臨摹其畫的人就較少了些。

◆ **倪瓚（號雲林，西元1301~1374）**

與王蒙的畫比起來，倪瓚的畫是冷寂多了。在他的山水畫中追求的是一種簡單的固定構局，在乾濕濃淡不等的線條中層層堆積而成，顯露的是他平靜的心境。由於愛潔成癖惜墨如金，著墨不多，使得他的畫有點空靈蕭疏的意味，畫中經常毫無人物的蹤跡，山水也少設色，平遠枯木竹石以天真幽淡為主。喜用側鋒，以皴擦筆法顯出石的紋理和遠山的脈絡，創造一河兩岸式的構圖，在《虞山林壑圖》（圖11-5）中可看出其畫的特徵。此外，其畫中往往又題了很多詩文，詞句清雅，書法雋美，也是他獨特的表現。

圖11-4 元 王蒙《具區林屋圖》

圖11-5 元 倪瓚《虞山林壑圖》

圖11-6 元 趙孟頫《漢汲黯傳》

書 法

　　元代的書法仍趨於復古，蘇軾、黃庭堅和米芾的書法常為流俗所學習的對象。通常一些文人畫家他們除繪畫外也兼善書法，然而由於趙孟頫所倡導的復古，也因所根據的古法不同而形成幾種流派。當然其中以趙孟頫（圖11-6）的書法最具代表，其師法王羲之和唐代書法，尤以小楷為著名，後世稱之「趙體」，並被喻為「元代第一」，其書法奠基於傳統的古風也是後世所臨摹的對象，影響明、清兩代非常之深遠。

　　此外，與趙孟頫齊名的另一位書法家則是鮮于樞（西元1257~1302）（圖11-7），他曾研究唐的行楷，尤其是懷素的草書而集大成，有著唐代特殊技巧，作品圓勁而有古意，傳世的作品並不多。

圖11-7 元 鮮于樞《杜甫茅屋為秋風所破歌》

雕塑・工藝

　　元代的雕塑由於受到中西文化的交流，使用到西方的雕塑形制和手法，如元代墓中的陶俑就具有深目高鼻，表現西域「色目人」的樣貌（圖11-8）。在裝飾工藝上也採用較為大膽略帶粗獷通俗的新作風，色彩豔麗豪華，以顯示其強大的財富和權勢。

　　由於元人信奉喇嘛教，在宗教石雕塑像上有許多鑿造，其中西藏地區保留遺跡較多，而且也保有佛教密宗藝術的特色和多民族文化融會之跡。在長城南口要隘居庸關過街塔的穹窿，刻有著守護神「四天神像」，樣貌極凶猛，係模仿佛教行於西藏的一種粗野形式頗雄壯生動。

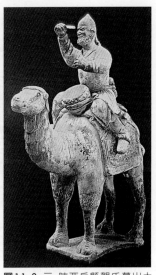

圖11-8 元 陝西戶縣賀氏墓出土《騎駝胡人》

圖11-9 元 青花釉裡紅開光鏤花蓋罐

圖11-10 元 青花鴛鴦蓮紋瓷盤

瓷器在元代有了「釉下彩」新技術，其中以釉裡紅和青花最著名（圖11-9、11-10）。此時製陶瓷新發展已轉移到江西的景德鎮，元朝並在此設立「浮梁瓷局」，專門掌管造瓷的事物。在景德鎮樞府窯有一種使用刻花和印花的技術，在其瓷形下方有釉底凸雕「樞府」二字，是為「樞府瓷」，屬於官窯。除釉裡紅以外，景德鎮的青花瓷也頗負盛名，其裝飾花紋圖案不但大膽自由且非常細膩，胎骨厚重，形體較大，瓷釉渾厚，顏色從最純正蔚藍色到暗灰色，此種青花瓷到十八世紀仍再度被人應用。

建 築

　　元朝時為顯示其國勢豪盛之氣，非常注重宮殿關隘及一些艱巨的工程。忽必烈時興建的「元大都」，在元代統治時發展成融合各民族文化的國際性大都市，前來的歐洲大探險家馬可波羅曾讚嘆這「大汗之城」是最繁榮的黃金城。直到十四世紀中葉元代國勢衰弱為止，此地面建築在元末明初時因戰爭被夷為平地，目前遺留至今的建築非常之少。而其所沿用中國古代城垣的建築方式，整個布局依傳統中軸線左右基本對稱形制，表現非常宏壯美觀，到了明、清兩代時才又將其加以修建。

明代時期

Art During Yuan, Ming Dynasties

　　西元1368年，明太祖朱元璋推翻了元朝的統治，統一中國，定都於應天（現今的南京），並將元大都改為北平，建立明代。恢復封建制度，加強中央集權的專制。1403年，明成祖永樂皇帝時，將首都遷往北平，改名北京，以鞏固他的勢力範圍，於是大事建設北京城，並擴展海外疆域，設立軍事和行政機構，推展對外貿易，聲勢遠揚，國力強盛，也是西方學術文化輸入之極盛期。明代晚年，宦官弄權，地方流寇四起，疆域已無防備能力，政治越加黑暗和紛亂，直到1644年為清朝入主中原為止，明代共維持了近三百年的時間。

　　在藝術上明代仍恢復宋代的畫院體制，強調復古，以恢復漢民族文化的意識，在技巧上仍有很大的改革表現。由於民間生活的富足，人民也較傾向從事藝術活動，而由文人所創造繪畫的特徵是更加注重表現個人的心境和理想，借助景與物來發揮其內心的工具。

繪　畫

　　明代繪畫風氣頗盛，由於想恢復漢民族的意識，特別強調中國傳統的主體復古風格，於是乃恢復宋代類似「翰林畫院」的制度，招聘一些畫家，除賜予官銜外，也做為宮廷的畫家，以滿足帝王的喜好，但是這些畫家受朝廷的規律與法令約束，作品上並無多大創新。不過也有一些不受朝廷政治影響的自由畫家，他們儘可能順應自己的個性求取發展和表現。

　　摹擬古人的畫作在此時尤其興盛，使明代的山水畫家派別林立，各為分歧，大多以師法宋代畫家為主。如：「浙派」以宗法南宋畫院畫家馬遠和夏珪的渾厚沉鬱勁拔為主。

圖11-11 明 戴進《漁人圖卷》（局部）

「吳派」以士大夫之雅好，描繪江南一帶的山水為主。而「院派」則著重畫院畫家李成的精細、瑰麗和工整秀潤。這三大畫派構成明代畫壇上的主流。

至於人物畫因佛教的衰退，道釋人物畫已較少出現，代之而起的是民間風俗、故事和傳神畫，且西方傳來的畫法也漸受影響，有著肖像寫真畫。在花鳥方面，仍以繼承五代黃荃和徐熙的特色而自成一家。另外，墨竹、梅畫仍為文人畫家所喜好。現在就依山水畫方面的三大派畫家分別作介紹：

一、浙 派

其畫風是師承馬遠、夏珪所代表的南宋院體山水畫風，再加上五代以後那種意境雄渾的水墨畫風和本身浙派的逸格水墨畫，而成為一種新畫派。由於此派的畫家多是浙江人，故稱「浙派」，其中以戴進為代表畫家。

◆ 戴進（字文進，西元1388/?~1462）

除山水畫外也擅人物、花鳥、走獸。曾為宮廷畫師，深得朝廷人士的好感，後被人陷害逐出宮廷，離京返鄉，最後因

貧困而死。其畫師法古人傳統，功力深厚，卻能不拘成法，有所創新。從南宋院體水墨畫出發，使水墨畫變為筆法雄偉壯拔的藝術，此種粗放的筆觸在當時畫院之中多少受到他的影響。而「浙派」這種筆法粗放，水墨潤厚的表現風格成為其一大特色，此特色也使一些跟隨者多流於形式，而使此派漸行衰退。《漁人圖卷》（圖11-11）是戴進晚年回到家鄉，以一種不受拘束，隨心所欲地筆法，熟練的技巧，捕捉人物的千姿百態，以及片地的蘆草和泥地上呈現出自然中漁人們生活的景象。

二、吳 派

　　局限於江南一帶，特別是在蘇州附近的吳縣，為明代士大夫和文人畫家活動的所在中心。他們出身世家，接受儒家教育，洋溢著社會的優越感，效法唐代王維及宋、元時期文人畫的風格，是為「吳派」。以沈周和文徵明為首要畫家。

圖11-12 明 沈周《策杖圖》

◆ 沈周（字啓南，號石田，西元1368~1398）

　　其能詩善畫，是為「吳派」的領導人。畫中筆法與意境都極雄健大氣磅礡，除山水畫外，人物、花卉皆能表現圓熟。《策杖圖》（圖11-12）這幅畫表現著文人怡然自得的生活情趣，是仿自於元畫家倪瓚的構圖和技法，圖中相同的河岸邊兀立著枯樹，遠處的幾座山峰，坡石上疏落的苔點和輪廓的皴筆法，所不同的是他以取之部分重創嶄新的畫面。抖動的長線皴法結構，卻以畫面中央的禿樹，大膽緊密而有力地透露出畫面二分法的銜接性，和下方的人物點景更加傳神，似乎曳仗處確落之聲穿林可聞。此複雜性的結構皆是他苦心學習得來，以其獨特的技巧和風格來完成革新的畫風。

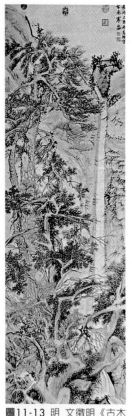

圖11-13 明 文徵明《古木寒泉圖軸》

◆ 文徵明（字徵仲，號衡山居士，西元1470~1559）

文徵明詩文書畫都極精絕，曾參加科考，授為「翰林院待詔」，後深感官場的黑暗和為官的榮枯無常，遂辭官返鄉，為沈周的門下，兩人並稱為「南宗畫派」的始祖。如沈周一樣，他的繪畫也仿自於古代大師，並且使用不同風格來創作。其山水畫法既精於水墨的粗率，又精於青綠的工細。一種是自由豪放的筆墨，表現宏壯的氣勢；另一種是娟秀異常表現精密的風格。在《古木寒泉圖軸》（圖11-13）是他晚年的作品，筆法遒勁如同展現出他書法技巧的快速流暢行走於紙面上，在松柏盤折糾纏的畫面，由高遠處垂直而下的瀑布，毫無空間層次感，呈現出的卻是粗獷而冷峻的景象。

三、院　派

同樣是師法南宋院體畫，可是卻完全模仿李唐、范寬、馬遠、夏珪的細潤秀麗筆法及工整的青綠金碧山水為主，稱之為「院派」。此繼承院派繪畫並成為主流的畫家，以唐寅和仇英為代表。

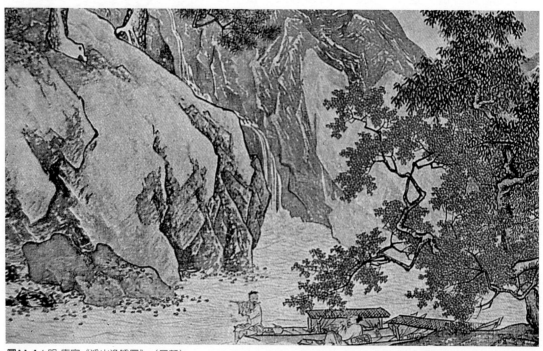

圖11-14 明 唐寅《溪山漁隱圖》（局部）

◆ **唐寅（字伯虎，西元1470~1523）**

　　唐寅自幼就有才子之稱，鄉試時名列第一，會試時因牽扯到賄題公案，而受株連之害，憤而辭官回鄉，從此寄情於詩文、書畫，遍遊天下，展露他的才華，而有「江南第一風流才子」之稱。山水、人物、花卉無所不工，尤其精於仕女畫，畫風工整秀麗，灑脫飄逸，融合南宗院畫的細巧縝密和吳派文人畫家的秀雅柔淡的南北畫風。《溪山漁隱圖》（圖11-14）中頗富詩意的，描寫兩位漁人隱士於楓林之下，泊舟逍遙自在的休憩，一人橫吹玉笛，另一人擊板陪奏，紅葉飄落於石叢水波之上，笛聲、水聲、風聲交織成一片美妙和諧的音符盪人心弦。他以斧劈皴和淡墨方法，來呈現岩石的石體感，線條流暢而優雅，在複雜中而有著文人氣質是他的一大特色。

◆ **仇英（字實父，號十洲，西元1494~1561）**

　　仇英是當時著名的仕女畫家。以筆法細膩描寫入神而馳名，尤其他的風格大多取自於唐宋時的宮廷仕女圖，如《漢宮春曉圖卷》（圖11-15）所見，人物線條精緻，色彩豔麗，有著優雅的風格。此外，在山水方面，他以古法來畫青綠山水，再加上南宋文人畫家和士大夫表現多元中獨創的精神，以他剛勁、明朗、嚴謹的筆法，對人物的情緒姿態掌握描寫和對意境上超絕古人的神筆，是他繪畫上獨特之處。和沈周、文徵明、唐寅，四人合稱為「明代四大家」。

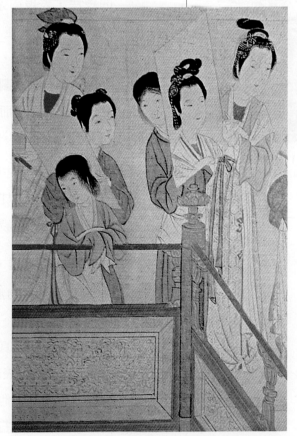

圖11-15 明 仇英《漢宮春曉圖卷》

圖11-16 明 董其昌《秋山圖》

中國的山水畫自唐以來就因其畫風之不同而分為南北兩派。南派以王維的水墨山水畫為主，稱做「南宗」或「南畫」；北派以李思訓父子的彩色青綠山水畫為主，稱之為「北宗」或「北畫」，這兩種畫風不因地域關係而呈現其分隔的說法。此畫風沿到宋、明兩代的繪畫，將院體畫派的工整，屬於「北宗」；柔和樸素的文人畫，屬於「南宗」。明代畫家董其昌更首尚「南宗」繪畫特點而加以區分。

◆ 董其昌（字玄宰，號思白，西元1555~1636）

其不僅是位文人，也是位德高望重的士大夫。特別強調南派的正統性，提出「尚南貶北論」，被稱為南宗畫一代宗師。其畫先師法古人風格，再建立個人的技法，表現南宗的墨法淋漓濃深，超逸秀潤見稱（圖11-16）。並且整理古人的繪畫風格，以他文人畫家的美學理想，同時發表藝術評論以建立他的繪畫理論，雖非刻意劃分，卻也突顯了文人畫的優越性，貶低了院體派。而他的「南北宗」之說，到清代時仍有著很大的影響。

至於在明末時，從古人傳統繪畫中吸取靈感的文人畫家，卻非屬於南宗派，以既復古又創新的形式和題材上求發展。其中以畫人物的陳洪綬和花卉石竹的徐渭為代表畫家。

◆ 陳洪綬（字章，號老蓮，西元1598~1652）

其山水、花鳥、人物無所不精，尤以人物畫深得古法式樣。線條描繪出衣褶圓勁，婉轉柔美，用筆肯定精確，古意盎然功力深厚，大部分以寫真歷史人物或佛像題材為主，如《歸去來圖》（圖11-17）中表現詩人陶淵明正享受著好飲、音樂和菊花的樂趣。在服飾上他從顧愷之學習到衣褶的彎曲轉折線條變化，再加以淡墨描出石塊凹凸狀，將人物誇張變形是為他

個人主觀情感的表現。晚年清朝
執政，遂入雲門寺為僧，改號
「悔遲」，是一思想獨特的文人
畫家。此外他的木刻版畫在表現
上也非常突出。

◆ **徐渭（字文長，西元1521~
　1593）**

　　徐渭是位傑出的書畫家、文
學家和劇作家。繪畫上具改革創
新，擅畫花卉，能充分表現文人
畫的技巧，開創大寫意一派的畫

圖11-17 明 陳洪綬《歸去
來圖》（局部）

法，把傳統水墨寫生技巧發展到大刀闊斧堅韌豪放的精神。他
的《竹畫》（圖11-18）宛如毛筆粗獷的筆法怒掃在紙上，速
度快捷到無法控制，緊張且猛烈，所謂「走筆如飛，潑墨淋
漓」。此外，山水、人物、走獸、魚蟲、瓜果皆能觀察生活中
細節，寫實功力扎實，其明快精煉的筆墨更影響到後世的畫
家。

圖11-18 明 徐渭《竹畫》（局部）

圖11-19 明 文徵明《陶淵明飲酒二十首》

書 法

明代初期的書法仍為元代的延長，一些書寫者以趙孟頫復古主義為主，仍在「刻帖」（即法帖的摹刻）上學習，而非「碑學」。直到明代中期和末期才有革新的書風形成而集大成者，能領會古法之字的筆理，從古法中擷取精華而卓然不凡的書法家出現。如：文徵明的書法作品（圖11-19），尤以小楷鋒穎秀登，極力追隨王羲之。董其昌（圖11-20）與文徵明同樣具詩、書、畫三絕，在鑑識和藝術理論方面特別專長，從王羲之、顏真卿、蘇軾和米芾書法吸取精華，摒棄以技巧為主的傳統書法，強調創意的重要性，而開創新局，他認為書法的最高境界是「韻取晉人之書、法取唐人之書、意取宋人之書。」其行、草、楷書皆能看出他細膩的筆韻。徐渭的字取法於米芾，和他的詩畫一樣，有著奔放的情趣。

雕 塑 · 工 藝

明成祖時在北京天壽山下興建的《十三陵》（圖11-21），安葬著從永樂到崇禎皇帝的墓群，以永樂「長陵」為中心，各陵相隔，巍立於山坡上，呈現宏觀壯美。在通往陵墓的甬道旁，雕塑著巨大文臣、武臣的石人和鎮墓獸石，石人雖似由佛像脫胎而來，卻無其精神意義，只是莊重而已，石獸也刻得生氣勃勃。參道旁的白石牌坊飾以龍獸的雕刻，表現出

圖11-20 明 董其昌 行草書卷

建築雕刻的特點，是為中國自漢代以來陵墓前安放石獸的最後階段。

圖11-21 明 北京天壽山下《十三陵》王陵前的石獸

工藝品到了明代是大放異彩，表現極為纖細精緻的技巧。源自周、漢的漆器至宋、元時期即有的「剔紅」技巧，到明代時此「剔紅」漆器設官製造，所製的更為精美，上面刻有「大明永樂年製」之款識，刻工深峻，圓潤光滑及鋒芒顯露的風格（圖11-22）。

「景泰藍」是一種由西方傳入中國的銅胎填琺瑯器，在唐代已有製作，到明代時更成為一門獨立的工藝技術。其製法即先用銅製胎，然後以細銅線或金銀絲構成花紋輪廓，嵌在銅胎表面上，稱為「掐絲」。再將琺瑯色釉料注入花紋中，然後放入窯中燒成，再加以倒磨顯出光澤，色調有多種，一般用以製造花瓶、碗、碟、香爐等器物，花紋精美，製工纖細，色澤華麗，尤以明景泰年間製作的較精美，又善用藍色，故名思義，稱之為「景泰藍」。（圖11-23、11-24）

圖11-22 明 剔紅《花卉錐把瓶》

圖11-23 明 掐絲琺瑯香爐

圖11-24 明 掐絲琺瑯蒜頭瓶

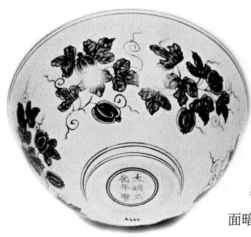

圖11-25 明 成化時期《青花釉下彩瓷碗》

瓷器經宋、元到明代時,以達完美的境界。在陶瓷彩繪上漸有多種釉色和彩瓷出現,器型以實用為主,花樣圖案也為現實生活題材,主要製瓷仍以江西的景德鎮為中心。瓷胎也漸趨薄為貴,並在瓷器上加有年代款識(圖11-25)。永樂年間所製的「脫胎瓷器」,有如脫胎之薄,向日光照射,可透見上面暗藏著花紋和款識。

在彩瓷上,如明憲宗時期所產的成化窯(成窯)「鬥彩」瓷器(圖11-26),即為釉下青花勾繪花紋輪廓和釉上用彩填繪,兩者相互結合,爭奇鬥豔的形成,顏色強烈對比,胎質輕巧(圖11-27)。此外,明宣德年間的宣窯以青、紅兩色最著名(圖11-28)。

圖11-26 明 成化窯《青花鬥彩花鳥》

由於工商社會經濟的繁榮和科技的進步也反映在藝術上,使明代木刻版畫盛行,大量的佛經、戲曲、小說和其他通俗書籍皆附有插圖,使畫家和木刻家互相結合,利用雙鉤白描繪畫和石雕手法刻出精緻動人及內容豐富的版畫。如:畫家仇英、崔子忠和陳洪綬皆曾畫過版插圖。其中陳洪綬還做過民間木刻版畫的工作,其作品《西廂記》(圖11-29)和《水滸傳》小說中的人物插圖,皆顯現出生動靈活的神情。

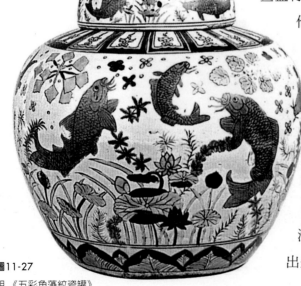

圖11-27 明《五彩魚藻紋瓷罐》

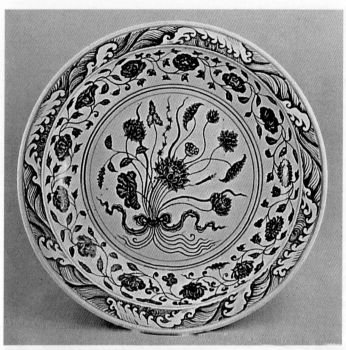

圖11-28　明 宣德《青花蓮花紋巨盤》

在明初時已有朱、墨兩色印刷，到了明代末年時更發明了分色分版的彩色木刻，先後編印了水印木刻《十竹齋畫譜》和《十竹齋箋譜》二書，將彩色套印木刻畫推向新的階段，也是明末時最高的成就。「十竹齋」是版畫家胡正言的室名，他能書擅畫，經過二十年的努力才完成這兩本書。「畫譜」是將繪畫中各式各樣的畫法集中起來，具有教學參考的性質；「箋譜」則是供玩賞且具有圖案裝飾的意味。

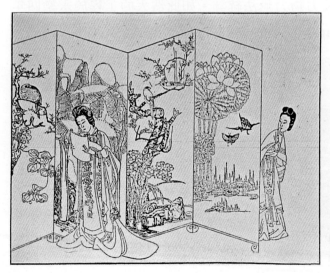

圖11-29
明 陳洪綬《西廂記》插圖 木刻版畫

建 築

　　明代的皇都和宮殿仍沿襲唐宋以來的形式和規模，加以擴展更加精巧華麗。明成祖永樂皇帝時，遷都北平改名北京，仍持續舊北京元大都的城市規劃和宮殿建築，其中最著名的故宮即《紫禁城》（圖11-30），是中國現存最大且最完整的建築藝術結晶。

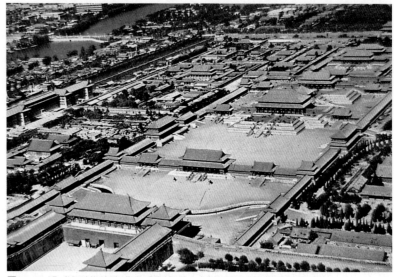

圖11-30 明 成祖時期始建 北京《紫禁城》（清代重建完成為現今的全貌）

　　《紫禁城》是皇帝的所在地，也是最高權威的象徵，動用無數工匠，網羅南方上等的楠木建材，燒製城磚和牆瓦，所耗資之人力物力無法統計。如此浩大的工程於永樂四年（西元1406年）大興土木，歷經十五年之久才得以竣工。

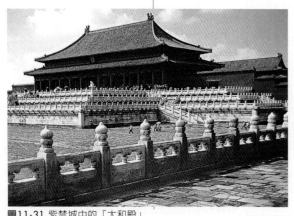

圖11-31 紫禁城中的「太和殿」

　　《紫禁城》內部的布局嚴謹規則主次有序，空間變化豐富，從南到北形成一貫通的中心軸線，附屬建築左右對稱平行線，從南端天安門、端門、午門走入主建築前部，包括代表封建皇朝最高權威的太和殿（是為我國現存最大的木構建築）（圖11-31、11-32），然後是中和殿、保和殿，是為整個布局最高處三大

中心。文華殿、武英殿雙翼為皇帝行
使權力的主要場所，後部則有乾清
宮、交泰殿、坤寧宮、御花園及東西
各六宮，是為皇帝日常活動和后妃居
住的地方，往北出了神武門便出了紫
禁城，南北全長共八公里。

　　外部有城牆及護城河圍繞，裡裡
外外雕樑畫棟，金碧輝煌，加以大理石基座，白欄杆環繞，
紅牆、黃色琉璃瓦覆頂，給人一種崇高、莊嚴、神祕森嚴的
感覺。明末之時因戰亂，部分宮殿被毀壞，直到清代之時又
重新恢復舊觀。

　　位於北京城東南的建築《天壇》（圖11-33），是集合科
學和藝術的建築結構。創建於明永樂十八年（西元1420
年），是為皇帝祭天以祈求穀物豐收、祀天祈福、國泰平安
的專屬祭壇。整個建築以平面布局，廣闊空間，北牆呈圓弧
形，南牆呈方形，象徵古人宇宙哲學觀點的「天圓地方」之
說。主建築結構從南到北分別有「圜丘」、「皇穹宇」和

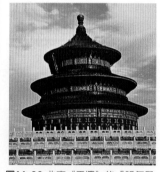

圖11-33 北京《天壇》的「祈年殿」

「祈年殿」，四周是一片茂密參天的古柏樹。「祈年殿」頂
由藍色琉璃瓦的三重圓形攢尖頂構成，有著藍天的象徵。
「皇穹宇」（圖11-34）位於中心，祭天時所用的牌位就放於
殿中。「圜丘」（圖11-35）即為古時祭天之所，周圍欄杆、
石階和石塊，每個細節均取一、三、五、七、九奇數的安
排，尤其是九的奇數設計，因奇數是為陽數，而陽則為天。

圖11-34 北京天壇公園的「皇穹宇」/邢益玲 攝

此《天壇》建築也是我國宗
教建築中一種最莊嚴的代表
作。

　　除了皇宮、陵墓、寺院
和其他政治軍事重大工程
外，歷代帝王貴族的造園藝

圖11-35 北京天壇公園的「圜丘」

術在我國建築上也極為重視，即使在富豪之家也一樣頗為流行。而此自古就有的築園風氣，自六朝之後（十世紀初）大批官僚富貴人家遷移南方，尤其是在江蘇蘇州、揚州和無錫周圍一帶以庭園著稱，到宋朝時更達到極盛期。不過現今存在的園林大多是明、清時代所建造的，其中《拙政園》（圖11-36）是目前蘇州園林中最大的一座，始建於明代正德四年（西元1509年），當年御史王獻臣辭職回鄉，買地建園，改成宅園《拙政園》，之後易主無數，到清代、民國時多次增建和修建，整個布局各處建築物以水面為主和四周風景相結合，亭台、樓閣、曲徑、小橋及富於幻想的假山、石頭造景貫穿全園。

圖11-36 蘇州園林《拙政園》/邢益玲 攝

CHAPTER

12

清至近代時期

- ◆ 清代時期
- ◆ 近代時期

Art Since Ching Dynasty

清代時期

Art Since Ching Dynasty

由於皇室的腐敗和宦官弄權，造成明代政治的衰竭。滿族趁明之弊而入侵，並在北方建立「滿州國」。西元1644年明末戰亂不斷，由李自成領導的民間暴動席捲中原，結束明代統治時，吳三桂又想借助滿族之兵力鎮壓李自成，結果清軍卻趁機正式入侵京師，定都於北京，建立「大清帝國」，統治中國時間近兩百多年。直到1911年，民軍起義於武昌，創立中華民國為止。

清代在康熙、雍正和乾隆三位皇帝執政之時，是中國的黃金時代，對中國的文化採取尊重的態度，並以儒家思想來統治中國。重用知識分子，開始整理編纂古代書籍，以此來束縛學人的思想。在藝術上，大量收藏古代的書畫和工藝品，因國威的遠播，中亞、西方皆來朝，由此西方物質文化紛紛傳入，使中國社會生活起了很大變化。其中在十七世紀時耶穌會的到來，更把西方的科技與藝術帶到中國，對當時的建築、雕刻、繪畫無不影響。尤其是西方繪畫中的光影和透視學，此種寫實主義對中國傳統的繪畫頗具影響。

繪　畫

清代雖取消設立畫院，卻設有「供奉」和「祇侯」等官職助長繪畫發展。沿自於明代復古主義和形式主義的傾向，引伸到師承門戶之間，更發展到宗派主義，派別分歧較明代更為複雜。在此同時，更有明代宗室遺民畫家抱節守志，將抑鬱之氣轉而寄情於筆墨，豪放奔肆的畫風，發揮其獨特的個性。大體上，清代畫壇上可分為保守派和改革派，前者以王時敏、王

鑑、王翬、王原祁「四王」，再加上吳歷和惲壽平為代表，合稱「清初六大家」；後者則以髡殘、弘仁、石濤、八大山人和揚州畫派（揚州八怪）為代表。此外，還有義大利的宮廷畫家郎世寧，更將西方的繪畫觀點發展出中西融合的新風格。

一、清初六大家

「清初六大家」可說都是職業畫家，他們的畫風是把中國的院畫傳統固定在南宗畫，在藝術上和理論上可說都是明人畫家董其昌的追隨者，但也有著他們獨特的作風，而成為清初畫壇的主流，並以正統派南宗自居。只是他們之後後繼無人，一些畫家只知一昧模仿宋、元兩代的畫風，強調以枯筆乾墨，輕皴淡染學習「四王」的技法，千篇一律，缺乏生氣，而使清末山水畫顯現衰弱的現象。

◆ 王時敏（字遜之，號煙客，西元1592~1680）

王時敏出身書畫顯貴世家，少時曾為董其昌的學生，明亡後歸隱，以模仿古人之作品增長自己的技術和主題，在繪畫中尤推崇黃公望之筆法，以作為他畫法的規範。其畫乾筆皴擦，鬆散而有層次，畫面謹慎且極其細膩秀潤，對探索前人的筆墨技巧取得相當大的成就。只可惜受摹古的限制而未真正面對自然吸取靈感，作品中少了些對自然山川的感情和生命力，也就難以有突破性的創作，此原因也是如同其他保守南宗畫家的一項缺失（圖12-1）。

圖12-1 清 王時敏《仿趙孟頫山水冊頁》

圖12-2 清 王鑑《仿王蒙山水軸》

◆ **王鑑（字圓照，號湘碧，西元1598~1677）**

王鑑與王時敏是同時期的畫家，家藏甚豐，能博覽觀摩畫論，摹擬古人名跡，以此為主體建立自己的風格，其畫運筆出鋒，用墨濃潤，樹木蔚鬱，丘壑深邃，臨摹之古畫受當時人們的推崇。《仿王蒙山水軸》（圖12-2）為王鑑仿自元四大家之一的王蒙之作藉此表現其自己筆法之境界。

◆ **王原祁（字茂京，號麓台，西元1672~1715）**

王原祁為王時敏的孫子，掌管康熙皇的御藏書畫，雖非宮廷畫家卻能主宰畫院。其山水畫仍以摹古為主，以學黃公望的淺絳山水取得很高的成就，並以新方法來使用舊形式和技巧，以及利用前人的發現來演進，以達其個人的表現。除筆觸的重視外，還關心畫面的構局的重新組合，《仿倪瓚山水》（圖12-3）中他以倪瓚的結構為起點，加以筆墨、色彩的秩序和錯綜複雜的變形，如中央偏斜的安排，還有左右兩邊水平面不對稱的怪異佈局，皆呈現王原祁自己的方法，此種根植於自然的新空間構造頗有西方畫家塞尚繪畫的特色。

◆ **王翬（字石谷，號耕煙散人，西元1632~1717）**

其畫作受教前二王的栽培提掖，而為超群出眾的畫家，其充分吸取古人畫風的樸雅格調，摹古能力之強在融合南北宗之大成，自成一家。筆墨造形較嚴謹結實，畫面注重整體感，用筆著色都顯蒼勁沉著，為當時朝野爭相學習的對象，而康熙皇帝更頒賜他「山水清暉」一匾額。

圖12-3 清 王原祁《仿倪瓚山水》

　　《秋林圖軸》（圖12-4）圖中以近景樹石為主，茂密樹林從左側流入的小瀑布溪流，呈現畫面空間之深遠。

◆ 惲壽平（初名格，以字行，號南田，西元 1632~1697）

　　其能詩擅畫，和王翬是好友，自覺山水畫不能與其相比，於是改畫寫生花卉。其花卉脫胎於宋人的沒骨法，以五代徐熙為依歸，卻自成一格。柔和精雅秀潤的筆調，具有一種獨特神韻，其畫大部分繪於扇面與冊頁上，無論大小作品均工整秀麗，對後世畫家影響非常之大（圖12-5）。

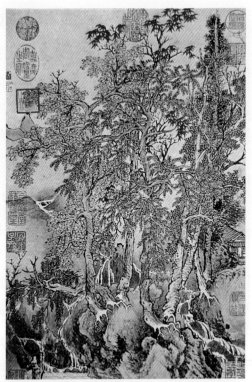

圖12-4　清 王翬《秋林圖軸》

圖12-5　清 惲壽平《花卉》

◆ 吳歷（字漁山，號墨景，西元1632~1718）

　　其畫曾學於王時敏，和其他畫家不同在於其具有強烈的個性和獨特的風格，初學宋元兩代畫家，有著清麗和蒼鬱的畫風，不過有些形式全屬自創，雖是南宗畫派之一，但多少帶點異端的成分，在畫壇上呈孤立狀態，晚年皈依天主教，加入耶穌會，其畫作流傳的也較少（圖12-6）。

圖12-6　清 吳歷《山水冊頁》

二、明末遺民畫家

在清初改朝換代之時，一些屬於明代遺民畫家滿懷著悲愴與憂鬱，向遠離俗塵的山水尋求解脫，採避世的態度遁入深山密林的廟宇中潛心從事繪畫。這些遺民畫家否定一切流於形式主義和典型主義的南宗畫風，努力追求文人畫家本來所具有的胸中逸氣，他們把強烈的反抗精神和情緒都表現在作品上。

◆ 髡殘（字石谿，號白禿，西元1610~1670）

自稱殘道人，晚號白道人，從小落髮為僧，遍遊天下名山，最後住進金陵牛首寺過著孤獨的生活，具有強烈民族情操。其山水畫中有些地方顯露出受元代畫家的影響，不過大部分都是他經過觀察大自然而描繪出的，筆法蒼古淳雅而富情趣（圖12-7）。

◆ 弘仁（本名江韜，字漸江，西元1610~1644）

號梅花古衲，明亡後就皈依為僧。山水師倪瓚，畫卻比倪瓚還清高，家住黃山附近，以黃山實景寫生，其畫以非常乾的筆法拖曳長線條，表現山的重疊感，線條上再以淡墨渲染，畫面上呈現的是一種靜穆山水乾枯而疏朗的感覺，卻也隱藏畫面之下結實又雄偉的氣勢，且將倪瓚的風格變成他的畫風，可見其畫的境界是如何高超不凡了（圖12-8）。

圖12-7 清 髡殘《蒼翠凌天圖》

圖12-8 清 弘仁《溪山無盡圖卷》（局部）

◆ 八大山人（原名朱耷，西元1625~1705）

　　為明朝宗室，明亡後即剃度為僧。其詩文書畫皆極雋永，尤其畫中的意境更是超凡絕俗，將他的自然觀與胸中逸氣經過他的雙眼呈現於畫面上，運筆自由奔放不拘常格，憑筆的輕重和墨的濃淡以簡單的線條扭動勾勒，下筆十分沉著快速，筆筆中鋒直透紙背，畫中的簽名「八大山人」像似「哭之」、「笑之」的字樣，似乎暗示其愛國憤世之情，令人哭笑不得的無奈心境。至於他畫中的鳥或魚更是形象誇張奇特，有著方形或變形的眼睛和畫面四周留一大片空白似乎呈現一種內心孤獨憤怒，白眼看這世界的冷漠表情，其畫對他自我心境的寫照是這般如此的傳神之處（圖12-9、12-10）。

圖12-9 清 八大山人《鵪鶉圖》

圖12-10 清 八大山人《雙鳥冊頁》

圖12-11
清 石濤《危石讀書圖》

◆ **石濤（原名朱若極，號清湘老人，西元1641~1710）**

　　法號道濟，又號苦瓜和尚，也是明代宗室。明亡後逃於禪宗為僧，寄情於書畫，遍遊名山大川之間，以冷靜態度洞察自然景象，在他的畫題及意境上都極富變化，並充滿神韻的筆調，繪畫上極少依賴已存的風格，著有山水論『畫語錄』。反對復古，認為自然與藝術之間必有神祕關聯，必須從視覺的千變萬化找出一種有限而有秩序的形式系統，主張「我自有我法」、「法外求法」，其畫灑脫自如，縱意揮霍，完全是一位登峰造極獨特主義的大師。《危石讀書圖》（圖12-11）此畫是他遊黃山歸來時激發的靈感，在表現春天到來，以淡紅及淺綠的點來呈現頗具生命力的網，以翻延盤回強烈的線條增添筆墨之趣，呈現於崖隙內小屋中一人獨坐的情景。

三、揚州畫家

　　「揚州畫派」出現於乾隆時期，當時的揚州是江南非常繁榮的大都市，位於揚子江與大運河的匯合處，為南北交通要衝，是全國工商中心的大城市，自然而產生極富天才的大畫家。這些畫家皆頗具藝術革新的精神，擺脫文人束縛，表現極為主觀的個性，不管在題材、筆墨和造形上皆突破文人畫的正統，當然也無明代遺民那種憤世嫉俗的情感，他們只是傾向於感覺的表現而已。由於他們的畫風異於常人且獨特，又稱「揚州八怪」，此「八怪」只是用來說明畫家的人數之多，並非只有八人，而他們主要題材以花鳥畫居多，山水畫作品則較少，在意境上也非常主觀，尤其注重寫意畫。

◆ **金農（字壽門，號冬心，西元1687~1764）**

是為「揚州八怪」裡的中心人物。五十多歲才開始從事繪畫，擅花鳥畫，也工於古代書法，竹、梅、馬以外也畫佛像。《觀荷圖》（圖12-12）不依傳統來構圖，以怪異抖動的線條描繪出天真淳樸的人物，畫面中的題句更加表現出夏日一種閒暇舒逸愉快的感覺。

◆ **羅聘（字遯夫，號兩峰，西元1733~1799）**

別號花之寺僧，為金農的弟子，也繼承他畫中的活潑趣味。山水、人物、花鳥皆擅長，特別喜歡畫鬼神，藉此來諷刺時政，這是他怪異的行為，不過這幅他晚年畫的《易安像》（圖12-13）就顯現筆法極為細膩，以怪異的老人站於怪石前，手上拿著一枝梅花，此畫是依據唐代詩人李白贈予友人孟浩然的一首詩而來，而孟浩然喜愛梅花，故也以此來引喻他和老友易安之間的友誼深厚，有點怪誕且詼諧。

圖12-12　清 金農《觀荷圖》冊頁

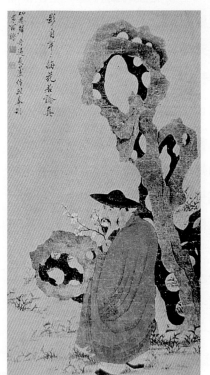

圖12-13　清 羅聘《易安像》

◆ **鄭燮（字克柔，號板橋，西元1693-1765）**

其致力於詩、文、書、畫為「揚州八怪」中最具有文人氣息的畫家。同情民間疾苦，不滿當時的貪官汙吏，常以詩文來反映此種悲慘生活情形。在繪畫上，專長於畫蘭、竹，以其所象徵的堅韌不拔，正直無私，光

圖12-14 清 鄭燮《墨竹圖》

明磊落，虛心向上的精神，來表現他的內在思想和感情。同時以寫書法的姿態，以水墨描繪出生動挺拔的蘭竹畫，並在畫面加上詩句題跋，在構圖章法上皆能互相烘托，相互呼應的恰到好處，充分發揮詩、書、畫三者結合的藝術創作（圖12-14）。

◆ 華嵒（字秋岳，號新羅山人，西元1682~1757）

不僅工於花鳥畫，人物、山水畫皆擅長。長久客居揚州，也是揚州畫派的大師，有著前人繪畫的優良傳統，卻也能勇於革新，對主題對象注重寫生觀察，形象精確且自然，筆墨簡潔構思新穎，直可與惲壽平相媲美。《桃潭浴鴨圖》（圖12-15）呈現一隻水鴨悠遊於水中，向下望著落於水中的紅葉自然而生動的景象。

圖12-15 清 華嵒《桃潭浴鴨圖》

四、西方傳教士畫家

西洋繪畫在明嘉靖年間雖已有傳教士將其帶到中國，不過在藝術上也僅限於基督教繪畫。但到了清代，一些傳教士畫家皆入清廷供奉任職於畫院，其風格影響著當時的宮廷畫家。由於當時文人畫派的勢力強大，此西洋畫並沒有真正在中國畫壇上造成太大的震撼。

◆ **郎世寧**（西元1688~1766）

為義大利的傳教士，在1715年清康熙時期任職於畫院，以他在西方的繪畫基礎，將西洋畫的細密寫實描繪，光影和遠近的透視法傳授給中國畫家，並以中國的繪畫工具、材料及技巧來描繪日常生活中的花鳥、人物和馬匹，尤擅畫人馬射獵題材。《八駿圖》（圖12-16）中可看出其功力，他以中西合璧方法來呈現，畫面上富裝飾性的寫實主義風格，正好迎合當時宮廷的需要，此種西方的繪畫技法對中國的繪畫多少有點影響。

圖12-16 清 郎世寧《八駿圖》（局部）

書　法

清代書法研究古風仍盛，康熙皇帝之時愛好董其昌的書法，因此群臣爭相模仿，董字風行天下；到雍正和乾隆皇帝之時尊重晉、唐遺風，於是趙孟頫的書法乃應時而起，此時期稱為「帖學期」。然而在清代，清廷為壓抑臣民的言論，讓文人學者走往考古堆中，此時又因漢、魏石刻碑被發掘，資料越加豐富，因此研究古堆中的文人書法家也越多，使得篆書、隸書和楷書又再度被受重視；另外，還有古碑的調查和古銅器的發現，也使得金石之學更加盛行，並影響到書法，這時期可說是「碑學期」。從上自周、秦，下至元、明時期，清代乃是集歷代書法大成的重要時期，而此時期篆刻更獲致完美的發展，並把鐫刻成為文人、士大夫最尊崇的一門學問。

圖12-17 清 康熙窯《素三彩花卉碗》

雕塑· 工藝

明末清初時有段時間景德鎮的陶瓷廠曾被迫關閉，不過在康熙皇帝時，派任督窯官臧應選到景德鎮督造御用之器，並精心策劃，一方面仿製宋明時期的明窯精品，另一方面也能創新。當時最大的成就是新創了「素三彩」（圖12-17），也是琺瑯彩瓷的一種，主要以茄紫、黃、綠三種顏色，有時不只三色，將彩料塗於器坯上，加上透明釉後入窯燒成。另外，還生產出「硬彩」瓷，也稱「五彩」（圖12-18），其色彩濃厚，釉附著其上線條凸起。到雍正時期又發明「粉彩」，又稱「軟彩」，彩色清淡，有粉勻之態，豔麗而雅逸（圖12-19）。

在瓷器的純製作技術來看，到了乾隆時期達到最高峰，此時有一些瓷器複製的銀、木、漆、銅、玉器等，其紋理均極肖似。此外又採用西法製瓷，其中一種瓷胎畫琺瑯，又稱「古月軒」，就是應用西洋的寫實素描，光影及透視法，表現極為珍貴（圖12-20）。除此著名的官窯之外，中國南部地方所產的民窯也能發揮傳統創造力和精神。

木刻版畫，到了清代已推向新技術階段。《芥子園畫譜》是康熙時所出現一部典型的套版水印畫譜，主要內容是介紹「畫學淺說」、「設色各法」、「樹譜」、「山石譜」、「人物、屋宇」以及各種花卉、翎毛等，是一部具體的教科書，為當時學畫的範

圖12-18 清 康熙《五彩鏤空夔紋香薰》

圖12-19 清 雍正窯《粉彩牡丹碗》

本。此外，清代民間年畫因彩色套版的出現更發展出成另一種藝術，其中以蘇州的「桃花塢」（圖12-21、12-22）及天津的「楊柳青」（圖12-23）版畫、年畫最著名，其結合繪畫技巧、題材多樣化，且反映現實生活情景，明朗清快，線條流暢，在素版上著色，不受限制地自由描繪，超越印刷範圍，色彩尤其亮麗鮮明，給人一種年節熱鬧喜氣洋洋的感覺。

圖12-20 清 乾隆窯《琺瑯彩桃柳爭春溫壺》

圖12-21 清 桃花塢版畫《瓶花圖》

圖12-22 清 桃花塢版畫《一團和氣》

圖12-23 清 楊柳青版畫《嬉叫哥哥》

建　築

　　清代在建築上仍繼承於明代，包括北京城皇室的擴充及天壇建築中祈年殿的重建。此外，為了配合宮殿神廟建築，歷代帝王都闢有較大的皇家園林以供其遊賞或圖享受，開山鑿湖，從遠地移植奇花異木，並畜養珍禽異獸，耗費人力物力不計其數。而歷代的皇家園林所遺留下來大多已毀損，後人再加以重建的，如：康熙皇帝時曾大規模建造夏宮（此曾為漢朝和梁朝皇帝狩獵場），到雍正時經擴建，改稱為《圓明園》（圖12-24）；乾隆時又增建，並依西方建築方式設計使其中西合併，不過在1860年英法聯軍戰爭遭受全毀，內部收藏珍品也被洗劫一空，只剩一片廢墟遺址。

　　另一項建築就是現存規模最大的工程《頤和園》，毗連於《圓明園》，是為慈禧太后私自挪用海軍公款，下令在原乾

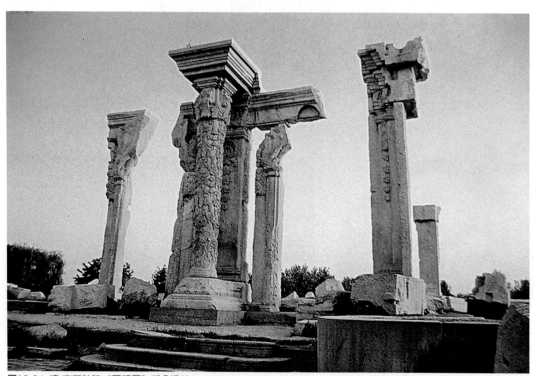

圖12-24 清 雍正時建《圓明園》部分遺址

隆時所建成的「清漪園」，後為
八國聯軍焚毀的遺址上重新興建
之地。

《頤和園》是西元1888年改
為原是慈禧太后的夏宮，現在的
規模是1905年修建完成的。它利
用昆明湖（圖12-25）和萬壽山作
為湖光山色基地，大體上園東為

圖12-25 清《頤和園》的
昆明湖 /邢益玲 攝

行宮，平面布局嚴謹，採對稱和封閉的院落組合，仁壽殿為當
年慈禧太后處理朝政，召見群臣和居住的離宮；西端以萬壽
山、昆明湖為主，佛香閣八角四層樓高，為最高視點，在山上
向下望湖水浩渺，和排雲殿（圖12-26）兩者是為園內主體，
呈南北走向，以長廊七百二十八公尺，二百七十三間串聯東西
兩端（圖12-27），此建築以西湖為藍本，吸取江南園林特
色，既有皇家園林的堂皇，又有私家園林的清雅。

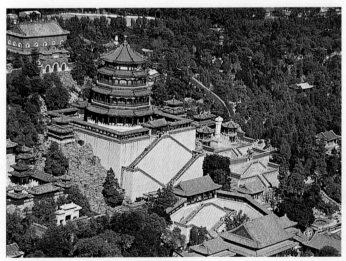

圖12-26 清 乾隆時興建的《頤和園》排雲殿

圖12-27 清《頤和園》沿湖岸的長廊

近代時期

rt Since Ching Dynasty

從西元1840年英國所發動的侵華鴉片戰爭開始，中國逐步淪為半殖民地社會，直到1911年國父推翻滿清，隔年中華民國的宣告成立為止。西方列強以船堅戰砲為先鋒，夾西方文明入侵中國，對中國傳統文化造成莫大的衝擊和影響。藝術家一方面吸取來自西方的文化藝術，成為西學中用或中西合併；另一方面仍有著許多承先啟後，繼承傳統另闢新徑的卓越藝術家的產生，在藝術上激發創造而呈現出來。

至於在建築上，則將西方基本的建築方式，用鋼筋水泥的建材來呈現中國傳統木構建築的裝飾細節和起翹的簷角，成為目前現代化樣式的一種對中國建築的缺失。

繪　畫

圖12-28
清末 趙之謙《花卉》

清末繪畫受到舊思想和新思想傳統與外來的風格衝擊影響之下，宮廷畫家已不再受重視，傑出的文人畫已漸行減少，山水畫也漸趨沒落，代之而起的是新花鳥畫，而稱得上是清末時較著名的畫家有：趙之謙、任頤和吳昌碩等人，活躍於上海、蘇州一帶，被稱為「海派」。

繼之而起，在二十世紀初（民國初年），能重新肯定中國傳統畫法而有突破性的表現者，有齊白石、黃賓虹；吸取西方風格仍保有中國傳統的徐悲鴻和開創新風格的張大千。受西方美術學院影響，第

一次世界大戰之後藝術學校紛紛成立，在現代繪畫上有獨特表現的劉海粟和林風眠，六〇年代大陸文革後仍充分表現其生命力的李可染；及將西方抽象主義融入中國繪畫筆墨的吳冠中，他們皆能在傳統與創新中尋求屬於畫家的一片新天地。

◆ 趙之謙（字益甫，號悲盦，西元1829~1884）

趙之謙為揚州八怪的繼承人，擅於書畫及篆刻，尊崇古代傳統的風格，在篆刻中有所謂的「金石味」和「古拙氣」。他的花卉、紫藤、山石畫皆格外具有剛勁沉著的氣勢。用色大膽，濃塗重彩，在構圖和筆墨使用上對後世影響很大。（圖12-28）

◆ 任頤（字伯年，西元1840~1895）

任頤其畫喜學宋人的雙鉤法花卉；人物畫深受陳洪綬影響，善白描畫，取材於歷史民間傳說和神話故事，造形大膽有力；花鳥畫有時以水墨揮灑不加勾勒，一樣筆法流暢，色彩明麗。《羲之愛鵝圖》（圖12-29）描繪東晉書法家王羲之觀鵝游水，揣摩書法運筆的情景，以流暢的筆法，人物怡靜專注的神態，濃墨而簡練的竹葉與勾勒出水面的兩隻白鵝顯得相映成趣。

圖12-29　清末 任頤《羲之愛鵝圖》

圖12-30　吳昌碩《歲朝清供圖》
1915年 紙本設色

◆ 吳昌碩（原字俊卿，後改為昌碩，號缶廬，西元1844~1927）

吳昌碩出身詩畫世家，擅畫花卉，反對摹

圖12-31 齊白石《荷花影圖》
民國初年 紙本設色

古,主張創新,吸取前人之精華而自成一家。以其書法的方式來構圖,充滿極濃的金石氣。其所畫的花卉,設色鮮明豔麗,線條凝重有魄力,放筆潑墨,顯得豪放而有氣勢,為清末的主流畫家,也為後「海派」畫家的領導人物。《歲朝清供圖》(圖12-30),此幅為他晚年的作品,構圖簡單而緊密,墨色濃淡相宜,設色俏麗而不俗,顯現其晚遒勁古拙的韻味。

◆ **齊白石(名璜,號瀕生,別號白石,西元1863~1957)**

　齊白石少年家貧,學做木匠,精刻木雕,後拜師學畫,擅畫花鳥草蟲,兼山水和人物畫。繪畫強調觀察寫生,以呈現心靈的感受。其畫極富民間鄉土藝術的情趣,題材非常生動活潑,造形簡約卻筆墨雄健色彩強烈。《荷花影》(圖12-31)更顯現出其晚年大膽自由的筆法,且富趣味性。

◆ **黃賓虹(字樸存,號濱虹,後改字賓虹,西元1865~1955)**

　黃賓虹專攻山水畫,能摹古而創新,兼有職業畫家和文人畫家的特質,用筆大膽,喜禿筆宿墨,縱意勾皴擦染,形體頗鬆散,卻氣韻生動。此外,他也是一位鑑賞家,著有「畫論」研究傳統繪畫的史論。《漬墨山水》(圖12-32)為他晚年致力創造墨法的一幅畫,充分掌握濃墨與水的特性,呈現出淋漓盡致的效果,表現雨中山林間水氣迷浸的軒朗景象。

圖12-32 黃賓虹《漬墨山水》
1950年紙本設色

◆ 徐悲鴻
（西元1895~1953）

　　幼年隨父學畫，家貧鬻畫為生，精通詩文書畫。民國八年留學法國，留歐期間深受歐洲寫實主義影響，並將中國傳統繪畫的實質和西洋繪畫的寫實精神成為推動中國現代畫形式的發展。其早期國畫作品即以細膩逼真的形象為主，後期更強調師法造化，以西方素描為一切造形的基礎，將國畫的筆墨融入西方技法中。除人物畫（圖12-33）外，尤以

圖12-33 徐悲鴻《簫聲》1926年 油彩

畫馬最著名。《奔馬》（圖12-34）以寫意法中流暢揮灑的筆墨，呈現出正奔馳的馬匹，在形態和結構中皆十分的精確。

◆ 張大千（名爰，法號大千，西元1899~1983）

　　自幼隨母學畫，初以古人為師，再進入以天地自然為師。生平中最值得稱道的是敦煌一行，吸取隋唐壁畫遺跡，開闊國畫技法和見識。其畫細膩秀潤，晚期發揮水墨的功能，自創潑墨、潑彩畫法，將國畫中大青綠的重色分染作潑染效果與潑墨法融合為一，呈現抽象般

圖12-34 徐悲鴻《奔馬》
1942年 水墨

圖12-35 張大千《潑墨荷花》1967年

的境界和情調。《潑墨荷花》（圖12-35）以簡單數筆的線條勾勒荷花的輪廓，再以青綠色彩及潑墨揮灑於荷葉上，交疊而成一片色彩斑斕，清雅怡人，花香馥郁的自然之美。

◆ **劉海粟（名槃，字季芳，西元1896~1994）**

出身書香世家，繪畫是自力苦學而成。與好友創建上海美術學校，以發展中國固有藝術及研究外來新藝術的蘊涵。首先倡導以西方人體寫生教學，並創辦美術雜誌，提出藝術理論著作。民國十八年赴歐洲為他藝術的轉捩點，深受後期印象主義影響，其畫色彩強烈，線條有力，立足於傳統，將油畫技法融入於國畫中，是為擇中西之長，而融會貫通，有著形式雄肆豪放，氣勢宏偉，瑰麗沉厚的風格。《錦繡河山》（圖12-36）以斑斕強烈的色彩對比，揉合油畫的技法及國畫的寫意效果，呈現出黃山的神韻和自然之趣。

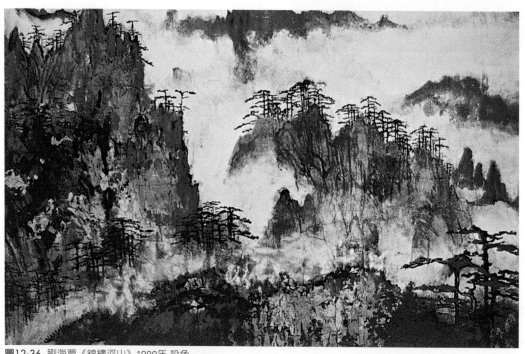

圖12-36 劉海粟《錦繡河山》1980年 設色

◆ **林風眠**（西元1900~1991）

　　自幼在父親的指導下學畫，對西洋繪畫有濃厚的興趣。二十歲留法，回國後擔任教職，致力教育，倡導藝術改革的新運動，主張創作與理論並重，反對學院派，培養自由思考的能力。繪畫上深受西方印象派的光；野獸和立體派的造形結構；表現主義的筆觸；以及中國民間藝術的影響，造就他自由開放的風格。技巧上融合墨與油的趣味，創造一種新且中國現代的形式結構。《仕女》（圖12-37）這幅畫中的女子，平塗的臉部五官，其靈感似乎來自敦煌壁畫和民間的剪紙，色彩沉著優雅，手中拿著一朵白荷，流露東方女性溫柔典雅，清淡秀媚的特質。

圖12-37 林風眠《仕女》
1950~1960年 重彩畫

◆ **李可染**（西元1907~1989）

　　幼小即對詩書畫極有興趣，深受劉海粟和林風眠西方藝術畫風和探求藝術的精神影響。並曾拜齊白石和黃賓虹為師，從中學到作畫的態度和藝術的思想理論及筆墨的方法，而重新發掘體驗新的結構和表現。擅水墨畫，取材頗為廣泛，尤喜以簡筆寫意來描繪人物，畫中的純樸稚拙，透露出機智和詼諧，具充分的幽默感。《牛背閒話》（圖12-38）呈現在盛夏的樹蔭下，兩位牧童坐在牛背上述說著兒時回憶的情景，顯得極為生動活潑有趣味。

圖12-38
李可染《牛背閒話》1981年 設色

◆ 吳冠中（西元1919~2010）

出身清貧農村家庭，是他辛勤貢獻藝術的本色。曾赴巴黎留學，對藝術採中西合璧的觀點。回國後，以中國油畫對風景的創作風格，提出以寫生創造意境，除原先的水彩、油畫作品外，也嘗試在水墨畫中找到新的趣味和立足點。作品從具象、半抽象，再到純抽象的過程，試圖朝向探求深廣的精神層面而努力。《吳家作坊》（圖12-39）圖中由點、線、面的組合，以不同大小形狀的墨塊和彩點，再加上個人的語彙和印章標誌，構成獨特的視覺效果，呈現人煙稠密熱鬧非凡的村莊景象。

圖12-39 吳冠中《吳家作坊》（局部）1992年 墨彩

CHAPTER

13

臺灣近代藝術

- ◆ 傳統的因襲
- ◆ 日據時代的臺灣
- ◆ 新思潮的來臨
- ◆ 鄉土本土與轉變期
- ◆ 臺灣的建築

The Development of Art in Taiwan

傳統的因襲

The Development of Art in Taiwan

圖13-1 清末 林朝英 書法

　　臺灣自明到清代以來，即有大批相繼來臺的墾荒之士，成為繼承中國傳統文化精神的新移民，在這一塊新的土地上披荊斬棘的辛酸歷程，卻也成為後代子民播入中原文化繁衍的種子。初期臺灣文化遺產中以建築和工藝為主，是足以能反映當時社會經濟形態的變遷和人文背景的轉換因素。繪畫上遂也承襲清代文人畫家的末流，畫家大多以臨摹為主，卻只知師法古人而少觀察自然，在此並無新的發展與創意。由於地緣關係臺灣的文化大多來自於中國的江南與福建一帶，而位居當時此地區的「揚州畫派」的風格，也隨著移民而來的墾荒者帶入到臺灣藝術的初期。其中以清乾隆、嘉慶年間被派來臺任官的林朝英（西元1739~1816）（圖13-1、13-2），以其蒼勁挺拔的書法寫入花鳥畫之中，頗顯奔放縱逸。

圖13-2 清末 林朝英《墨荷》

　　另外，出生臺灣的畫工林覺（生平不詳）（圖13-3）的簡筆人物和花卉；以及被名紳富商所聘的畫家謝琯樵（西元1811~1865）（圖13-4、13-5）的水墨蘭竹、山水畫皆為較具代表性。但大體上他們都以花鳥、四君子寫意畫為主，其次是人物畫，山水畫則著墨不多，在清代的畫壇上並無獨特的表現和地位。

圖13-3　清末 林覺《歸漁圖》

圖13-4　清末 謝琯樵《墨竹》水墨冊頁（部分）

圖13-5　清末 謝琯樵《秋景山水圖》

日據時代的臺灣

The Development of Art in Taiwan

西元1895「甲午戰爭」清廷慘遭戰敗，並簽訂「馬關條約」將臺灣割讓給日本，致使臺灣成為異族統治的殖民地。日本在這統治五十年時期，初起以平定島內反抗活動與組織為目的，後來逐漸獲得社會秩序後，再從事現代經濟基本建設，普遍設置中小學及大專學校致力振興文化工作。

在日本業餘或專業畫家進入臺灣中等學校的藝術教育之下，使得中國文人傳統水墨畫漸行沒落，相對的是西洋畫的東洋畫（膠彩、水墨畫）漸起。同時日本明治維新的西化政策，攝取到西方的文化、科學和制度，促使東京美術學校設西畫科，結合了傳統學院派清晰輪廓結實的素描，又具印象派亮麗色彩的折衷式印象派，日本人稱它為「外光派」。將此種西洋藝術寫生的觀點帶到臺灣來，甚至也影響到赴日求學的臺灣第一代西畫家，這些畫家回臺之後並領銜開啟臺灣文化藝術啟蒙運動之門。在此新式的教育啟發之下使得臺灣的藝術產生了新的視野。

圖13-6 石川欽一郎
《臺灣風景》1920年 水彩

當時來臺的美術教育者之一的石川欽一郎（西元1871~1945）（圖13-6），曾在英國時學得英國風的水彩技法（圖13-7），於1907年至1932年間陸續受聘兩次來臺，也是臺灣西洋繪畫的啟蒙老師，約十八年的時間除在臺師

圖13-7 英國畫家泰納(Turner 1775~1851)《蘇黎世景色》1842年 水彩

範學校任教以外，並指導校外人士美術，以及和學生組織畫會，對臺灣早期藝術影響非常之大。此外，有著歐洲後期印象派和野獸派畫風的鹽月桃甫（西元1892~1965），其畫重視寫生，以細膩的線條與填彩的山水、花卉來描繪。另外，木下靜涯（西元1889~？）的東洋畫，都對臺灣早期的繪畫扮演相當重要的角色。

　　1927年臺灣教育會成立主辦第一屆「臺灣美術展覽會」（簡稱「臺展」）；1935年第一屆「臺陽美術協會展」開幕；1938年官展直接由臺灣總督府文教局主辦，稱「臺灣總督府美術展覽會」（簡稱「府展」），直至1943年先後十六屆的官展，因日本太平洋戰爭敗退而就此收場。此時期深受日本藝術風格和教育思潮影響的臺灣代表畫家，也在一些官辦的展覽中展露頭角，而此第一代臺灣的現代畫家也成為日後第二代美術及官展的評審委員。他們大多能吸收西方畫派，呈現臺灣之特殊風景民俗的趣味和自己的風格；另外，在東洋畫上發展東洋畫的特異性，且富地方色彩和獨特風格的創作。前者以陳澄波、李梅樹、廖繼春和顏水龍；後者則有陳進、林玉山和郭雪湖…等為代表。

圖13-8 黃土水《水牛》
1930年 浮雕

◆ 黃土水（西元1895~1931）

　　黃土水早年即顯露對雕刻的才華，為臺灣最早受日本、西歐美術影響，也是第一位赴日本東京美術學校學習的雕刻家。作品中受日本師父復古精神與西歐寫實思想的手法，傳達鄉土風俗的造型。以佛像、人物、水牛動物之木雕石膏塑像為主。代表作品《水牛群像》（圖13-8）為其著名的遺作，充分呈現出臺灣鄉村孩童淳樸天真浪漫的特性。

◆ 陳澄波（西元1895~1947）

　　陳澄波畢業於臺北師範學校，先任職於小學後才赴日本進修西洋畫，終其一生默默耕耘，其畫受日本「外光派」影響，色調柔和有著西方野獸派筆調中的些許律動感。曾居留中國大陸，任教上海藝專，1933年回臺籌備「臺陽美術協會」，並於1935年正式舉行第一屆「臺陽美展」。雖身處於日據殖民地時期，但其內心的思懷卻在臺灣和中國文化美術間的認同和貢獻，然而他卻因1947年「二二八事件」中成為時代的犧牲者。（圖13-9）

圖13-9 陳澄波《日本三重橋》1927年 油畫

◆ 郭柏川（西元1901~1974）

郭柏川1926年辭去小學教師職務赴日求學，此時的作品色彩較沉悶幽暗，有著梅原龍三郎東方野獸派色彩的影響。1937年中日戰爭爆發，前往大陸東北旅行寫生，並曾嘗試以中國宣紙作油畫。運用中國筆趣創作出富東方色彩的野獸派畫風，色調也漸趨明朗，完成許多中國風景大作。1949年返回臺南，開始教學生涯，直到逝世為止，其風景、靜物、人物獨特的風格仍未變。（圖13-10）

圖13-10 郭柏川《故宮》1939年 油畫

◆ 李梅樹（西元1902~1983）

李梅樹曾受教於日人石川欽一郎。1929年進入東京美術學校，受「外光派」教學之影響，畫風以自然客觀之寫實，加上「外光派」的色彩，來描繪臺灣鄉土民俗風情為題材。回國後任教於臺灣各大專院校，並擔任全省美展的評審委員和臺陽美展會員。除此之外，其畢生所投入心血在三峽祖師廟的重建工作，對民間藝術頗有重大貢獻。作品《紅衣》（圖13-11）在主體人物及背景上呈現巧妙構思的安排。

圖13-11 李梅樹《紅衣》1939年 油畫

圖13-12 廖繼春《臺南故居》1928年 油畫

◆ 廖繼春（西元1902~1976）

廖繼春早年師範學校畢業後赴日求學，受教於「外光派」的畫家。回臺後任於教職，與陳澄波、郭柏川、顏水龍等人創辦「赤島社」畫會，並以《靜物》作品入選第一屆「臺展」。除「臺展」外，1946年更擔任第一屆「全省美展」的評審委員。其作品雖受「外光派」西畫的影響，仍選擇富有臺灣鄉土之趣味誇張的造形呈現，畫面色調雖稍沉悶卻強調其個性（圖13-12）。晚期色調漸趨明朗，筆調也奔放，表現出其半抽象和半具象的風格（圖13-13）。

圖13-13 廖繼春《西班牙古城》1962年 油畫

◆ 顏水龍（西元1903~1997）

顏水龍於十七歲時赴日，開始學習繪畫。之後，進入東京美術學校就讀，作品有著「外光派」西畫的技巧，畫面單純化，構圖嚴謹，在此同時他也對美術工藝產生了興趣。畢業之後，於1927年與廖繼春等多位畫家組織「赤島社」。1929年赴法，深受後印象派及野獸派的裝飾性色彩影響很大，1932年回臺後，熱衷於臺灣工藝之研究和發展，並以臺灣原始民族藝術及鄉土風景來創作，色彩重裝飾和主觀性，造形簡潔且輪廓清晰（圖13-14）。

圖13-14 顏水龍《山地姑娘》
1989年 油畫

◆ 陳進（西元1907~1998）

陳進為新竹香山人，早年就讀臺北高等女校時，為日本教師鄉原古統的學生。畢業後赴日習畫，雖受教於典型的學院東洋畫影響，卻深具其女性的優雅宛約溫順中的堅毅個性。構圖簡單、線條精密的描繪是其巧妙之處。

1929年回臺後任於教職及受聘為「臺展」審查員，並將所學之技巧呈現臺灣鄉土風情的題材。在《悠閒》（圖13-15）畫中表現著富貴人家閨女，一種高尚優美安閒的姿態。

圖13-15 陳進《悠閒》
1935年 膠彩

圖13-16 林玉山《竹雀圖》1936
年 重彩

◆ **林玉山（西元1907~2004）**

林玉山於年少時即赴日求學，受教於寫生觀念影響，常利用假日回臺時在鄉村寫生，描寫臺灣鄉土景色，筆調中洋溢著本土民俗的精神。尤喜以農村水牛為題材並以此入選為「臺展」。此外，也兼擅畫雀鳥、走獸和風景。其畫深具東洋膠彩畫及水墨的技巧特色，作品中呈現嚴謹而不失樸實可親的個性（圖13-16）。

◆ **郭雪湖（原名金火，西元1908~2012）**

郭雪湖與陳進、林玉山三人同為臺灣美術運動中膠彩畫的重要畫家。於1927年同時入選首屆「臺展」，合稱「臺展三少年」。

幼年家貧，父早逝，拜師學藝，取名雪湖。後辭學徒工作，專心在家自學，臨摹前人的筆墨意趣，並常出入圖書館翻閱相關美術書籍吸取繪畫觀念，連續參加「臺展」皆顯露其才華，其畫兼具水墨、彩墨和膠彩技法，色彩典雅富麗，樸而不華。《新霽》（圖13-17）呈現出迷人的鄉村景象，構圖嚴謹，用色精密，具有著層次感的清晰畫境。

圖13-17 郭雪湖《新霽》1931年

新思潮的來臨

The Development of Art in Taiwan

　　五十年的日據統治時代至1945年二次世界大戰之後，日本成為戰敗國為止。國民政府新政權從中國大陸轉移到臺灣來，繼之而起的又是一股中國傳統藝術的潮流，使得藝術界頓時複雜起來。1946年第一屆「全省美術展覽會」（省展）開幕，首屆評審委員皆為曾在日本參展過的臺籍畫家，面對參展的東洋畫（膠彩畫）有所質疑，而提議在省展中另闢國畫和膠彩畫二部以示區分。不過到了1974年之後膠彩畫參展的作品漸行減少，而解決此長期爭論不休的問題。

圖13-18　李仲生
水彩作品 1963年

　　1950年代受歐美藝術西風東漸的影響，使得藝壇一股西洋現代風潮呼之欲出，代表西方強國的美國也成為美術界的龍頭，透過大量的商業資訊、書籍、電影、電視的傳播媒體，使得年輕學子趨之若鶩。當時以採取特殊開放教學觀念的李仲生（西元1911~1984）（圖13-18），在臺北「安東街畫室」指導一群年輕學生現代繪畫的理論，也因此開啟了新思潮的風尚，而這群被培育出來的學生，則在1957年以標榜現代主義為精神的團體，成立了「東方畫會」和「五月畫會」。這些畫會成員大多是年輕的師大美術系畢業生、軍人子弟和小學老師所組成的畫會。

圖13-19 夏陽《人群》1975年

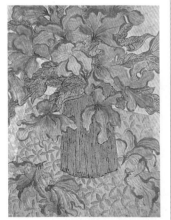

圖13-20 吳昊《藍色的花朵》
1986年 油畫

「東方畫會」的成員包括有：李元佳、夏陽（圖13-19）、陳道明、吳昊（圖13-20）、霍剛、蕭明賢、歐陽文苑、蕭勤（圖13-21）…等。「五月畫會」的成員包括有：韓湘寧、顧福生、劉國松、胡奇中、郭東榮、陳景容…等。使現代繪畫逐漸擺脫形象的束縛而走向抽象主義風潮，其中倡導最力，且以「五月畫會」為首的畫家劉國松（西元1932~）（圖13-22），更以其犀利文筆乘勝追擊的顛覆傳統美術和保守權威的阻力，趨使現代美術加速進行。也使得「五月畫會」成為當時現代繪畫運動的主導力量，更掀起抽象水墨畫的中國現代畫漩風，與「東方畫會」在六〇年代，成為帶領臺灣美術前衛的畫風。

圖13-21 蕭勤《旋風之14》1985年 壓克力、紙

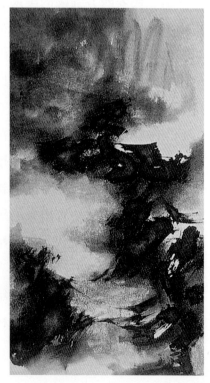

圖13-22 劉國松《五月的意象》1963年 紙、水墨

鄉土本土與轉變期

The Development of Art in Taiwan

　　所謂的現代主義也不過流行於一時，隨著時代的歷程而漸行移去。七〇年代由於臺灣的經濟轉型政治上退出聯合國，也觸發對臺灣在國際上處境之安危及對鄉土的關懷。1976年素人畫家洪通（西元1892~1987）（圖13-23）之襲捲藝壇又正值美國細膩的「新寫實主義」技術風格的進入，在正當年輕畫家一股熱勁投入鄉野及周遭生活的景物為題材，寫入畫中強調所謂社會鄉土寫實的藝術風格。（圖13-24、13-25）

　　八〇年代是臺灣政治威權解嚴的時代，也是前衛藝術最為活躍的年代，社會風氣呈現完全解放脫序的現象，藝術家的題材開始關注於社會中的諸多問題及尋求屬於臺灣的符號文化。此時大量的留學歐美的畫家也漸集體回流於臺灣的美

圖13-23　洪通《美人》

圖13-24　席德進《風景》水彩

圖13-25 謝明錩《老屋、古井與飛鴿》1983年 水彩

術界，並帶來新的思潮。在此後現代的思維下，多元及自主性的思考空間進行對社會傳統和現象的批判，找出比過去更屬於臺灣社會本土的思辯符號，呈現出的是持以本土旗幟和憤慨的破壞力來創造。

由於經濟漸行繁榮，人們也開始注重文化的提升，力求精神生活的充裕，於是具有現代化的美術館在此時也紛紛興建提供藝術家展覽的場所。（圖13-26、13-27）

九〇年代資訊更加的發達和開放，藝術又是一股新興前衛的出現。在如此吸收資訊快速的美術新生代，也建構出臺灣美術與世界藝壇互動的趨勢和一席地位。而透過國際博物館美術館間的相互交流展覽，也使得各地人們得以真正目睹大師級藝術家的作品和世界珍貴文物，而增進對藝術的了解和興趣。

圖13-27 吳天章《關於蔣經國的統治》1990年 麻布、油畫

圖13-26 楊茂林《臺灣製造 肢體記號1》1990年綜合媒體

臺灣的建築
The Development of Art in Taiwan

圖13-28 臺南《赤崁樓》鄭成功逐出荷蘭人，以熱蘭遮城為府邸 /邢益玲 攝

在十六、七世紀時荷蘭、葡萄牙和西班牙人已隨新航海路線知道了臺灣，並就此在西部和北部沿海地方附近登陸，開始興建城堡以做為貿易利益和設立殖民地的據點。（圖13-28）

明末鄭成功出兵入臺驅逐荷蘭人，開始經營臺灣，並將中國的傳統文化引入（圖13-29）。清代初期前來臺灣的移民人口大量增加，寺廟和民宅仍承襲明代樸拙簡單的形式。中期以後則強調望族豪宅、庭園（圖13-30）和寺廟（圖13-31）紛紛興建，突破以往傳統的限制，雕刻、彩繪和交趾陶之材料漸使用於施工建築設計之中，是為臺灣轉變期的文人雅致所呈現的社會現象。

圖13-29　臺南《孔廟》明永曆19年（西元 1665年）興建/邢益玲 攝

圖13-30 板橋《林家花園》「來青閣」清代中期建

同時在明、清時代以來所引進大批的工匠師傅，從臺南西部地區擴展到東北部，形成不少閩、粵系的建築方式，如此因材料的限制和環境自然的不同及移民的特性，使得臺灣民間也發展出自己頗具特色的建築形式。

圖13-31 鹿港《龍山寺》清乾隆時期創建，道光年間完成 /邢益玲 攝

十九世紀中期臺灣開放通商，英人首先在滬尾（淡水）設立領事館（圖13-32），繼之基隆、南部的安平及高雄為貿易港，到後期又有英、德、美商所設立的洋行，在清光緒時達到極盛。而此做為辦公和住宅的英式建築，主屋以挑高二層樓磚拱建築，四周有走廊，成平面方形，前後有庭院，有著熱帶地區建築設計的特色。此外，西方傳教士也帶來不少類似西方哥德式尖塔教堂的建築與醫院的興建。（圖13-33）

圖13-32 淡水《英國領事館》舊址 西元1870年興建

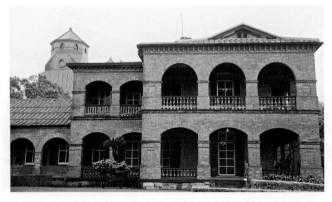

清末之時，中國知識分子所推展的洋務運動，不少西方技術家到中國受聘為顧問，劉銘傳之時臺灣鐵路的興建也是如此開始。不過在日本占據臺灣之後則更有計劃的展開殖民地的建設。日人引進歐式建築

圖13-33　屏東萬巒《天主教堂》
同治8年建（西元1869年西班牙
神父郭德剛設計）／邢益玲 攝

特色，厚重的實牆，頂著日式屋瓦或全然的西式，使得臺灣初
期被殖民時期的建築上呈現混亂的局面。建築風格上有著希臘
羅馬柱式、文藝復興式、巴洛克式之古典樣式，再參雜埃及、
拜占庭、印度及其他地方風格的非古典樣式建築。如：臺南地
方法院（西元1911年小野木孝治設計）、國立臺灣博物館
（西元1915年興建完成）（圖13-34）、總統府（西元
1912~1919年完成）（圖13-35）及臺北土地銀行（西元1933
年興建）（圖13-36）。雖如此，日本在城市中大量的移植樣
式建築和日式建築，但在臺灣本島其他地方及鄉下仍保存著清
代的封建色彩。隨著第一次世界大戰後，新時代的來臨及新一
代的成長，也促使臺灣文化的啟蒙，日人並培育出一些臺籍的
工匠及科班人才。除在公共建築以
外，民間住宅與商店的小型建築，由
於受西方前衛影響，也能採取折衷主
義形式，表現對稱平面，簡化機能的
線條，並在裝飾上有著東洋圖案。日
據時代後期，又有一種以鋼筋水泥建
築覆蓋傳統瓦頂的帝國冠帽式建築，
以呈現古典情調特色來仿製木結構建
築的精神。

圖13-34　臺北《國立臺灣博物
館》西元1915 年興建完成 仿
文藝復興建築／邢益玲 攝

圖13-35　臺北《總統府》西元
1912~1919年完成 /邢益玲 攝

　　1945年第二次世界大戰後，結束了日本五十年的統治時期，此種非鄉土成長出來的建築雖漸移去，卻也使臺灣在建築技術及都市規劃上有了重大的影響。直到今天，傳統式的建築方式雖漸沒落，但轉變的是傾向另一股文化的移植。並且在文化政策的推動下，政府單位已開始注重人們的居住環境問題。在此祈盼政府在政策的推動下能結合社會、經濟、文化，提昇人們生活的品質，強調公共工程和公共藝術的重要性，配合都市景觀、空間設計和民眾的參與，創造一個真正屬於臺灣這片土地的生活空間和建築景觀，才是我們值得深思探討的課題（圖13-37）。

圖13-36　臺北《土地銀行》西元1912~1919年完成 /邢益玲 攝

圖13-37　在臺灣
這片土地上，期盼
能結合社會、經
濟、文化，配合都
市景觀、空間設計
和民眾的參與，創
造一個屬於我們的
公共工程和公共藝
術 /邢益玲 攝

附 錄

- ◆ 世界各大城市博物館與美術館一覽表
- ◆ 臺灣各地主要展覽場所
- ◆ 參考書目

Appendix

世界各大城市博物館與美術館一覽表

（※參觀時間及票價依據當地規定為標準，可直接上網搜尋，在此不列出）

法國 巴黎 羅浮宮美術館

法國 巴黎 奧塞美術館內

法國 巴黎 龐畢度文化藝術中心

▌ 埃及

1.開羅／埃及美術館The Egyptian Museum

陳列著古埃及王朝時代之各項文物。

https://egymonuments.gov.eg/en/museums/egyptian-museum

▌ 希臘

1.雅典／國家考古博物館 National Archaeological Museum

陳列著2500年以前在希臘所發掘出的古文物為主，以大理石、銅雕刻居多。

https://www.namuseum.gr/

▌ 義大利

1.羅馬／梵諦岡博物館 Musei Vaticani

珍藏著文藝復興早期藝術家的作品。而較為重要的是位於西斯汀教堂內米開朗基羅的壁畫和雕塑作品。其他還有埃及和近東的宗教歷史文物。

http://www.museivaticani.va/content/museivaticani/es.html

2.佛羅倫斯／烏菲茲美術館 Galleria Degli Uffizi

十五六世紀文藝復興時期最重要的義大利藝術家的作品皆珍藏於此。

https://www.uffizi.it/gli-uffizi

3.佛羅倫斯／碧提美術館 Galleria Di Palazzo Pitti

珍藏著文藝復興時期重要藝術家的作品。

https://www.uffizi.it/palazzo-pitti

4.佛羅倫斯／巴吉洛國立美術館 Museo Nazionale del Bargello

珍藏著文藝復興時期重要雕刻大師的作品。

▌ 西班牙

1.馬德里／普拉多美術館 Museo Nacional del Prado

珍藏著十四至十九世紀西班牙及歐洲著名藝術家的作品。

https://www.museodelprado.es/

2.馬德里／蘇菲亞國立藝術中心Museo Nacional Centro de Arte Reina Sofía.

珍藏著西班牙近代藝術家之作品及不定期的專題作品展。

https://www.museoreinasofia.es/

3.巴塞隆納／畢卡索美術館 Museo del Picasso

珍藏著畢卡索早期素描及油畫作品。

http://www.museupicasso.bcn.cat/

4.巴塞隆納／米羅美術館 Fundació Joan Miró

珍藏著米羅生平的素描、繪畫及雕塑作品。

https://www.fmirobcn.org/es/

▌ 法國

1.巴黎／羅浮宮美術館 Musée du Louvre

陳列著從古代到十九世紀以前，東西方文化之古物、繪畫、雕塑作品為主。

https://www.louvre.fr/

2.巴黎／奧塞美術館 Musée d'Orsay

主要陳列著印象派時期的美術作品。

https://www.musee-orsay.fr/

3. 巴黎 / 龐畢度文化藝術中心
Centre national d'art et de culture Georges-Pompidou
典藏有二十世紀現代最豐富的素描、繪畫、雕塑和攝影作品。
https://www.centrepompidou.fr/

4. 巴黎 / 橘園美術館 Musée de l'Orangerie
主要珍藏以十九世紀末到二十世紀初印象派、後期印象派及巴黎畫派作品為主。
https://www.musee-orangerie.fr/

5. 巴黎 / 國立畢卡索美術館 Musée National Picasso
珍藏著畢卡索生平各時期的油畫、版畫和素描作品。
https://www.museepicassoparis.fr/

▌德 國

1. 慕尼黑 / 舊繪畫陳列館 Alte Pinakothek
珍藏著中世紀至18世紀中葉的歐洲藝術家之作品。
https://www.pinakothek.de/

2. 慕尼黑 / 新繪畫陳列館 Neue Pinakothek
珍藏著十八世紀至十九世紀歐洲藝術家之作品。
https://www.pinakothek.de/besuch/neue-pinakothek

3. 柏林 / 舊國家美術館 Alte Nationalgalerie
典藏著古典主義、浪漫主義、印象主義及早期現代主義藝術作品。
https://www.smb.museum/home/

4. 柏林 / 新國家美術館 Neue Nationalgalerie
收藏著20世紀初的現代藝術品。
https://www.smb.museum/en/museums-institutions/neue-nationalgalerie/
home/

▌奧 地 利

1. 維也納 / 藝術史博物館 Kunsthistorisches Museum
珍藏著十五世紀文藝復興至十八世紀歐洲藝術家之作品。
https://www.khm.at/

2. 維也納 / 美景宮美術館 Österreichische Galerie Belvedere
珍藏著中世紀、巴洛克到21世紀的傑作,以及19世紀末和新藝術運動期間的奧地
利畫家作品。
https://www.belvedere.at/

▌瑞 士

1. 蘇黎士 / 蘇黎士美術館 Kunsthaus Zurich
珍藏著中世紀至歐洲近代藝術家之作品。
https://www.kunsthaus.ch/

2. 巴塞爾 / 巴塞爾美術館 Kunstmuseum Basel
珍藏著十五世紀至十六世紀時期德國的繪畫及近代歐洲藝術家之作品。
https://www.kunstmuseumbasel.ch/

▌比 利 時

1. 比利時皇家美術館 Musees Royal des Beaux-Arts
典藏著十四世紀時期歐洲及現代法蘭德斯地區的繪畫。
https://www.fine-arts-museum.be/en

荷蘭 阿姆斯特丹 國家美術館

英國 倫敦 泰德現代藝術館

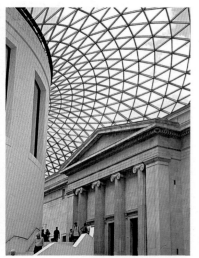

英國 倫敦 大英博物館內

▌荷 蘭

1. 阿姆斯特丹 / 國家美術館 Het Rijksmuseum Amsterdam

主要陳列著從十五至十九世紀荷蘭藝術家之作品及東方美術作品。
https://www.rijksmuseum.nl/en

2. 阿姆斯特丹 / 梵谷美術館 Rhijsmuseum Vincent Van Gogh

主要陳列著梵谷一生各時期的素描、油畫作品及與其相關重要美術家之作品。
https://www.vangoghmuseum.nl/nl

▌英 國

1. 倫敦 / 大英博物館 The British Museum

館藏以古代近東、亞洲及西方藝術珍貴文物為主。
https://www.britishmuseum.org/

2. 倫敦 / 國家畫廊 National Gallery

收藏著義大利文藝復興到十九世紀印象派時期藝術家之作品。
https://www.nationalgallery.org.uk/

3. 倫敦 / 泰德現代藝術館 Tate Modern

主要珍藏現代歐洲藝術家作品。
https://www.tate.org.uk/visit/tate-modern

▌丹 麥

1. 哥本哈根 / 路易斯安那現代美術館 / Louisiana Museum of Modern Art

館內典藏有二十世紀著名藝術家的繪畫和雕塑。
https://louisiana.dk/

▌瑞 典

1. 斯德哥爾摩 / 國立博物館 National Museum

陳列著瑞典畫家及歐洲藝術家作品及陶、銀器、家具展出。
https://www.nationalmuseum.se/

2. 斯德哥爾摩 / 東亞博物館 Ostasiatiska Museet

珍藏著中國、日本及印度等東亞各國藏品。
https://www.ostasiatiskamuseet.se/

3. 斯德哥爾摩 / 當代美術館 Moderna museet

收藏著瑞典、北歐和國際間20世紀至今的當代藝術作品。
https://www.modernamuseet.se/stockholm/sv/

▌挪 威

1. 奧斯陸 / 國家美術館 Nasjonalgaleriet

館藏有挪威及歐洲近代各國藝術家之繪畫、雕刻、素描及攝影作品。
https://www.nasjonalmuseet.no/

2. 奧斯陸 / 孟克美術館 Munch Museum

珍藏著挪威表現派畫家孟克生平的重要藝術作品及其珍貴資料展示。
https://www.munchmuseet.no/

▌俄羅斯

1. 聖彼得堡 / 赫米塔吉博物館 State Hermitage Museum

館藏包括古代西方、中國、中亞之珍貴文物及現代歐美畫作上百件。
https://www.hermitagemuseum.org/wps/portal/hermitage/

▌ 美 國

美國 舊金山 現代藝術博物館

1. 紐約 / 大都會藝術博物館 The Metropolitan Museum of Art
 館藏有亞洲、太平洋島、非洲藝術作品和古埃及、希臘、羅馬藝術文物至現代大部分的藝術作品。
 https://www.metmuseum.org/

2. 紐約 / 現代博物館 Museum of Modern Art
 珍藏著二十世紀歐美現代藝術家作品。
 https://www.moma.org/

3. 紐約 / 古根漢美術館 The Soloman R. Guggenheim Museum
 主要陳列著十九至二十世紀現代藝術家之作品。
 https://www.guggenheim.org/

4. 紐約 / 惠特尼美術館 Whitney Museum of American Art
 主要陳列著二十世紀美國現代藝術家之作品為主。
 https://whitney.org/

5. 華盛頓 / 赫希宏博物館 Hirshhorn Museum and Sculpture Garden
 陳列著現代繪畫和雕塑作品為主。
 https://hirshhorn.si.edu/hirshhorninsideout/

6. 華盛頓 / 國家藝廊 National Gallery of Art
 珍藏著十三世紀至二十世紀歐美藝術家的繪畫、雕塑、素描、版畫和裝飾藝術等作品。
 https://www.nga.gov/

7. 波士頓 / 波士頓美術館 Boston Museum of Fine Artes
 館藏有亞洲、埃及、希臘、羅馬之古文物及十六至十九世紀歐美重要畫家的繪畫作品。
 https://www.mfa.org/

8. 洛杉磯 / 洛杉磯郡立美術館 Los Angeles County Museum of Art
 珍藏有埃及、亞洲之古文物及歐美現代繪畫、雕塑、版畫、素描和攝影作品。
 https://www.lacma.org/

9. 洛杉磯 / 當代美術館 The Museum of Contemporary Art
 主要陳列著1940年以後的現代藝術品。
 https://www.moca.org/

10. 舊金山 / 現代藝術博物館 San Francisco Museum of Modern Art
 主要陳列著二十世紀歐美現代之藝術品。
 https://www.sfmoma.org/

▌ 日 本

1. 東京 / 國立博物館 The Tokyo National Museum
 主要珍藏有日本文化古物及中國五代、宋、明、清時期少數畫家作品。
 https://www.tnm.jp/

2. 東京 / 國立西洋美術館 The National Museum of Western Art
 館藏有十九世紀法國印象派著名畫家作品及雕塑家羅丹的作品數件。
 https://www.nmwa.go.jp/jp/

3. 箱根 / 雕塑森林美術館 The Hakone Open-Air Museum
 主要展示的現代雕塑作品陳列於戶外公園，館內並藏有畢卡索的繪畫、雕塑、版畫、陶瓷作品數件。
 https://www.hakone-oam.or.jp/

中國 北京 故宮博物院

▍中國大陸

1.北京／故宮博物院

為中國現存最大的古建築群，內部陳列著由新石器時代後期至清末時期貴重的藝術品。如：玉器、青銅器、漆器、錦織、繪畫等數千餘件。
https://www.dpm.org.cn/Home.html

2.上海／上海博物館

館藏有青銅器、陶瓷器、古代繪畫等珍貴藝術作品。
https://www.shanghaimuseum.net/museum/frontend/

臺灣各地主要展覽場所

▌ 臺　北

1. 國立故宮博物院／臺北市士林區翠山里外雙溪至善路2段221號
 https://www.npm.gov.tw/

2. 國立國父紀念館／臺北市信義區仁愛路四段505號
 https://www.yatsen.gov.tw/

3. 國立歷史博物館／臺北市中正區南海路49號
 https://www.nmh.gov.tw/

4. 國立中正紀念堂藝廊／臺北市中正區中山南路21號
 https://www.cksmh.gov.tw/

5. 國立臺灣博物館／臺北市中正區襄陽路2號
 https://www.ntm.gov.tw/

6. 國立臺灣藝術教育館／臺北市中正區南海路47號

7. 臺北市立美術館／臺北市中山區中山北路三段181號
 https://www.tfam.museum/

8. 臺北當代藝術館／臺北市大同區長安西路39號
 https://www.mocataipei.org.tw/

9. 臺北市藝文推廣處／臺北市松山區八德路三段25號
 https://www.tapo.gov.taipei/

10. 臺北華山1914文化創意產業園區／臺北市中正區八德路一段1號
 https://www.huashan1914.com/

11. 臺北松山文創園區／臺北市信義區光復南路133號
 https://www.songshanculturalpark.org/

12. 新北市政府文化局／新北市板橋區中山路一段161號28樓
 https://www.culture.ntpc.gov.tw/

13. 臺灣民俗北投文物館／臺北市北投區幽雅路32號
 http://www.beitoumuseum.org.tw/

14. 楊英風美術館／臺北市中正區重慶南路二段31號
 http://www.yuyuyang.org.tw/

15. 李梅樹紀念館／新北市三峽區中華路43巷10號
 https://limeishu.org.tw/

16. 朱銘美術館／新北市金山區西勢湖2號
 https://www.juming.org.tw/

▌ 基　隆

1. 基隆市政府文化局／基隆市中正區信一路181號
 https://www.klccab.gov.tw/

▌ 宜　蘭

1. 宜蘭市政府文化局／宜蘭縣宜蘭市復興路二段101號
 https://www.ilccb.gov.tw/

▌ 桃　園

1. 桃園市政府文化局／桃園市桃園區縣府路21號
 https://culture.tycg.gov.tw/

臺北國立故宮博物院

國立中正紀念堂藝廊

臺北市立美術館

國立臺灣美術館

彰化縣立文化局

臺南文化中心

高雄市立美術館

▍新 竹

1. 新竹市政府文化局／新竹市北區水田里東大路二段15巷1號
 https://culture.hccg.gov.tw/
2. 國立新竹生活美學館／新竹市東區武昌街110號
 https://www.nhclac.gov.tw/
3. 李澤藩美術館／新竹市東區林森路57號3樓
 http://www.tzefan.org.tw/
4. 新竹縣政府文化局／新竹縣竹北市縣政九路南段146號
 https://www.hchcc.gov.tw/

▍苗 栗

1. 苗栗縣政府文化局／苗栗縣苗栗市北苗里自治路50號
 https://www.mlc.gov.tw/
2. 三義木雕博物館／苗栗縣三義鄉廣盛村廣聲新城88號
 https://wood.mlc.gov.tw/

▍臺 中

1. 國立臺灣美術館／臺中市西區五權西路一段2號
 https://www.ntmofa.gov.tw/
2. 國立自然科學博物館／臺中市北區館前路1號
 https://www.nmns.edu.tw/
3. 臺中市立大墩文化中心／臺中市西區英才路600號
 http://www.dadun.culture.taichung.gov.tw/
4. 臺中港區藝術中心／臺中市清水區忠貞路21號
 https://www.tcsac.gov.tw/
5. 臺中市葫蘆墩文物館／臺中市豐原區圓環東路782號
 https://www.huludun.taichung.gov.tw/

▍彰 化

1. 彰化縣立美術館／彰化縣彰化市卦山路3號
 https://fam.bocach.gov.tw/
2. 縣立文化局員林演藝廳／彰化縣員林市員林大道二段99號
 https://www.bocach.gov.tw/
3. 鹿港民俗文物館／彰化縣鹿港鎮館前街88號
 https://www.lukangarts.org.tw/

▍南 投

1. 南投縣政府文化局／南投縣南投市建國路135號
 https://www.nthcc.gov.tw/
2. 南投縣水里蛇窯陶藝文化園區／南投縣水里鄉回窯路16號
 http://www.snakekiln.com.tw/
3. 南投縣埔里藝文中心／南投縣埔里鎮中華路239號
 http://art.pulinet.com.tw/

▌ 雲　林

1. 雲林縣政府文化局 ／ 雲林縣斗六市大學路三段310號
 https://content.yunlin.gov.tw/
2. 雲林縣北港文化中心 ／ 雲林縣北港鎮公園路66號
 https://content.yunlin.gov.tw/

▌ 嘉　義

1. 國立故宮博物院南部院區 ／ 嘉義縣太保市故宮大道888號
 https://south.npm.gov.tw/
2. 嘉義市政府文化局 ／ 嘉義市東區忠孝路275號
 http://www.cabcy.gov.tw/
3. 嘉義市立博物館 ／ 嘉義市忠孝路275-1號
 http://www.cabcy.gov.tw/
4. 嘉義縣梅嶺美術館 ／ 嘉義縣朴子市山通路2-9號
 https://cypac.cyhg.gov.tw/

▌ 臺　南

1. 臺南美術館一館 ／ 臺南市中西區南門路37號
 https://www.tnam.museum/
2. 臺南美術館一館 ／ 臺南市中西區忠義路二段1號
 https://www.tnam.museum/
3. 臺南文化中心 ／ 臺南市東區中華東路三段332號
 https://www.tmcc.gov.tw/
4. 國立臺南生活美學館 ／ 臺南市中西區中華西路二段34號
 https://www.tncsec.gov.tw/
5. 新營文化中心 ／ 臺南市新營區中正路23號
 https://xinying-culture.tainan.gov.tw/
6. 蕭壠文化園區 ／ 臺南市佳里區六安130號
 http://soulangh.tnc.gov.tw/
7. 奇美博物館 ／ 臺南市仁德區文華路二段66號
 https://www.chimeimuseum.org/

▌ 高　雄

1. 國立科學工藝博物館 ／ 高雄市三民區九如一路720號
 https://www.nstm.gov.tw/
2. 高雄市立歷史博物館 ／ 高雄市鹽埕區中正四路272號
 http://www.khm.org.tw/
3. 高雄市立美術館 ／ 高雄市鼓山區美術館路80號
 https://www.kmfa.gov.tw/
4. 高雄市政府文化局 ／ 高雄市苓雅區五福一路67號
 http://www.khcc.gov.tw/
5. 高雄駁二藝術特區 ／ 高雄市鹽埕區大勇路1號
 https://pier2.org/
6. 大東文化藝術中心 ／ 高雄市鳳山區光遠路161號
 https://dadongcenter.khcc.gov.tw/

▌ 屏 東

1.屏東縣政府文化處／屏東縣屏東市民生路4-17號
 https://www.cultural.pthg.gov.tw/

2.屏東縣藝術館／屏東縣屏東市和平路427號
 https://www.cultural.pthg.gov.tw/

▌ 花 蓮

1.花蓮縣文化局／花蓮縣花蓮市文復路6號
 https://www.hccc.gov.tw/

2.花蓮縣石雕博物館／花蓮縣花蓮市文復路6號
 https://stone.hccc.gov.tw/

▌ 臺 東

1.臺東縣政府文化處／臺東市南京路25號
 http://www.taitung.gov.tw/

2.臺東美術館／臺東縣臺東市浙江路350號
 https://tm.ccl.ttct.edu.tw/

3.國立臺東生活美學館／臺東縣臺東市大同路254號
 https://www.ttcsec.gov.tw/

▌ 澎 湖

1.澎湖縣政府文化局／澎湖縣馬公市中華路230號
 https://www.phhcc.gov.tw/

▌ 金 門

1.金門縣政府文化局／金門縣金城鎮環島北路一段66號
 https://cabkc.kinmen.gov.tw/

▌ 連江縣

1.連江縣政府文化局／連江縣（馬祖）南竿鄉清水村136-1號
 http://www.matsucc.gov.tw/

2.馬祖民俗文物館／連江縣南竿鄉清水村135號
 http://folklore.dbodm.com/

參考書目

美學　田曼詩 著（三民書局）

現代美學　劉文譚 著（臺灣商務印書館）

西洋古代美學　W.Tatarkiewicz 著／劉文潭 譯　（聯經出版事業公司）

西洋六大美學理念史　W.Tatarkiewicz 著／劉文譚 譯（聯經出版事業公司）

藝術概論　虞君質 著（大中國圖書公司）

藝術概論　林群英 編著（全華科技圖書股份有限公司）

藝術鑑賞入門　Ione Bell/Karen M.Hess/Jim R.Matison 原著／曾雅雲 譯（雄獅圖書公司）

美術鑑賞　趙惠玲 編著（三民書局）

美學辭典　王世德 主編（木鐸出版社）

視覺經驗　B.Lowry 著／杜若洲 譯（雄獅圖書公司）

藝術與視覺心理學 Rudolf Arnheim 原著／李長俊 譯（雄獅圖書公司）

藝術、設計的平面構成　朝倉宜巳 原著／呂清夫 譯（北星圖書公司）

色彩認識論　林書堯 著（三民書局）

色彩學概論　林書堯 著（三民書局）

色彩計劃手冊　美工圖書社 編（美工圖書社）

世界現代設計　王受之 著（藝術家出版社）

西洋美術史　大澤武雄 著／徐代德 譯（三民書局）

西洋美術史　嘉門安雄 編／呂清夫譯（大陸書局）

歐美現代美術　何政廣 著（藝術圖書公司）

二十世紀的美術　何政廣（藝術圖書公司）

藝術的故事　E.H.Gombrich 著／雨云 譯（聯經出版事業公司）

西洋美術辭典　雄獅圖書有限公司

西洋美術史綱要　李長俊 著（雄獅圖書公司）

繪畫的故事　溫蒂‧貝克特修女 著／李惠珍、連惠華 譯（臺灣麥克股份有限公司）

世界藝術百科全書（1-4冊）：了解藝術、偉大的傳統、新地平線、藝術與藝術家 David Piper 原著／佳慶藝術圖書 編譯（佳慶文化事業有限公司）

西洋藝術史（1-4冊）　H.W.Janson 著／曾堉、王寶連 譯（幼獅文化公司）

百年世界美術圖象　高千惠 著（藝術圖書公司）

後現代的藝術現象　陸蓉之 著（藝術圖書公司）

二十世紀偉大的藝術家　Edward Lucie-Smith 著（聯經出版事業公司）

大英視覺藝術百科全書　耀昇文代事業有限公司 編譯（臺灣聯合文化事業有限公司）

建築的涵義　劉育東 著（胡氏圖書出版社）

人類大史蹟（1-3冊）　錦繡編輯小組 編譯（錦繡出版社）

中國美術史略　閻麗川 著（丹青藝術叢書）

中國美術綱要　譚天 編著（五洲出版社）

中國美術史　何恭上 主編（藝術圖書公司）

根源之美　莊申 編著（東大圖書公司）

中國美術發展史　凌嵩郎 著（華林企業印刷股份有限公司）

中國美術史　馮作名 編（藝術圖書公司）

中國美術史　蔣勳 著（東華書局）

中國美術史稿　李霖燦 著（雄獅圖書公司）

中國繪畫史　高居翰 原著 / 李渝 譯（雄獅圖書公司）

中國藝術史綱　蘇立文 著 / 曾堉、王寶連 譯（南天書局）

中國歷代創作畫家列傳　周千秋 著（藝術圖書公司）

故宮文物寶藏新編　袁旃 主編（臺北故宮博物院）

中國書法欣賞　馮振凱 編著（藝術圖書公司）

中國書法史　何恭上、馮振凱 編（藝術圖書公司）

中國書法精品　佳禾圖書公司

中國雕塑史　曾堉 著（南天書局）

中國陶瓷　光復書局編輯小組 編（光復書局）

中國民初畫家　蔣健飛 編著（藝術家出版社）

巨匠與中國名畫　任伯年　單國強 著（臺灣麥克股份有限公司）

巨匠與中國名畫　吳昌碩　馬繼革 著（臺灣麥克股份有限公司）

巨匠與中國名畫　黃賓虹　駱堅群 著（臺灣麥克股份有限公司）

巨匠與中國名畫　劉海粟　沈文 著（臺灣麥克股份有限公司）

巨匠與中國名畫　張大千　曾陸紅 著（臺灣麥克股份有限公司）

巨匠與中國名畫　李可染　郎紹君 著（臺灣麥克股份有限公司）

巨匠與中國名畫　吳冠中　賈方舟 著（臺灣麥克股份有限公司）

臺灣美術歷程　李欽賢 著（自立晚報社文化出版部）

臺灣美術閱覽　李欽賢 著（玉山社出版公司）

探索臺灣美術的歷史視野　謝里法 著（臺北市立美術館印）

臺灣美術風雲四十年　林惺嶽 著（自立晚報社文化出版部）

臺灣美術發展史論　王秀雄 著（國立歷史博物館）

渡過驚濤駭浪的臺灣美術　林惺嶽 著（藝術家出版社）

五月與東方　蕭瓊瑞 著（東大圖書公司）

臺灣近代建築　李乾朗 著（雄獅圖書公司）

古蹟入門　李乾朗、俞怡萍 合著（遠流出版事業公司）

繪畫臺灣之美　行政院文建會策劃 / 藝術家出版社 執行

Look at Art Norbert Lynton (London Hermann Blume)

LAPIZ No.51、52、63、87、134、135(Inernational Art Magazine/Madrid Spain)

The story of art E.H.Gombrich (N.Y. Phaidon)

History of modern art H.H.Arnason (N.Y.Harvy Abrams)

Techniques of the great masters of art (London Park Land)

Historia de la arqitectura Konemann (Barcelona Spain)

Joan Mirò Janis Mink (Benedikt Taschen)

Salvador Dali Conroy Maddox (Benedikt Taschen)

Roy Lichtenstein Janis Hendrickson (Benedikt Taschen)

Memo

Memo

Memo

Memo

Memo

國家圖書館出版品預行編目資料

藝術鑑賞：導覽與入門 / 邢益玲編著. -- 第五版. --
新北市：新文京開發出版股份有限公司, 2020.12
面； 公分

ISBN 978-986-430-678-7（平裝）

1.藝術

900 109018642

藝術鑑賞：導覽與入門（第五版） （書號：E093e5）

編 著 者	邢益玲
出 版 者	新文京開發出版股份有限公司
地　　址	新北市中和區中山路二段 362 號 9 樓
電　　話	(02) 2244-8188（代表號）
Ｆ Ａ Ｘ	(02) 2244-8189
郵　　撥	1958730-2
第 五 版	西元 2021 年 01 月 10 日
五版二刷	西元 2023 年 08 月 15 日

 New Wun Ching Developmental Publishing Co., Ltd.
New Age · New Choice · The Best Selected Educational Publications — NEW WCDP

新文京開發出版股份有限公司

NEW WCDP

新世紀・新視野・新文京─精選教科書・考試用書・專業參考書